Estética
ENSAIOS SOBRE ARTE E CULTURA

Oscar Wilde

Tradução: João do Rio

Veríssimo

COPYRIGHT © FARO EDITORIAL, 2024
COPYRIGHT © OSCAR WILDE (1854-1900) — DOMÍNIO PÚBLICO

Todos os direitos reservados.
Nenhuma parte deste livro pode ser reproduzida sob quaisquer meios existentes sem autorização por escrito do editor.

Veríssimo é um selo da Faro Editorial.

Diretor editorial PEDRO ALMEIDA
Coordenação editorial CARLA SACRATO
Assistente editorial LETÍCIA CANEVER
Revisão MARCIA GNANNI E THAÍS ENTRIEL
Tradução do prefácio DOUGLAS EZEQUIEL
Preparação ANA CAROLINA SALINAS
Capa e diagramação REBECCA BARBOZA
Ilustrações de capa REBECCA BARBOZA | MIDJOURNEY
Ilustrações de miolo SHUTTERSTOCK

Dados Internacionais de Catalogação na Publicação (CIP)
Angelica Ilacqua CRB-8/7057

Wilde, Oscar, 1854-1900
Estética: ensaios sobre arte e cultura / Oscar Wilde ; tradução de João do Rio. -– São Paulo : Faro Editorial, 2024.
128 p.

ISBN 978-65-5957-504-6
Título original: Intentions

1. Críticos de arte - Grã-Bretanha – Biografia 2. Wainewright, Thomas Griffiths, 1794-1847 3. Autores ingleses - Século XIX – Biografia I. Título II. João, do Rio, 1881-1921

24-0239 CDD 824.08

Índices para catálogo sistemático:

1. Críticos de arte - Grã-Bretanha – Biografia

Veríssimo

1ª edição brasileira: 2024
Direitos de edição em língua portuguesa, para o Brasil, adquiridos por FARO EDITORIAL.

Avenida Andrômeda, 885 — Sala 310
Alphaville — Barueri — SP — Brasil
CEP: 06473-000
www.faroeditorial.com.br

Prefácio

O paradoxo nunca é tão evidente como quando você tenta determinar os caminhos da vida e da literatura separadamente. O poeta vive sua vida, você diz, e essa é uma questão; o poema vive a sua própria, e essa é outra questão. Entre o escritor e seus escritos, os leitores perspicazes devem observar o divórcio... Então, contradizendo diretamente, está a teoria dos virtuosos tocados pelo débil puritanismo. Cada linha escrita, afirmam estes, é a expressão íntima do eu. O pecador não pode escrever senão coisas pecaminosas.

Quanto mais longe você avançar, se busca alcançar um dogma sobre este ponto, mais fundo você se atolará. Somente o paradoxo governa. E em nenhum lugar governa de forma tão absoluta como no caso de Oscar Wilde. Se, por um lado, alegamos que são as cartas do homem, não sua vida, que a posteridade deveria valorizar; por outro lado, é loucura esquecermos o quanto, em Wilde, o artista escolheu a vida assim como as cartas para expressar o eu. "A própria vida é uma arte, e possui seus modos de estilo tão distintos quanto as artes que buscam expressá-la", escreveu Wilde em seu maravilhoso ensaio sobre Wainewright — maravilhoso em si mesmo, e ainda mais pela trágica taumaturgia pelo qual o Tempo fez dele uma profecia do destino de Wilde! — e Charles Whibley, mais tarde, ecoou com "há uma arte na vida, assim como existem artes da cor, forma e discurso". Contudo, se tendemos a considerar Wilde como o artista na vida, se nos lembramos de sua carreira como esteta, como dândi triunfante, como dramaturgo bem-sucedido, também temos que nos lembrar da tragédia, da prisão, da desoladora e horrível decadência para uma morte sórdida. Sua vida e sua escrita estão inextricavelmente mescladas; no entanto, considerar sua prosa, suas peças, sua poesia, apenas à luz de sua prisão e suas consequências, seria tão estúpido quanto imaginar ser possível ler qualquer página sua sem encontrar ali algum eco de sua personalidade. Nenhum homem cuja energia, cujo deleite na pose pessoal, cuja paixão paradoxal pela arte puderam deixar uma impressão tão forte na época e no país em que viveu, pode ser apagado da crônica do mundo por qualquer ato de sua autoria ou por nossa vontade. Se seus triunfos foram magníficos; se transformou os nevoeiros de Londres em jardins de rosas para sua imaginação; se na vaidade e impertinência ele governou seu mundo como um monarca, ditando gosto, pensamento e linguagem, ele estava destinado a experimentar, mais tarde, as profundezas do desespero e da dor; sua alma, outrora tão arrogante em seu desprezo pela emoção humana, estava fadada a sofrer tristeza, vergonha e desprezo. O humor do dândi triunfante temos em seus escritos mais antigos, enquanto o do sofredor autocomiserativo, em seus escritos posteriores. Na vida, assim como nas letras, ele sempre foi o homem

de seu humor particular, o artista das atitudes. Deve-se aceitá-lo, se possível, no humor que mais agrada a cada um.

Embora seja minha intenção focar agora apenas nesse estado de espírito de Wilde no qual ele produziu os ensaios em *Estética*, seria difícil chegar a isso sem tocar, mesmo que levemente, no desconcertante e paradoxal problema da vida do homem e sua influência em sua arte. Assim como toda sua vida era um paradoxo, a relação entre essa vida e sua escrita sempre permanecerá como tal. Um mês após a morte de Wilde, quando os ouvidos puritanos estavam, para todos os fins, fechados para o nome dele, publiquei um argumento tentando desvincular a conexão entre suas nobres realizações artísticas e a nuvem sob a qual seu nome ainda pairava. Isso, é claro, foi uma argumentação especial. Agora, apenas cinco anos depois, o Tempo nobremente realizou tudo o que então previ. Não requer coragem agora, como naquela época, ao receber a notícia de sua morte, admitir a apreciação das realizações artísticas de Oscar Wilde. Na Europa continental, nenhuma peça é mais frequentemente encenada neste momento do que *Salomé*, de Wilde; seus livros e peças são notáveis em todo lugar. A perspectiva crítica mais fria do Tempo e a Comparação não diminuíram o apreço por seus escritos. A publicação póstuma de certas cartas de prisão dele chamadas *De Profundis* tendeu, até mesmo recentemente, a obscurecer um pouco as opiniões. Aqui, novamente, estava a ferida aberta, a alma torturada se contorcendo para se encontrar em meio as suas inúmeras atitudes. O que antes era arrogância se transformou em piedade, em uma interpretação pagã, ainda assim piedosa, de Cristo; no entanto, aqui, ainda estava a pose, a atitude, o artista inextinguível em suas atitudes.

Nada, no caso em questão, pode ser descartado. É tão inútil considerar apenas a vida quanto apenas as cartas. Tudo era parte de um todo. No entanto, o meio-termo feliz, a maneira perspicaz, é, tendo em mente a obra que sua vida assumiu, considerar tão distintamente quanto possível a arte que ele colocou no papel. Sua vida foi uma obra de arte completa, com altos e baixos, triunfos e tragédias, tão composta como qualquer outra. Aí está, então, uma obra-prima. Alguns vão gostar, outros vão detestar; alguns, ao ler sua arte escrita, vão preferir esquecer sua arte vivida, outros vão recordá-la com prazer: veja, faça o que fizer, sempre se avança em círculos, sempre resultando em paradoxos.

Paradoxos e humores, sempre são estes os elementos no caso de Wilde. E nunca mais evidentes do que em seus ensaios. Seus contos de fadas, sua poesia, especialmente *A Balada do Cárcere de Reading*, suas peças primorosas — que não apenas sobrevivem por si mesmas, mas também serão modelos para dramaturgos posteriores — têm minha plena apreciação; contudo, é em seus ensaios que o encontro em seu melhor. Aqui, a sabedoria por trás de seus paradoxos é mais perceptível. Aqui, esquecendo sua vida, pode-se discernir com mais clareza sua atitude mais característica em relação à vida. Aqui, em *Estética*, estão os pronunciamentos mais preciosos deste amador na arte e na vida. Joias de sagacidade e paradoxo estão espalhadas nestas páginas tão pro-

fusamente que, uma vez começando a colecioná-las, é difícil parar, a não ser por pura exaustão. Verdadeiramente, pode-se afirmar, como William Watson faz sobre Lowell, que o brilho "é tão grande e tão onipresente que somos forçados a desviar nossa atenção da solidez real que está por trás de tudo isso. Tão deslumbrante é o clarão, e às vezes tão agudo o estampido, que mal percebemos a precisão da mira".

Naquela parte do mundo livresco que molda seus veredictos por fórmulas acadêmicas, a existência de ensaístas além de Lamb, Montaigne e Stevenson é menosprezada. No entanto, entre os ensaístas que marcaram de forma memorável, do ponto de vista crítico, em nosso próprio tempo, há pelo menos três: Oscar Wilde, Bernard Shaw e George Moore. Todos proferiram opiniões contundentes de forma memorável. Muitas vezes impertinentes, mas jamais negligenciáveis. *Estética* é magnífico em suas impertinências, mas também em suas verdades. Como livro, possui a sinceridade da insinceridade de Wilde. Isso constantemente ridiculariza as fórmulas mesquinhas dos dogmáticos mesquinhos. Observe Richard Burton, não o de *As Mil e Uma Noites*, mas o da Nova Inglaterra, declarando que "no ensaio, um autor se revela; ele pode se mascarar por trás de algumas outras formas, até certo ponto; mas a mediocridade, a vulgaridade, a superficialidade da natureza são instantaneamente descobertas nesse tipo de escrita. O ensaio é, por essa razão, um teste rigoroso". No primeiro ensaio em *Estética*, intitulado "A Decadência da Mentira", Wilde desarranja toda essa afirmação sobre a máscara e o que ela esconde; ele declara que o que é interessante sobre as pessoas "é a máscara que cada uma delas usa, não a realidade que está por trás da máscara". Como, diante da agilidade desse ser de máscaras e humores, podemos observar por algum tempo a solene solidez dos dogmatistas e dos vendedores de sentenças? Estamos em uma terra de máscaras e humores.

A literatura é o anúncio da nossa atitude em relação à vida. É o registro de um humor. É a impressão, escrita na cera, de alguma máscara que usamos em algum momento. É uma quantidade de coisas conflitantes. É revelação e é mascarada. Seja o que for, a literatura é algo do qual os ensaios em *Estética* devem sempre ser considerados exemplares: irritantes, insinceros, paradoxais, mas — incontestavelmente literatura. O epigrama esbarra na contradição; a verdade se aproxima do fantástico; o paradoxo atravessa todos os intervalos; ainda assim, esses ensaios permanecem cativantes de maneira surpreendente, extremamente legíveis. Sobre o estilo de *Estética*, há pouco a ser enfatizado; brilhante, inconsequente, cheio de maneirismos, sempre a essência do próprio homem. Esse estilo era o homem; se quiser, pode encontrá-lo em cada linha. Aqui estão todos os humores triunfantes de seus anos triunfantes e arrogantes, expressos em epigramas brilhantes e em uma dicção luminosa; assim como no estilo de *A Balada do Cárcere de Reading*, você pode notar as barras da prisão, e, no *De Profundis*, pode ouvir o grito de uma alma desesperadamente tentando alcançar a sinceridade por meio de um corpo disciplinado.

Cada um dos ensaios em *Estética* marca uma postura feliz. O leitor encontra aqui Oscar Wilde em seus humores mais alegres. Neste livro, há quatro ensaios, sendo o principal deles, "O Crítico como Artista", dividido em duas partes. Cada página deles é legível. Você pode sentir irritação, suas crenças mais caras podem ser desafiadas; mas você continuará lendo. Este é um conteúdo estilizado, de um homem cheio de maneirismos. No entanto, homem e conteúdo o prendem até o fim. A panóplia de paradoxos do autor o protege contra o lugar-comum. O leitor nunca está seguro ao assumir que o estilo brilhante não tem nada por trás dele. Deixe-me exemplificar a muito discutida teoria sobre a arte enquanto imitação da vida, habilmente apresentada no primeiro desses ensaios, intitulado "A Decadência da Mentira". O capricho de Wilde, você descobrirá, insistia nas imitações que a vida fazia das criações artísticas; ele falou sobre a beleza feminina inglesa realmente assumindo as linhas e cores criadas primeiramente por certos pintores; ele contou sobre uma mulher que agia exatamente conforme o modelo de Becky Sharp; ele deu exemplo após exemplo. Nossos jornais e nossa observação continuamente confirmam essa teoria, que a princípio parecia tão absurda. Sir Walter Besant, em seu volume intitulado *The Doubts Of Dives*[1], deu um exemplo contundente sobre esse tipo de imitação. O jornalista americano Julian Ralph uma vez relatou o incidente de uma modelo em uma escola de arte de Nova York que reproduziu absolutamente, embora inconscientemente, a ação da heroína de Du Maurier ao recusar-se a posar nua. Finalmente, você se lembra do incidente em que Wilde apareceu diante da cortina de um teatro onde uma de suas peças estava sendo produzida pela primeira vez, surpreendendo a plateia com um cigarro entre os dedos e um cravo verde na lapela? Depois, o sr. Robert Hichens usou o cravo verde como título de uma novelinha satírica direcionada a Wilde. E na primavera deste ano em que escrevo, 1905 — quase vinte anos depois —, um florista de Los Angeles, na Califórnia, conseguiu cultivar a partir do solo um cravo verde. Depois disso, quem pode rir completamente de uma frase como esta de "A Decadência da Mentira": "Um grande artista inventa um tipo, e a Vida tenta copiá-lo, reproduzi-lo em forma popular, como um editor"

A tentação de citar é dificilmente contraposta quando se lê e relê esses ensaios. Mesmo antes de nos aproximarmos da interpretação lúcida e ainda assim fugidia de Wilde sobre a função da crítica, expressa em "O Crítico como Artista", encontramos no ensaio anterior, "A Decadência da Mentira", muito que se relaciona com este assunto. Na verdade, o esforço destas páginas, ao longo de *Estética*, é construir a grande estima que o mundo deveria ter pela crítica. Sempre, sob paradoxos e contradições, há o apelo pelo crítico cuja arte também é criativa. Em "A Decadência da Mentira", Wilde declara que "os

1 No conto *"The Doubts of Dives"*, Besant descreve a jornada de Dives, um homem rico e poderoso, enquanto ele enfrenta dúvidas existenciais sobre sua riqueza, sua moralidade e seu impacto na sociedade. [N.T.]

únicos retratos em que se acredita são retratos onde há muito pouco do retratado e muito do artista", e basta pensar em Whistler e Sargent para perceber o germe de verdade que aqui reside.

É em "O Crítico como Artista" que temos Wilde em seu melhor como ensaísta brilhante, analista e crítico perspicaz. Com exceção de certas passagens impertinentes, mas divertidas, em "As Confissões de um Jovem", não há frases tão memoráveis sobre contemporâneos como algumas que Wilde coloca aqui. É-nos dito que o sr. Henry James "escreve ficção como se fosse um dever doloroso"; o sr. Hall Caine escreve "no topo da sua voz". Sobre Meredith, declarou que "o seu estilo é caos iluminado por relâmpagos. Como artista, é tudo, exceto articulado". Browning ele chamou de "o mais supremo escritor de ficção, talvez, que já tivemos...". O único homem que consegue tocar a orla de sua vestimenta é George Meredith. Meredith é um Browning em prosa. Ele afirmava que "do ponto de vista da literatura, o sr. Kipling é um gênio que deixa cair seus aspirados". Para o realismo, não havia expressões suficientemente duras; lamentava os romances com propósito, desprezava Zola, admirava Balzac; e resumiu sua teoria da literatura ao declarar que significava "distinção, encanto, beleza e poder imaginativo". Não hesito em dizer que a função da crítica em sua relação com a arte e a vida nunca foi melhor expressa do que neste ensaio sobre "O Crítico como Artista".

"A própria vida é uma arte", ele havia escrito em outro lugar, mas agora, neste ensaio ainda em consideração, ele diz que "qualquer um pode fazer história. Somente um grande homem pode escrevê-la". Mas ele lhe dá, para isso e para inúmeras contradições semelhantes, muitas desculpas epigramáticas. Observe isso e pense em suas aventuras posteriores na tragédia e na piedade: "O homem que considera seu passado é um homem que merece não ter nenhum futuro pelo qual ansiar. Quando alguém encontra expressão para um estado de espírito, está acabado".

Por fim, há o fascínio culminante do ensaio intitulado "Pena, Lápis e Veneno". Este capítulo sobre Thomas Griffiths Wainewright é um dos mais sutis e mais desconcertantes exemplos de escrita apreciativa na história da literatura. Em cada linha, pode-se ler, lembrando a carreira subsequente de Wilde, frases de profecia e autorrevelação inconsciente. É como se ele, anos antes do evento, tivesse nos fornecido um documento que poderia servir como uma apologia ou explicação. Não há argumento que um defensor de Wilde poderia usar que ele mesmo não tivesse usado aqui para Wainewright, que era um artista, poeta, diletante, falsificador e envenenador. Agora, quando se tem os documentos posteriores, a Balada e as cartas da prisão, passagens como essas, de "Pena, Lápis e Veneno", ressoam duplamente comoventes: "A sentença pronunciada contra ele era, afinal, para um homem de sua cultura, uma forma de morte... Os crimes produziram um grande efeito sobre a sua arte. Deram-lhe uma vigorosa personalidade ao estilo, o que, nas primeiras obras, certamente faltava... Uma personalidade intensa pode brotar do pecado... O fato de ser um homem

envenenador nada prova contra a sua prosa! As virtudes domésticas não são a verdadeira base da arte, embora possam instruir utilmente artistas de segunda ordem". Aí, nessas palavras de Wilde, escritas anos antes de poderem se aplicar ao próprio caso dele, estão a expressão da verdade vital que a posteridade nunca pode ignorar, não importa o quão tendenciosa. Se tivéssemos apenas o ensaio sobre Wainewright diante de nós, haveria evidências suficientes para chamar Wilde de um brilhante crítico criativo. Isso é biografia, isso é arte. O que Robert Louis Stevenson fez por Villon, de forma breve e brilhante, Oscar Wilde fez aqui por Wainewright.

O espaço me impede de me deter na principal interpretação que Wilde oferece em *Estética* sobre a teoria da arte crítica. Devo apontar-lhe aquelas páginas fascinantes em si mesmas, consciente de que cada linha minha apenas atrasou sua chegada à festa em si. É possível que esta nova edição de *Estética*, para a qual faço esta introdução, chegue a alguns que ainda não tenham lido Wilde na forma de ensaio. Tenho inveja deles. Só fecharão o livro após o ensaio sobre Wainewright, suponho. Ao contrário de Wainewright, Wilde saiu da prisão alegre, com boas intenções. Ainda brilhantes seus discursos, ainda brilhantes seus planos. Planos para novas peças, ótimas peças.

Tudo permaneceu por fazer, por escrever. Para ele, que havia dito que nunca se deve voltar ao passado, restaram apenas recordações. Gradualmente, tudo o abandonou: amigos, sua própria sagacidade, até os curiosos. Ele já não podia mais falar, já não conseguia escrever. A aprovação da Exposição de Paris o encontrou, e com ela a Morte, com todos os seus pecados sobre ele, encolhido, por assim dizer, com as lembranças de uma carreira esplêndida, um desastre horrendo. Nenhuma morte na história parece mais terrível do que esta. Beau Brummell em Calais, Verlaine em Paris, não superam essa tragédia.

Os girassóis, os lírios, as cravinas e o veludo se foram, mas a sátira e a caricatura que despertaram permanecem parte do nosso tesouro artístico. O brilho do esteticismo virou pó; no entanto, somos ainda herdeiros do seu ganho no conhecimento das artes japonesas. Os desenhos de Du Maurier e Beardsley, os escritos de Hichens, as palavras de Gilbert, todos testemunham indiretamente o poder do homem cujo inferno, mais literalmente do que o de qualquer outro homem, foi de fato pavimentado com intenções.

PERCIVAL POLLARD
Nova York, julho de 1905.

Nota do Tradutor

Esta tradução foi feita a partir da edição inglesa, publicada em Paris, com o auxílio de traduções italianas e francesas. As notas explicativas das alusões e referências do texto são da tradução francesa. Aproveitamo-las porque expõem amplamente o que a um leitor pouco conhecedor da vida inglesa seria difícil de apreender. Como na tradução de *Salomé*, e como nas outras obras de Wilde a aparecer, não nos moveu o intuito senão de trasladar o trabalho do poeta com o seu movimento, as suas insistências, os seus ritmos, a sua inconfundível feição. Seria profundamente disparatado o desejo de alguns espíritos de má vontade à aparição de *Salomé* que o tradutor fizesse da tradução uma obra sua — como os comediógrafos de Nápoles com os *vaudevilles* franceses —, ou lhe tirasse a fisionomia, dando à obra um outro estilo. Traduzir Wilde no estilo de João de Barros seria tão estapafúrdio como traduzir Coelho Neto no estilo de Montaigne ou Montaigne no estilo de José Veríssimo. O estilo é a aparência da alma, é a roupagem das ideias e dos sentimentos, é a expressão, a atitude escrita. Para traduzir Flaubert é preciso modelar no mármore academias modernas, baixos-relevos graníticos. Para traduzir Antônio Vieira, só Montesquieu depois de ter lido os casuístas. Para traduzir Wilde é preciso ver que a sua obra é como os mosaicos das basílicas antigas, como as tapeçarias de Aracio, como as rendas, como os tecidos, imagens que se justapõem e muitas vezes ingênuas sugerem grandes coisas, e muitas vezes perversas prendem e apavoram. O estilo de Wilde é o estilo que conversa, que ouve ou que narra. É o movimento e o fácil no esplendor. Exatamente por isso procuramos quanto possível conservar sua característica.

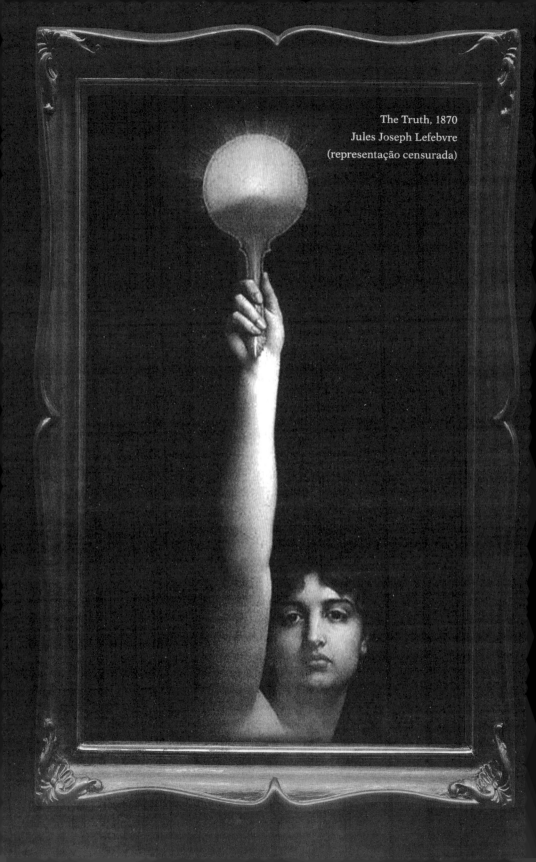

The Truth, 1870
Jules Joseph Lefebvre
(representação censurada)

A Decadência da Mentira

Diálogo

Personagens: Cyrillo e Viviano.
Cenário: A biblioteca de uma casa campestre em Nottinghamshire.

Cyrillo (*entrando no terraço, pela janela aberta*). — Meu caro Viviano, não fique trancado o dia inteiro na biblioteca! A tarde está adorável, o ar delicioso. O arvoredo cobre-se de uma névoa que lembra o rosado veludoso de uma ameixa. Vamos nos estirar na relva, fumar cigarros e desfrutar a Natureza.

Viviano.[2] — Desfrutar a natureza! Felizmente, perdi essa faculdade! Diz-se que a Arte nos faz amar ainda mais a Natureza, nos revela os seus segredos e que, examinando Corot e Constable,[3] nela descobrimos coisas que nos haviam de todo escapado.

Eu penso que, quanto mais estudamos a Arte, menos a Natureza nos preocupa. Sobre esta, a Arte só nos ensina a sua falta de conclusões, as suas curiosas crueldades, a sua extraordinária monotonia, o seu caráter absolutamente indefinido. A Natureza possui boas intenções, certamente, mas não pode praticá-las. Quando contemplo uma paisagem, não consigo descobrir todos os seus defeitos. Afinal, há uma vantagem de a Natureza ser tão imperfeita, pois, sem isso, não teríamos arte alguma. A Arte é o nosso nobre protesto e o nosso bravo esforço para acomodar a Natureza!...

Quanto à infinita variedade da Natureza... Não a encontramos na Natureza, trata-se de um puro mito brotado na imaginação, na fantasia ou na cultivada cegueira daqueles que a observam.

Cyrillo. — Então, não a olhe! Estendido na relva, pode desfrutar dela. Vamos fumar e conversar!

Viviano. — A Natureza, porém, oferece tão pouco conforto! A relva é áspera, úmida, cheia de torrões e de espantosos insetos negros... Até o mais humilde operário de Morris[4] seria capaz de fabricar uma poltrona confortável; algo que a Natureza inteira não conseguiria fazer. A Natureza perde cor, em suma, perante os móveis da "rua que tirou o seu nome de Oxford", como tão horrivelmente fraseou o poeta que você tanto ama. Eu não lamento isso. Com uma Natureza confortável, a humanidade não inventaria a arquitetura, e eu prefiro as casas ao ar livre! Tem melhores proporções. Tudo aí está acomodado, subordinado

2 Wilde chamou seus dois filhos de Cyrillo e Viviano.
3 Jean-Baptiste Camille Corot (1796-1875), pintor realista francês; e John Constable (1776-1837), pintor inglês, conhecido por retratar a natureza em suas obras.
4 Willian Morris, poeta e crítico conhecido, sobretudo, como renovador do mercado da arte em sua terra.

aos nossos usos e prazeres. O próprio Egoísmo, tão indispensável à dignidade humana, resulta, exclusivamente, da vida interior. Fora das portas, fica-se abstrato, impessoal; a sua individualidade relaxa-se... E, depois, a Natureza é tão insensível! Eu sinto, quando passeio por este parque, que ela faz tanto caso de mim como do gado que pasta no declive ou da flor que desabrocha num fosso. É bem claro que a Natureza repele a Inteligência.

Pensar é o que há de mais doentio no mundo e disso se morre como de qualquer enfermidade. Felizmente, na Inglaterra, o Pensamento não é contagioso! Devemos à nossa estupidez nacional o fato de sermos um povo fisicamente esplêndido. Creio podermos conservar por muito tempo ainda este grande baluarte histórico; entretanto, nos tornamos muito instruídos: até os incapazes de aprender se metem a ensinar! Tal é o resultado do nosso entusiasmo pela instrução... E, enfim, você procederia melhor voltando à sua enfadonha e inconfortável natureza, me deixando rever estas provas!

Cyrillo. — Você escreveu um artigo! Não é lógico, depois do que acaba de dizer.

Viviano. — Quem precisa ser lógico!? Os imbecis e os doutrinários, os importunos que arrastam seus princípios até o amargo fim da ação, até a *reductio ad absurdum* da prática!... Eu, não!... Como Emerson, escrevo "Capricho" ao alto da porta de minha biblioteca. Além do mais, meu artigo é um aviso salutar. Se derem atenção a ele, poderá provocar um novo Renascimento da Arte.

Cyrillo. — Qual é o tema?

Viviano. — Espero intitulá-lo: *A Decadência da Mentira: Protesto*.

Cyrillo. — A Mentira! Acreditava que os nossos políticos cultivassem esse hábito.

Viviano. — Ah, não! Eles nunca vão além dos falsos relatórios e consentem em provar, discutir, argumentar. Quanto diferem do verdadeiro mentiroso, com afirmações leais e corajosas, a sua arrogante irresponsabilidade, o desdém natural e limpo por toda prova! Afinal, que vem a ser uma bela mentira? Aquela que se torna evidente por si mesma. Se falta a um homem imaginação suficiente para sustentar uma mentira, a ponto de precisar do apoio de testemunhas, seria melhor que preferisse imediatamente a verdade... Não, os políticos não!... Talvez, porém, haja qualquer coisa a dizer em favor do Tribunal, cujos membros recolheram realmente a capa dos Sofistas! São deliciosos os seus ardores fingidos e a sua eloquência enganadora. Eles sabem tornar excelente a pior das causas e obter de juízes caprichosos uma absolvição, mesmo quando os respectivos clientes nada têm de culpados. Entretanto, a prosa os aborrece e eles não se acanham em apelar para os precedentes. Apesar de seus esforços, a verdade ressalta... Os próprios jornais degeneraram. É permitido, atualmente, confiar neles. Sente-se isso ao percorrer suas colunas. É sempre o ilegível que surge... Sim, receio que pouco se tenha a dizer em favor dos homens de leis ou dos jornalistas.

Aliás, é na Arte que eu celebro a mentira. Quer ouvir o que escrevi? Pode te fazer bem.

Cyrillo. — Leia!... Mas, antes, me dê um cigarro. Obrigado!... A que revista se destina esse artigo?

Viviano. — À *Revista Retrospectiva*. Acredito que já te contei que os Eleitos a ressuscitaram.

Cyrillo. — Quem você chama de "Eleitos"?

Viviano. — Ora! Os "Hedonistas Fatigados", naturalmente. Trata-se de um clube ao qual pertenço. Julgam-nos por acreditarem que alimentamos uma espécie de culto por Domiciano e porque trazemos, durante as reuniões, rosas murchas nas lapelas. Receio que você não seja elegível. Você ama demais os prazeres simples.

Cyrillo. — Irão me recusar por minha petulância, suponho!

Viviano. — Provavelmente. Além disso, já está um pouco velho. E não admitimos ninguém que esteja fora da idade usual.

Cyrillo. — Imagino o quanto vocês devem estar cansados uns dos outros.

Viviano. — E estamos. É uma das razões do clube. Agora, se prometer não me interromper muito, lerei meu artigo para você.

Cyrillo. — Terá minha total atenção.

Viviano, *com uma voz clara e musical*. — A Decadência da Mentira: Protesto. — Uma das causas principais da banalidade de quase toda a literatura atual é, certamente, a decadência da mentira, considerada uma arte, uma ciência e um prazer social. Os antigos historiadores nos apresentavam deliciosas ficções sob a forma de fatos; o moderno romancista nos oferece fatos enfadonhos sob a forma de ficções. O *Livro Azul*[5] desenvolve-se, dia a dia, como o seu ideal de método e processo. O tedioso *documento humano* possui o oculto *canto da criação*, que é examinado por ele com um microscópio. Ele é encontrado na Livraria Nacional ou no Museu Britânico, prestes a preparar, imprudentemente, a sua matéria. Não tem sequer a coragem das ideias dos outros; vai, diretamente, à vida, para tudo. Entre as enciclopédias e sua experiência pessoal, desenha os tipos segundo a própria família ou segundo a lavadeira semanal; assim, adquire uma porção de informações úteis, das quais não consegue se libertar mesmo nos seus instantes mais meditativos.

Dificilmente poderia ser avaliado o dano que o errôneo ideal da nossa época causa à literatura! Há uma maneira desprezível de falar do *mentiroso nato* e do *poeta nato*. Em qualquer um dos casos, é um erro. A mentira e a poesia formam artes – artes que, como Platão entendia, têm a sua conexão e requerem o estudo mais atento, a mais desinteressada devoção. Possuem a própria técnica,

5 Livro Azul, espécie de Gotha inglês, contém apontamentos precisos sobre a vida, a idade e os ascendentes dos membros da nobreza e do parlamento. Publicam-se também "livros azuis" em certas fases da política internacional, os quais equivalem aos livres jaunes ("livros amarelos") dos franceses.

como a pintura e a escultura – mais materiais – têm seus sutis segredos de forma e de cores, seus toques de mãos e métodos refletidos. Reconhece-se o poeta pela sua bela música, e o mentiroso pelos seus ricos e ritmados excessos – aos quais não bastaria, em caso algum, a inspiração temerária do momento; nisso, como em tudo, a perfeição é precedida pela prática. Hoje, porém, enquanto a moda de fazer versos vai se tornando excessivamente comum e deve ser desencorajada, a de mentir quase cai em descrédito. Mais de um jovem começa a vida com um dom natural para o exagero. Se o educam em círculos simpáticos e do mesmo espírito, ou pela imitação dos melhores modelos, pode se tornar grande, prodigioso. Em geral, porém, o jovem não alcança coisa alguma ou cai em negligentes hábitos de exatidão...

Cyrillo. — Meu velho amigo...

Viviano. — Por favor, não me interrompa no meio de uma frase! Como eu ia dizendo... ou ele cai em negligentes hábitos de exatidão ou começa a frequentar os grupos de velhos e dos bem-informados. Ambas as alternativas são fatais à sua imaginação, como aliás seria à imaginação de quem quer que seja. Em pouco tempo, adquire a nociva, a mórbida faculdade de dizer a verdade, começa a verificar todas as declarações feitas em sua presença, não hesita em contradizer os mais jovens e, muitas vezes, acaba por escrever romances tão fiéis à vida que perdem toda a verossimilhança.

Aí está um exemplo que, longe de ser único, é apenas um entre muitos outros. E se nada pode reprimir ou, ao menos, modificar essa monstruosa idolatria do fato, a Arte se tornará estéril e a Beleza desaparecerá da terra.

Este vício moderno, pois não o conheço por outro nome, chega a atingir o sr. Robert Louis Stevenson,[6] o delicioso mestre da prosa delicada e fantástica. Nada suprime tanto as melhores qualidades de uma história como querer torná-la verídica demais. *A Flecha Negra*[7] seria menos inartística se possuísse um único anacronismo, enquanto a transformação do dr. Jekyll parece um caso retirado de *A Lanceta*.[8] Quanto ao sr. Rider Haggard,[9] que realmente tem ou já teve as qualidades criadoras de um magnífico mentiroso, agora tem tanto medo de ter sua genialidade questionada que, quando nos conta qualquer coisa maravilhosa, sente-se forçado a inventar alguma reminiscência pessoal e colocá-la em nota de rodapé, como uma espécie de confirmação covarde.

6 Robert Louis Stevenson (1850-1894), célebre escritor imaginativo, que se aproveitou de uma reação contra a literatura de análise, longe de provocá-la. Seu livro mais conhecido intitula-se O estranho caso do Dr. Jekyll e de Mr. Hyde e dele se fará uma alusão mais adiante. No livro, um homem virtuoso adquire – a princípio, por vontade, e, depois, inconscientemente – a personalidade moral e física de um criminoso.
7 Outro livro de Robert Louis Stevenson.
8 A Lanceta, periódico de Medicina.
9 Rider Haggard, nascido em 1856, romancista de imaginação mais extravagante; com frequência, acomoda as suas ficções nas mais longínquas regiões. She e Jess são seus dois melhores livros.

Os nossos outros romancistas não vão além desses. O sr. Henry James[10] escreve ficção como se fosse um dever penoso e, em assuntos medíocres e imperceptíveis "pontos de vista", desperdiça todo o seu estilo claro e literário, as suas frases oportunas, a sua sátira leve e cáustica. O sr. Hall Caine[11] visa, é verdade, ao grandioso, mas escreve gritando tanto, com tanto ruído, que não se percebem as suas palavras. O sr. James Payn[12] é um adepto da arte de ocultar o que não vale a pena descobrir; ele persegue o óbvio com o entusiasmo de um detetive míope. Ao virarmos as páginas, o suspense do autor torna-se quase insuportável. Os cavalos do Faetonte do sr. William Black[13] não se elevam ao sol. Eles apenas assustam o céu, à noite, com violentos efeitos de cromos; ao ver que se aproximam, os camponeses se refugiam no dialeto. A sra. Margaret Oliphant[14] tagarela alegremente sobre os vigários, as festas, os jogos de tênis, a vida doméstica e outras coisas enfadonhas. O sr. Francis Marion Crawford[15] imolou-se no altar da cor local. Ele é como a senhora da comédia francesa que sempre fala do "belo céu da Itália". Além disso, entrega-se ao mau hábito de proferir moralidades rasteiras. Continuamente, nos diz que ser bom é ser bom e que ser mau é ser mau. Torna-se quase edificante.

Robert Elsmere[16] é, claro, uma obra-prima, do gênero tedioso, o único gênero literário que os ingleses parecem realmente apreciar. Um jovem e inteligente amigo me disse, uma vez, que esse livro o lembrava do tipo de conversa que acontece em um chá, na casa de uma séria família inconformista. Somente na Inglaterra uma obra assim poderia ser produzida. A Inglaterra é o refúgio das ideias perdidas. Quanto àquela grande e crescente escola de romancistas, para os quais o sol sempre nasce em East End,[17] tudo o que se pode dizer é que eles acham a vida crua e a abandonam ainda por assar...

Na França, ainda que nada tão deliberadamente tedioso como *Robert Elsmere* tenha sido produzido, nem por isso as coisas vão muito melhor. O sr. Guy de Maupassant, com a sua ironia mordaz e o seu estilo ríspido e vivo, despe a existência de alguns pobres trapos que ainda a cobrem, mostrando-nos as chagas

10 Henry James, nascido em 1843, em Nova York, EUA, viveu principalmente em Londres. Chefe da escola analítica. Os franceses apelidaram-no de P. Bourget de Além-Mancha.
11 Hall Caine, romancista e dramaturgo popular.
12 James Payn, prosador célebre por sua minuciosa complicação.
13 William Black, nascido em 1841, pintor, depois jornalista e romancista.
14 Margaret Oliphant, autora de histórias para o público feminino. Escreveu Vida da Rainha Vitória.
15 Francis Marion Crawford, estadunidense, morou, por muito tempo, na Itália e a descreveu. Suas obras mais conhecidas são Mr. Isaac e uma Francesca di Rimini, levada à cena, há alguns anos, por Sarah Bernhardt.
16 Robert Elsmere, célebre romance da sra. Humphrey Ward.
17 O East End é uma parte pobre de Londres. A alusão visa à escola realista ou, talvez, a esses desenvolvedores de tese que tentam sensibilizar o leitor com os sofrimentos do povo. Oscar Wilde tinha horror a eles.

hediondas e as feridas supuradas. Escreve pequenas tragédias sombrias, nas quais todo mundo é ridículo, e amargas comédias, das quais não se pode rir pelas lágrimas que provocam.

O sr. Émile Zola, fiel ao altivo princípio que emitiu em um de seus pronunciamentos literários: "O homem de gênio nunca tem espírito", mostra que, se não possui o gênio, ele ao menos pode ser maçante. Aliás, não lhe falta poder; como ele é bem-sucedido nisso! Às vezes, as obras – *Germinal*, por exemplo – contêm qualquer coisa de épico. A obra, todavia, é má do princípio ao fim, não do ponto de vista moral, mas do ponto de vista artístico. Pelo ponto de vista moral, é perfeita. O autor é absolutamente verdadeiro e descreve as coisas como se apresentam. Que mais poderiam desejar os moralistas? Não aplaudimos a cólera do nosso tempo contra o sr. Zola. É puramente a indignação de Tartufo sendo desmascarado. Entretanto, do ponto de vista artístico, o que pode se dizer a favor do autor de *L'Assommoir, Nana e Pot-Bouille*? Nada! O sr. John Ruskin[18] descreveu, certa vez, os personagens de George Eliot[19] como "a sujeira de um ônibus de Pentonville".[20] As personagens do sr. Zola são, porém, piores. Elas têm monótonos vícios e ainda mais monótonas virtudes. O registro da vida delas não apresenta nenhum interesse. Quem se importa com o que acontece a eles? Em literatura, nós apreciamos a distinção, o encanto, a beleza e a força imaginativa. Não queremos ficar angustiados e enojados com um relato dos feitos das ordens inferiores.

O sr. Alphonse Daudet é superior. Ele tem sagacidade, um toque delicado e um estilo divertido. Contudo, acaba de praticar um suicídio literário. Ninguém poderá mais se interessar por Delobelle e o seu *Il faut lutter pour l'art*; por Valmajour e o seu eterno refrão sobre o rouxinol; ou pelo poeta de *Jack* e seus *mots cruels*, agora que aprendemos, com *Vinte anos de minha vida literária*, que essas personagens foram tiradas diretamente da vida real. Para nós, elas parecem ter repentinamente perdido toda sua vitalidade, todas as poucas qualidades que possuíam. As únicas personagens reais são as que jamais existiram; e, se um romancista é medíocre o suficiente para buscar suas personagens diretamente na existência, deveria ao menos fingir que são suas criações e não se vangloriar por serem cópias. A justificativa de uma personagem em um

18 John Ruskin, nascido em 1819. O mais célebre dos críticos de arte ingleses do século dezenove e aquele que mais longe estendeu a sua influência intelectual. Oscar Wilde e outros numerosos escritores lhe devem muito. Ele sustentou Turner e o movimento pré-rafaelista. Seus últimos escritos, de um socialismo um pouco difuso, surpreenderam alguns dos seus admiradores. Ele teve uma longa polêmica com o pintor James McNeill Whistler, narrada por este, muito espirituosamente, em um livro de memórias conhecido em Londres: The gentle art of making enemies.

19 George Eliot, escritora (1820-1880). Entre seus numerosos romances, nem sempre desprovidos de arte e de exatidão, os melhores são Adam Bede e Silas Marner.

20 Pentonville, um dos bairros mais sujos de Londres.

romance não está em outras pessoas serem o que são, mas no autor ser o que ele é. Do contrário, o romance deixa de ser uma obra de arte.

Quanto ao sr. Paul Bourget, o mestre do "romance psicológico", este erra ao imaginar que homens e mulheres da vida moderna possam ser infinitamente analisados em inúmeras séries de capítulos. Depois, o que desperta interesse entre a gente da alta sociedade – o sr. Bourget raramente deixa o bairro Saint-Germain, salvo quando vem a Londres – é a máscara de todos, e não a realidade oculta por essa máscara. A confissão é humilhante, mas nós somos todos do mesmo material. Em Falstaff, há algo de Hamlet; em Hamlet, um pouco de Falstaff. O gordo cavaleiro é, às vezes, melancólico, ao passo que o jovem príncipe tem seus instantes de grave alegria. O que nos difere uns dos outros são somente detalhes acessórios: as vestes, as maneiras, o som da voz, a religião, a aparência, os costumes... Quanto mais se analisam os indivíduos, mais desaparecem as razões para tais análises. Cedo ou tarde, chega-se a esta coisa terrível, imensa e universal: a natureza humana! Quem já trabalhou entre os pobres sabe muito bem que a fraternidade humana não é um mero sonho de poeta, mas uma desalentadora e humilhante realidade; e, se um escritor estudou com persistência as classes elevadas, também pode escrever sobre as vendedoras de fósforos e as mercadoras de maçãs. Contudo, meu caro Cyrillo, eu não quero detê-lo muito tempo com esse assunto. Eu bem admito que os romances modernos têm muitos pontos excelentes. Insisto, porém, em afirmar que, em geral, são ilegíveis.

Cyrillo. — Esta é, com certeza, uma qualificação muito grave!... Mas devo dizer que várias das suas críticas são injustas. Gosto de *The Deemster*[21] e de *The Daughter of Heth*,[22] assim como de *Le Disciple* e *Mr. Isaacs*;[23] quanto a *Robert Eslmere*,[24] eu sou bem devotado a ele. Não que considere tal romance uma obra séria. Como uma exposição dos problemas que dividem os cristãos sinceros, é ridículo e até antiquado. É simplesmente *Literatura e Dogma*, de Arnold,[25] com a literatura excluída. É tão atrasado quanto *Evidências*, de Paley,[26] ou o método de exegese bíblica de Colenso.[27] Nada poderia ser menos impressionante do que o infeliz herói que anuncia gravemente uma aurora despontada há muito tempo, mas tão despida de significado que ele confessa o seu propósito de con-

21 Romance de Hall Caine.
22 Romance de William Black.
23 Romance de Marion Crawford.
24 Romance da sra. Humphrey Ward.
25 Thomas Arnold, antigo autor, filósofo e religioso.
26 William Paley (1743-1805), arcebispo de Carlisle; autor dos Elementos de Filosofia e do Expositor das evidências do Cristianismo.
27 Bispo, autor de um "pentateuco" condenado por um concílio.

tinuar o caso, mudando de nome...²⁸ Não obstante, o livro contém boas caricaturas, muitas citações deliciosas e a filosofia de Green adoça agradavelmente a seca pílula da moral de fábula. O que me surpreende é você nada ter dito de dois romancistas que lê sempre: Honoré de Balzac e George Meredith.²⁹ Ambos são, com certeza, realistas!

Viviano. — Ah! Meredith? Quem poderá defini-lo? Seu estilo é um caos iluminado de súbitos relâmpagos. Como escritor, é um mestre em tudo, salvo em linguagem; como romancista, tudo consegue, salvo contar uma história; como artista, tem todos os dons, salvo o da harmonia. Uma personagem de Shakespeare, creio que Touchston,³⁰ fala de um homem que constantemente se esforça para produzir espírito,³¹ e parece-me que isso poderia servir de base a uma crítica do método de Meredith. Em todo caso, porém, não é realista. Ou, antes, parece-me um filho do realismo em desavença com o pai. Após rigorosas reflexões, converteu-se ao romantismo. Ele se recusou a prostrar-se diante de Baal e, afinal, mesmo que o bom espírito do homem não se revoltasse contra as barulhentas afirmações do realismo, seu estilo seria suficiente por si só para manter a Vida a uma distância respeitosa. Foi assim que plantou ao redor de seu jardim uma cerca-viva cheia de espinhos, repleta de rosas vermelhas maravilhosas.

Quanto a Balzac, ele foi uma notável combinação de temperamento artístico e espírito científico, deixando como legado apenas o último aos seus discípulos. A diferença entre livros como L'*Assommoir*, de Zola, e as *Illusions Perdues*, de Balzac, é a diferença entre realismo sem imaginação e realidade imaginativa. Todos as personagens de Balzac, segundo Baudelaire, "possuem a mesma vida ardente que a ele próprio animava. Todas as suas ficções são tão intensamente coloridas como sonhos. Cada mente é uma arma carregada de vontade até a boca. Até os lavadores de pratos têm genialidade".

Uma leitura assídua de Balzac transforma os nossos amigos vivos em sombras e os nossos conhecidos em sombras de sombras. Suas personagens conservam uma existência fervorosa e inflamada. Elas nos dominam e desafiam o nosso ceticismo. Uma das minhas maiores tristezas na vida é a morte de Luciano de Rubempré. É uma dor da qual nunca consegui me livrar completamente. Atormenta-me nos momentos de prazer. Lembro-me dessa morte quando rio... Balzac, porém, não é um realista como Holbein. Ele criava a vida, e não a copiava. Admito, entretanto, que fizesse grande caso do modernismo da forma e que, por isso, nenhum livro seu possa passar como obra-prima em

28 Alusão a um dos mais célebres capítulos de Robert Elsmere.
29 George Meredith, ilustre poeta e novelista inglês, nascido em 1828.
30 Personagem de As You Like It.
31 Literalmente: "que parte constantemente as tíbias no espírito."

comparação a *Salambo* ou *Esmond*[32] ou The *Cloister and the Hearth*[33] ou, ainda, ao *Vicomte de Bragelonne*.[34]

CYRILLO. — Você não gosta, então, do modernismo da forma?

VIVIANO. — Não. É um enorme preço a pagar por tão pobre resultado. O puro modernismo da forma tem sempre qualquer coisa de vulgar. O público, como se interessa pelas coisas que o envolvem, julga que a Arte poderia estar interessada nelas também, mas só o fato de o público interessar-se por elas já as torna incompatíveis com a Arte. Alguém já disse que só é belo aquilo que não nos concerne. Tudo quanto nos afeta de qualquer maneira, tristeza ou alegria, tudo o que vem ao encontro de nossas simpatias ou se prende aos nossos círculos, está fora do domínio da Arte.

Nós devemos ser indiferentes ao assunto e despidos de quaisquer preferências, prevenções e parcialidade. Como Hécuba nada tem conosco, é por isso, justamente, que suas dores constituem um tão admirável motivo de tragédia... Em toda a história da literatura, nada conheço de mais triste do que a carreira artística de Charles Reade. Escreveu um livro admirável — *The Cloister and the Hearth*, um livro tão superior a *Romola*,[35] quanto este excede a *Daniel Deronda*,[36] e depois desperdiçou o resto da vida a modernizar-se estupidamente, procurando atrair a atenção pública para o estado de nossas prisões e a administração dos nossos asilos de loucos!... Charles Dickens[37] também revelou-se desanimador quando tentou despertar simpatias em favor das vítimas da administração da assistência pública. Contudo, um artista como Reade, um erudito, um possuidor do verdadeiro sentimento da Beleza, atirar-se e rugir contra os abusos da vida moderna, como um panfletário vulgar ou um jornalista sensacionalista... Que espetáculo de fazer chorar os anjos!... Acredite, caro Cyrillo, o modernismo da forma e do tema é um grande erro. Confundimos o uniforme comum de nossa época com a túnica das Musas e passamos nossos dias nas ruas sórdidas e nos subúrbios hediondos de nossas cidades vis quando deveríamos estar na encosta com Apolo. Certamente somos uma raça degenerada, vendemos o nosso direito de primogenitura por um amontoado de fatos...

32 A História de Henry Esmond, de William Thackeray.

33 Por Charles Reade.

34 Este estranho conjunto não deixa dúvidas sobre o gosto literário do autor. Um dia, perguntaram-lhe qual seria sua próxima obra. Ele respondeu, com ênfase: "A história de alguns gênios: a história de Alexandre o Grande, de Homero, de Júlio César, de Shakespeare, de Napoleão e da rainha Vitória."

35 Por George Eliot.

36 Idem.

37 Charles Dickens. Um dos escritores ingleses mais apreciados na Europa, sobretudo na França. Autor de David Copperfield, Oliver Twist, American Notes, A Christmas Carol.

Cyrillo. — Há qualquer coisa de justo no que você diz. Certamente, seja qual for o prazer que tenhamos lendo um romance moderno, raramente, ao relê-lo, saboreamos um prazer artístico; e talvez aí esteja o melhor meio mecânico de reconhecer o que é ou não literatura. Se não se acha graça em reler várias vezes um livro, decerto, é inútil lê-lo. O que você pensa, entretanto, dessa célebre panaceia, o retrocesso à Vida e à Natureza?

Viviano. — A passagem que trata dessa questão vem depois no artigo, mas vou citá-la imediatamente: "Voltemos à Vida e à Natureza, elas criarão uma nova Arte para nós, de rubro sangue, mãos fortes e pés ligeiros!" Eis o clamor constante de nossa época. Ah! Como andamos enganados nos nossos louváveis e bem-intencionados esforços! A Natureza sempre se atrasa em acompanhar a época. Quanto à Vida, esta é o dissolvente destruidor da Arte, o inimigo que devasta a morada.

Cyrillo. — A Natureza sempre se atrasa em acompanhar a época... O que você quer dizer com isso?

Viviano. — Talvez seja um pouco misterioso. Eis o que quero dizer: se a Natureza significa o instinto, simples, natural, oposto à cultura e à consciência, a obra produzida sob a sua influência será sempre antiquada, desusada, ultrapassada. Se, por outro lado, considerarmos a Natureza como o conjunto dos fenômenos extrínsecos ao ser humano, nela só se descobrirá o que lhe deram. Ela própria não tem inspiração alguma. Wordsworth[38] andou pelos lagos, mas nunca foi um poeta do lago. Nunca descobriu nas pedras senão os sermões que antes aí havia ocultado. Passeou, como moralista, pelo distrito, mas produziu a melhor parte de sua obra quando regressou à Poesia e abandonou a Natureza. A Poesia habilitou-o para a produção de *Leodamia*, de seus lindos sonetos e da Grande Ode. A Natureza sugeriu-lhe Martha Ray e Peter Bell[39] além de dar-lhe jeito para puxar a enxada do sr. Wilkinson!

Cyrillo. — Essa visão pode ser questionada. Estou bastante inclinado a acreditar no "impulso de uma floresta primaveril", embora, é claro, o valor artístico de tal impulso dependa inteiramente do tipo de temperamento que o recebe, de modo que o retorno à natureza viria a significar simplesmente o avanço a uma grande personalidade. Você concordaria com isso, imagino. No entanto, continue com seu artigo.

Viviano, *lendo*. — A Arte começa com a decoração abstrata, com um trabalho puramente imaginativo e agradável, não se aplicando senão ao irreal, ao não existente. É o primeiro grau. Em seguida, a Vida, que fascina esta nova

38 William Wordsworth (1770-1850), grande mestre da escola poética denominada Lake school – a princípio, em sentido desdenhoso, porque seus membros mais importantes, Samuel Taylor Coleridge, William Wordsworth e Robert Southey, viviam perto de lagos da Inglaterra. Em estilo excessivamente simples, desenvolviam o assunto mais corriqueiro; a sua busca de simplicidade era tal que chegava ao aparato.
39 Estes dois poemas, principalmente, são característicos da Lake school.

maravilha, solicita admissão no círculo encantado. A Arte toma a Vida como parte de sua matéria-prima, recria-a, remodela-a sob novas formas e, absolutamente indiferente ao próprio fato, inventa, imagina, sonha e conserva entre ela e a realidade uma barreira intransponível de belo estilo, de método decorativo ou ideal. A terceira fase começa quando a Vida ganha a frente e faz a Arte recolher-se ao deserto. E essa é a verdadeira decadência que hoje experimentamos.

Vejamos o drama inglês. A princípio, nas mãos dos monges, a Arte dramática foi abstrata, decorativa, mitológica. Depois tomou a Vida a seu serviço e, empregando algumas de suas formas exteriores, criou uma raça de seres absolutamente novos, cheia de dores mais horríveis do que nenhuma dor humana e alegrias mais impetuosas do que as de um amante! Seres cheios da fúria dos Titãs e da calma dos Deuses, de monstruosos e maravilhosos pecados, de virtudes monstruosas e maravilhosas! Deu-lhes uma nova linguagem, sonora, musical, ritmada, solenizada por uma cadência majestosa ou afinada por um ritmo de fantasia, ornada pela incrustação de palavras lapidares e enriquecida por uma nobre eloquência. Vestiu seus filhos de roupagens magníficas, aplicou-lhes máscaras e, a um sinal seu, o mundo antigo ergueu-se do túmulo de mármore. Um novo César avançou, altivo, pelas ruas de Roma ressurgida e, envolta em véus de púrpura, com os remos mergulhados ao som da flauta, uma outra Cleópatra subiu o rio, em direção a Antioquia. Os velhos mitos e as lendas tomaram forma. A História foi totalmente reescrita e todos os dramaturgos reconheceram que o fim da Arte já não é a simples verdade, mas sim a beleza complexa. Tinham bastante razão. A arte em si é, de fato, uma forma de exagero; e a seleção, que é o próprio espírito da arte, nada mais é do que um modo intensificado de ênfase excessiva.

Cedo, porém, a Vida destruiu a perfeição da forma. No próprio Shakespeare, podemos ver o começo do fim. Revelou-se pela deslocação gradual do verso branco nas últimas obras e pela predominância da prosa ou pela excessiva importância ligada à caracterização. Todas as numerosas passagens de Shakespeare em que a linguagem é irregular, vulgar, exagerada, fantástica, mesmo obscena, foram inspiradas pela Vida – a Vida à procura de um eco da própria voz e rejeitando a intervenção do belo estilo, no qual somente pode encontrar expressão. Shakespeare está longe de ser um artista impecável: gosta muito de inspirar-se diretamente na Vida e de usar a sua linguagem natural. Esquece-se de que a Arte tudo abandona quando ele próprio abandona a intermediária da Imaginação. Goethe diz, em algum lugar:

In der Beschränkung zeigt sich erst der Meister.

"É trabalhando dentro dos limites que o mestre se revela", e a limitação, a própria condição de qualquer arte, é o estilo. Entretanto, não nos demoremos

mais sobre o realismo de Shakespeare. A *Tempestade* é a mais perfeita das palinódias.[40] Tudo quanto eu desejava mostrar é que a obra magnífica dos artistas do tempo de Elizabeth e toda a obra dos Jacobitas continha o fermento de sua dissolução; e que, se essa obra ganhou certa força servindo-se da Vida, entre outros materiais, encontrou nesta toda a sua fraqueza desde que a tomou para método artístico.

Como resultado inevitável da troca da criação pela imitação, e desse abandono da forma imaginativa, temos o melodrama inglês moderno. As personagens de tais peças falam em cena como falariam por aí, sem aspirações na alma nem antes das letras, como é necessário; são copiadas da vida e reproduzem sua vulgaridade até os menores detalhes; apresentam o andar, os modos, os trajes e o sotaque de pessoas reais; e passariam sem ser notados em qualquer compartimento de terceira classe... Como são, no entanto, extenuantes essas peças que não conseguem sequer produzir a impressão de verdade que é a sua única razão de ser!

Como método, o realismo é um completo fracasso.

O que é verdadeiro quanto ao drama e ao romance não é menos real quanto ao que chamamos artes decorativas. Na Europa, a história dessas artes é a da luta entre o orientalismo, com um franco desprezo de qualquer cópia, o gosto pela convenção artística, a antipatia pela reprodução das coisas naturais, e o nosso espírito imitativo.

Em toda parte, onde o primeiro triunfou, como em Bizâncio, na Sicília, na Espanha, pelo contato, ou no resto da Europa, pela influência das Cruzadas, temos tido belas obras imaginadas em que as coisas visíveis da Vida se convertiam em artísticas convenções e as coisas não possuídas pela Vida eram inventadas e buriladas para seu encanto. Porém, em toda parte onde nos voltamos para a Natureza e a Vida, a nossa produção mostra-se sempre vulgar, comum, sem interesse. A tapeçaria moderna, com efeitos aéreos, a perspectiva cuidada, as larguezas de céu inútil, um realismo fiel e trabalhoso estão longe de ser belos. As vidrarias pictóricas da Alemanha são absolutamente detestáveis. Na Inglaterra, começamos a tecer tapetes aceitáveis, por havermos voltado ao espírito e ao método do Oriente. Nossos tapetes e cortinas de vinte anos atrás, com suas solenes verdades deprimentes e seu respeito fútil à Natureza, cheios de sórdida reprodução de objetos visíveis, reduziram-se, mesmo para os filisteus, a uma fonte de riso. Um Maometano culto me fez um dia a seguinte observação: "Vós, cristãos, andais tão ocupados com a má interpretação do quarto mandamento, que nunca vos lembrastes de fazer uma aplicação artística do segundo!" Tinha bastante razão e a verdade final sobre este assunto é: a única escola para estudar a Arte nunca foi a Vida, mas a própria Arte!

Eis, agora, outra passagem que parece resolver de uma vez por todas a questão:

40 Wilde quer dizer que Shakespeare aí retrata o seu realismo.

"Nem sempre foi assim. Nada tenho a dizer dos poetas porque, infelizmente com a exceção do sr. Wordsworth, eles foram fiéis à sua alta missão e são universalmente conhecidos como homens com os quais não se pode contar. Entretanto, nas obras de Heródoto que, apesar do esforço superficial e pouco generoso dos modernos falsos-sábios para provar a verdade da sua história, seria justo para ele o título de *Pai das Mentiras*; nos discursos de Cícero e nas biografias de Suetônio; na história natural de Tácito e no Périplo de Hannon; nas *Crônicas de Froissart* e Thomas Malory em *As Viagens Maravilhosas de Marco Polo*; em Olaus Magnus, Aldrovandus e Conrad Lyycosthenes, com sua magnífica *Prodigiorum et Ostentorumchronica*; na autobiografia de *Benevenuto Cellini e Memórias de Casanova*; na *História da Praga*, de Defoe; e na *Vida de Johnson*, de Boswel;[41] nas cartas de Napoleão, e nas obras do nosso Carlyle, do qual a Revolução Francesa é um dos mais fascinantes romances históricos já escritos. Todavia, repito, em todas essas obras ou os fatos são naturalmente dispostos na sua ordem de subordinação ou são inteiramente abandonados ao terreno da tolice.

Agora, porém, que diferença! Não somente os fatos tornaram-se a base da História, mas usurpam o domínio da Fantasia e o reinado da Ficção. O tom arrepiante disso está se prendendo a tudo e está quase tornando a Humanidade vulgar. O comercialismo brutal dos Estados Unidos, o seu espírito material, a sua indiferença pelo lado poético das coisas, a sua falta de imaginação e de altos ideais inatingíveis provêm da circunstância de essa terra ter adotado como herói um homem que, segundo ele mesmo confessou, era incapaz de uma mentira; não seria muito dizer que a história de George Washington e do cerejeiro foi mais prontamente maléfica do que qualquer outro conto moral na história da literatura..."

CYRILLO. — Meu caro...

VIVIANO. — É o que te asseguro! O cômico da coisa é que a história do cerejeiro é um mito!... Não penses, entretanto, que estou desesperado com o futuro artístico dos Estados Unidos ou do nosso país. Escute isto:

"Haverá, sem dúvida, uma transformação antes do fim do século. Farta da tagarelice moral exaustiva, dos que não possuem sequer o espírito de exagerar nem a genialidade da ficção; cansada dessas inteligentes personagens, cujas reminiscências são sempre baseadas nas memórias e cujas frases, limitadas pela verossimilhança, podem ser confirmadas por qualquer filisteu presente, a Sociedade, cedo ou tarde, voltará ao seu 'líder' perdido: o fascinante e refinado Mentiroso! Qual foi o primeiro que, sem jamais ter ido às terríveis caçadas, contou aos homens das cavernas, deslumbrados, sob as sombras do crepúsculo,

41 James Boswell (1740-1795), de estreito espírito, mas que, como secretário do famoso dr. Johnson, conseguiu, reunindo minuciosas notas apanhadas a cada dia, escrever uma esplêndida biografia do grande crítico, talvez a melhor entre todas as conhecidas.

como arrastou o Megatério da escuridão roxa em sua caverna ou como, em combate único, derrubou o Mamute, arrancando suas presas douradas? Quem foi esse? Nós o ignoramos e nenhum dos nossos atuais antropologistas, apesar das suas imensas credenciais científicas, teria a simples coragem de nos dizer. Fossem quais fossem seu nome e sua raça, esses teriam sido os verdadeiros fundadores das relações sociais.

"Assim, o objetivo do mentiroso é simplesmente encantar, fascinar e proporcionar o agrado. Ele é o verdadeiro fundamento da sociedade e um jantar sem a sua figura, mesmo na morada dos grandes, seria tão insignificante quanto uma conferência na *Royal Society* [42] ou um debate nos *Incorporated Authors*[43] ou uma das burlescas comédias do sr. Burnand.[44]

"E a sociedade não será a única a acolhê-lo bem. A Arte, fora da prisão do Realismo, correrá ao seu encontro, irá beijar os belos lábios mentirosos, bem sabendo que só ele possui o segredo de suas manifestações – o segredo que faz da Verdade, absoluta e inteiramente, uma questão de estilo! E a Vida, cansada de se reproduzir em benefício do sr. Herbert Spencer,[45] dos historiadores científicos e dos compiladores de estatísticas, irá acompanhá-lo humildemente e procurará reproduzir, à sua maneira simples e inábil, algumas das maravilhas por ele narradas."

Com certeza, haverá sempre críticos que, a exemplo de certos escritores da *Saturday Review*, censurarão gravemente um autor de contos de fadas pelo seu insuficiente conhecimento de história natural, julgarão uma obra de imaginação pela sua própria falta de faculdade imaginativa e levantarão, horrorizados, as mãos lambuzadas de tinta, se um *gentleman* escrever, como Sir John Mandeville,[46] um fascinante livro de viagens, sem nunca ter ido além das árvores de seu jardim, ou, como o grande *Raleigh*,[47] uma completa *História do Mundo*, sem nada conhecer do passado. Para se desculparem, procurarão abrigar-se atrás do broquel desse que criou *Próspero, o Mágico*, e lhe deu *Caliban* e *Ariel* como servidores, que ouviu os Tritões trombetearem em volta dos recifes de coral da ilha encantada e as fadas se decantarem pelos bosques vizinhos de Atenas; desse, enfim, que conduziu os reis fantasmas, em procissão, através das charnecas nevadas da Escócia e ocultou *Hécate* em uma caverna

[42] Academia inglesa.
[43] Sociedade de homens de letras, em Londres.
[44] Diretor do Punch e autor dramático.
[45] Grande filósofo. Os seus Primeiros princípios de psicologia são uma obra atemporal.
[46] Sir John Mandeville (1300-1372), médico célebre pela narrativa, em latim, das viagens que talvez tenha realizado. Descreve, porém, com pureza, segundo mistificadores indígenas, homens cujos rins se desenvolviam em caudas de cavalo, e um pássaro de Madagascar, que carregava elefantes...
[47] Sir Walter Raleigh, cortesão dos tempos da rainha Elizabeth. Foi decapitado em Westminster, em 1618. Enquanto esteve na prisão, escreveu a sua História do Mundo.

com as irmãs fantásticas. Invocarão Shakespeare, como sempre! — e citarão essa ultrapassada passagem sobre a Arte que oferece um espelho à Natureza, mas hão de se esquecer de que *Hamlet* pronunciou intencionalmente o infeliz aforismo para convencer os espectadores da sua perfeita falta de bom senso em matéria de arte.

CYRILLO. — Hum!... Outro cigarro, por favor...

VIVIANO. — Meu amigo, o que quer que você diga, é simplesmente um exagero cênico, que não representa a opinião real de Shakespeare sobre a arte, assim como as tiradas de Iago não traduzem as suas convicções morais... Mas me deixe terminar a passagem!

"A Arte encontra em si mesma a perfeição. Não se deve julgá-la por um modelo exterior. Ela é mais um véu do que um espelho. Possui flores e pássaros desconhecidos em qualquer floresta. Inventa e destrói mundos e, com um fio escarlate, pode tirar a lua dos céus. Pertencem-lhe 'as formas mais reais do que um homem vivo', assim como os maiores arquétipos, de que as coisas vivas são apenas umas cópias esboçadas. Para ela, a Natureza não tem leis, nem uniformidade. Faz milagres à sua vontade e, ao seu apelo, surgem os monstros das profundezas. Manda a amendoeira florir no inverno e faz tombar a neve sobre um campo de trigo maduro. À sua voz, a geada coloca o dedo prateado na boca escaldante de junho e os leões alados das montanhas da Lídia se arrastam para fora das cavernas. Quando ela passa, as dríades espreitam das moitas e os faunos sorriem de modo estranho. Adoram-na os deuses de cabeça de falcão e galopam os centauros atrás dela."

CYRILLO. – Gosto disso, posso ver. Acabou?

VIVIANO. — Não. Há uma outra passagem, mas puramente prática. Indica os meios de fazer reviver a arte perdida da Mentira.

CYRILLO. — Bem. Uma pergunta, antes de você ler isso. Você disse que a vida "pobre, verossímil, sem interesse" procurará reproduzir as maravilhas da Arte? Compreendo perfeitamente que se oponha a que a Arte seja considerada um espelho, o que transformaria um gênio num simples caco de vidro. Mas você não admite, decerto, que a Vida seja imitadora da Arte, que a Vida seja o espelho da Arte!

Viviano. — Perdão, admito sim! Embora pareça um paradoxo — e os paradoxos são sempre perigosos — não deixa de ser verdade que a Vida imita a Arte. Ultimamente, todos vimos na Inglaterra que um original e deslumbrante tipo de beleza, inventado e gabado por dois pintores imaginativos, influiu tanto sobre a Vida que todos os salões artísticos e exposições particulares nos mostraram: aqui, os olhos místicos do sonho de Rosetti,[48] o longo colo

48 Dante Gabriel Rossetti, poeta e pintor inglês. Pintava mais como poeta, afinal; as linhas e as cores serviam-lhe de frases e ritmos para inscrever seus sonhos na tela. Fundou o pré-rafaelismo com Hunt Millais e influenciou bastante Swinburne, se não foi, de fato, o seu criador.

de marfim, a estranha mandíbula quadrangular, a sombria cabeleira desfeita, que ele tanto apreciava; ali, toda a doce pureza da *Escadaria de Ouro*, a boca em ramalhete, o fatigado encanto do *Laus Amoris*, a palidez de paixão da face de Andrômeda, as descarnadas mãos e a dócil beleza de Viviano no *Sonho de Merlin*.[49]

E sempre foi assim. Um grande artista imagina um tipo que a Vida, como um afoito editor, procura copiar e reduzir ao formato popular. Nem Holbein ou Van Dyck encontraram na Inglaterra o que nos legaram. Eles produziram seus tipos, e a Vida, com sua enorme faculdade de imitar, fornecer ao senhor os modelos. Os gregos, com seu vivo instinto artístico, bem o tinham compreendido; colocavam no quarto da esposa a estátua de Hermes ou de Apolo a fim de que seus filhos nascessem tão belos como as obras de arte que ela contemplava, feliz ou nas aflições. Eles sabiam que não somente a Vida adquire, graças à Arte, a espiritualidade, a profundeza do pensamento, do sentimento, a perturbação ou a paz de espírito, mas que ainda pode se moldar pelas linhas e cores da Arte e reproduzir a majestade de Fídias, como a graça de Praxiteles. Daí a sua aversão pelo realismo. Os gregos entendiam, e com razão, que o realismo torna os homens absolutamente feios. Nós tentamos aperfeiçoar a Raça com bons ares, luz farta, águas sãs e com essas disformes construções simples que abrigam melhor o povo pobre. Tudo isso produz a saúde, mas nunca a beleza. Só a Arte nos proporciona a beleza e os verdadeiros discípulos de um grande artista não são os seus imitadores de ateliê, mas os que se fazem iguais às suas obras, — obras plásticas nos tempos gregos e de pintura nos tempos modernos.

Em uma palavra, a Vida é o melhor ou, antes, o único discípulo da Arte.

O mesmo se observa na literatura... Os garotinhos patetas nos fornecem o exemplo mais claro e mais corriqueiro de que, por terem lido as aventuras de Jack Sheppard ou Dick Turpin,[50] assaltam as barracas de pobres vendedores de batatas, saltam junto aos balcões de doces e, à noite, pelas ruas dos bairros, assustam os velhos que se recolhem, precipitando-se, mascarados, à sua frente e mostrando-lhes armas de brincadeira. Esse interessante fenômeno, em geral observado após a tiragem da edição de um dos livros em questão, é comumente atribuído à influência da literatura de imaginação. É um erro. A imaginação é essencialmente criadora e sempre procura uma nova forma. O menino salteador é, simplesmente, o inevitável resultado do instinto imitativo da Vida. É um fato, preocupado, como todo fato, em tentar reproduzir uma ficção e o que nele vemos é a sua reprodução em escala em toda a Vida...

49 Um dos quadros mais famosos de Burne-Jones, exposto em Paris no ano de 1877.
50 Célebres ladrões de estrada.

Schopenhauer analisou o pessimismo, mas Hamlet já o havia inventado. O universo tornou-se triste porque, em outro momento, um boneco andou melancólico! O Niilista, este estranho mártir sem fé, que sobe friamente ao cadafalso e morre por qualquer coisa em que não crê, é um puro produto literário. Foi imaginado por Turguêniev e aperfeiçoado por Dostoiévski. Robespierre surgiu das páginas de Rousseau, tão certamente como o Palácio do Povo se construiu sobre as ruínas de um romance. A literatura sempre precede a Vida. Não a copia, mas molda-se a seu exemplo. O século dezenove, tal como o conhecemos, é puramente uma invenção de Balzac. Os nossos Lucien de Rubempré, os nossos Rastignac e De Marsay estrearam na cena da *Comédia Humana*. Nós exclusivamente pomos em prática — com algumas notas à beira da página e adições inúteis — o capricho, a fantasia ou a visão criadora de um grande romancista.

Perguntei a uma dama, que intimamente conhecera Thackeray, se este se aproveitaria de algum modelo para Becky Sharp. Respondeu-me que Becky era um artifício, mas que, entretanto, a ideia da personagem, em parte, fora fornecida por uma governanta das vizinhanças de Kensington Square, companheira de uma velha dama ricaça e egoísta. Perguntei que fim levara a governanta e me responderam que, poucos anos após o aparecimento de *Vanity Fair*,[51] fugira com o sobrinho da velha dama, escandalizando, durante certo tempo, toda a sociedade, com os mesmos trejeitos da sra. Rawdon Crawley. Por fim, faliu, desapareceu do país, sendo depois vista, várias vezes, em Montecarlo e em outros pontos de jogo... O nobre *gentleman*, de quem o mesmo grande sentimentalista tirou o coronel Newcome, morreu, com a palavra *Adsum* nos lábios, alguns meses após a tiragem da quarta edição de *The Newcomer*... O sr. Stevenson publicara, havia pouco tempo, a sua curiosa história psicológica de transformação, quando um dos meus amigos, o sr. Hyde, estando no norte de Londres, pegou um atalho para alcançar uma estação de trem, se perdeu no caminho foi para em um lugar com casas sinistras. Ele se sentiu nervoso e caminhou muito depressa; subitamente, uma criança, correndo de um beco, esbarrou em suas pernas e caiu. O sr. Hyde se sobressaltou e pisoteou a criança que, amedrontada e meio confusa, deu um grito. Em poucos segundos, a travessa se encheu de rapazes sujos, que saíam das casas como formigas. Cercaram o meu amigo e perguntaram o nome dele. Ia responder a eles quando se lembrou do incidente que abre a história do sr. Stevenson. Horrorizou-o tanto a ideia de reproduzir a cena terrível, tão bem escrita, e de ter feito acidentalmente o que sr. Hyde realizara com intenção, que fugiu correndo. Perseguido muito de perto, refugiou-se em um laboratório, cuja porta por acaso estava aberta; ali, explicou o que aconteceu a um jovem médico adjunto então

51 Neste romance, um dos melhores de William Makepeace Thackeray, o tipo de Becky Sharp, governanta inteligente, mas sem virtudes, é contraposto ao da doce Amélia Sedley, virtuosa e tola.

presente. Com uma pequena porção de moedas, conseguiram se afastar da turma e, assim que ele não viu mais ninguém, tratou de partir. Ao sair, o nome inscrito na placa de cobre da porta atraiu a sua atenção. Era Jekyll. Se não era, ao menos devia ser!

Aqui a imitação, por mais longe que fosse levada, era acidental e não consciente como no caso seguinte. Em 1879, logo depois de abandonar Oxford, encontrei, com um dos ministros estrangeiros, uma dama cuja beleza exótica era das mais curiosas. Fizemos grande amizade e sempre nos viam juntos. Ela me interessava menos pela beleza do que pela feição do caráter. Completamente desprovida de personalidade, podia revestir-se de muitas. Às vezes, entregava-se absolutamente à Arte, transformava o salão em ateliê e passava dois ou três dias na semana percorrendo galerias de pintura e museus. Outras vezes, estava em corridas de cavalos, envolvia-se também nos mais característicos vestuários de turfe e apenas falava sobre apostas. Abandonava a religião pelo mesmerismo, o mesmerismo pela política, a política pelas emoções melodramáticas da filantropia; enfim, era uma espécie de Proteu, que, de resto, não conseguiu mais sucesso nas suas diversas transformações a não ser esse espantoso deus marinho quando Ulisses se apoderou dele.

Um dia, iniciou-se uma obra em uma revista francesa. Eu lia, então, esse gênero de literatura e lembro-me da surpresa que experimentei ao chegar à descrição de uma heroína. Ela era tão semelhante à minha amiga, que levei para ela essa tal revista; ela reconheceu-se imediatamente e mostrou-se fascinada pela semelhança. Noto, de passagem, que a obra era traduzida de um autor russo falecido, que não pudera modelar a sua personagem por ela... Alguns meses depois, encontrava-me em Veneza e, vendo a mesma revista no salão do hotel, comecei a folheá-la para saber o que acontecera à heroína. Triste história! Acabara por fugir com um homem absolutamente inferior a ela, sob qualquer ponto de vista social, moral ou intelectual. Escrevi à minha amiga, nessa noite, mandando-lhe minha opinião sobre João Bellino, os admiráveis sorvetes de *Florian's* e o valor artístico das gôndolas, e acrescentei que a outra metade, no romance, tinha se comportado muito mal. Não sei por que fiz essa observação, mas me lembro de que receava a imitação da parte dela...

Ora, antes que minha carta chegasse às suas mãos, ela fugiu com um homem que a abandonou seis meses depois. Tornei a vê-la em 1884, em Paris, onde vivia com sua mãe, e então perguntei-lhe se a narrativa fora responsável pela sua ação. Ela me disse ter sido constrangida, por um irresistível impulso, a seguir, passo a passo, a heroína, na sua marcha fatal e prevendo tudo isso com um profundo terror nos últimos capítulos. Quando os leu, sentiu-se forçada a reproduzi-los na vida e assim o fez. Era um exemplo bem claro e extremamente trágico do instinto de imitação de que eu falava.

Não insisto mais demoradamente nesses exemplos individuais. A experiência pessoal é um círculo estreito e vicioso. Tudo o que desejo demonstrar é este princípio geral: a Vida imita a Arte muito mais do que a Arte a Vida. Estou

certo de que você vai achar isso justo se refletir. A Vida apresenta o espelho à Arte e reproduz qualquer tipo estranho imaginado pelo pintor, pelo escultor ou, então, realiza, de fato, o que tenha surgido na ficção. Cientificamente falando, a base de Vida — a energia da Vida, no dizer de Aristóteles — é o desejo da expressão. E a Arte nos apresenta constantemente numerosos meios de chegar à expressão. Jovens se suicidaram porque Rolla e Werther acabaram assim. E já pensou no quanto devemos à imitação de Cristo ou de César?

CYRILLO. — A teoria é, certamente curiosa, mas, para completá-la, você precisa estabelecer que a Natureza é, como a Vida, uma imitação da Arte!... Está pronto para provar isso?

VIVIANO. — Eu estou pronto para provar seja lá o que for!

CYRILLO. — A Natureza acompanha o pintor paisagista e, segundo ele, dispõe os seus efeitos?

VIVIANO. — Com certeza! A quem, salvo os Impressionistas, devemos essas admiráveis brumas cinzentas que caem docemente em nossas ruas, embaçando os bicos de gás e transformando as casas em sombras monstruosas? A quem devemos a singular garoa prateada, silenciosa sobre o nosso rio, e que transforma em leves formas de uma graça passageira a ponte recurvada e o balanço da chalupa? A mudança extraordinária operada no clima de Londres, durante esses dez últimos anos, é exclusivamente devida a essa particular escola artística... Você sorri? Considere o assunto sob o ponto de vista metafísico ou científico — e terá a minha opinião. Com efeito, o que é a Natureza? Não é uma avó que nos criou; ao contrário, é a nossa criação. As coisas só existem porque nós as vemos; e aquilo que vemos, como vemos, depende das Artes que nos influenciam. Olhar uma coisa e vê-la são fatos diferentes. Não se vê uma coisa senão quando se compreende a sua beleza. Então, só então, ela existe!...

Presentemente, a gente vê o nevoeiro, não porque ele exista, mas porque poetas e pintores ensinaram o encanto misterioso de seus efeitos. As névoas poderiam envolver Londres durante séculos; direi mesmo que sempre a envolveram, mas ninguém nunca as vira e, assim, nada saberíamos delas. Enquanto a Arte não as inventasse, não existiriam... Aliás, admito que já se abusa das garoas. Tornaram-se o puro maneirismo de uma roda, cujo método exageradamente realista produz bronquite nos imbecis. Onde um homem culto aprecia um efeito, um tolo apanha frio. Sejamos, portanto, humanos e convidemos a Arte a desviar para outras bandas os seus olhares admiráveis. O que ainda mais ela já fez, essa luz branca e impressiva que se vê agora na França, com suas estranhas nódoas cor de malva e moventes sombras violáceas, isto é, a sua última fantasia, que, em suma, a Natureza reproduz admiravelmente. Onde ela nos dava Corots e Daubigny, atualmente nos dá delicados Monets e Pissaros encantadores. De fato, há ocasiões, certamente raras, mas em que se pode observar como a Natureza aparece moderna por completo! Naturalmente, não se deve ter muita confiança nela. É uma triste obrigação. A Arte cria um efeito incomparável e único, depois passa a outra coisa; a Natureza, esquecendo-se de que a imitação pode cons-

tituir a forma mais franca do insulto, põe-se a repetir esse efeito até ficarmos entediados. Por exemplo: ninguém, entre os cultos, fala mais na beleza de um pôr de sol. O sol poente está inteiramente fora de moda. Pertence à época em que Turner[52] mostrava, em arte, o último tom. Admirá-lo hoje é um indício positivo de temperamento provincial. Por outro lado, decai a olhos vistos. Ontem à tarde, a senhora Arundel insistiu para que eu me chegasse até a janela, para olhar o céu *glorioso*, como ela dizia. Deixei-me vencer, claro, porque ela é uma dessas filistinas, absurdamente belas, a quem nada se pode recusar. E que vinha a ser esse sol poente? Um Turner muito secundário, um Turner do mau período, em que todos os defeitos do pintor eram exagerados, levados à ênfase.

Além disso, estou muito inclinado a admitir que a Vida comete, muitas vezes, os mesmos erros. Arranja falsos Renatos e Vautrins truncados, exatamente como a Natureza nos dá um dia um Cuyp duvidoso e, no dia seguinte, um Rousseau mais do que contestável. A Natureza, porém, irrita mais, faz coisas piores. Quando se apresenta mais estúpida, mais evidente, mais inútil! Um falso Vautrin pode ser delicioso. Um Cuyp duvidoso é insuportável. Mas não quero ser tão indelicado com a Natureza. O Passo de Calais, especialmente em Hastings, não teve muitas vezes o ar de um Henry Moore[53] aperolado, com refrangências amarelas; quando a Arte é mais variada, a Natureza, sem dúvida, será mais variada também. Quanto ao fato de ela imitar a Arte, não creio que o seu pior inimigo possa negá-lo. É o seu único ponto de contato com os homens civilizados... Consegui provar a minha teoria a você?

CYRILLO. — Não estou satisfeito. Admitindo mesmo o estranho instinto imitativo da Vida e da Natureza, você não reconhece, ao menos, que a Arte exprime o temperamento de sua geração, o espírito de seu tempo, as condições sociais e morais que a envolvem e sob a influência das quais ela nasce?

VIVIANO. — Claro que não! A Arte não exprime mais nada, a não ser ela mesma. É o princípio de minha nova estética; e é isso, mais do que essa conexão essencial da forma e da substância sobre a qual insiste sr. Pater,[54] que faz da música o tipo de todas as artes. Naturalmente, povos e indivíduos com essa divina vaidade natural, que é o segredo da existência, pensam que as Musas se entretêm com eles e procuram encontrar na calma dignidade da arte imaginativa qualquer refletor de suas vis paixões, esquecendo-se, assim, de que o cantor da Vida é Marsyas,[55] e nunca foi Apolo.

52 William Turner (1775-1851), o maior paisagista da Inglaterra.
53 Henry Moore, célebre pintor de marinhas.
54 Walter Horatio Pater (1839-1894), crítico de arte do mais fino talento. Mais conhecido, principalmente, por Marius, o epicurista, os Retratos imaginários e numerosos estudos sobre a Renascença italiana.
55 Jovem frígio, hábil tocador de flauta que, com esse instrumento, desafiou Apolo, sendo vencido e depois esfolado vivo pelo deus.

Longe da realidade, com os olhos desviados das sombras da caverna, a Arte revela a própria perfeição e a turma, boquiaberta, que observa a eclosão da maravilhosa rosa de pétalas inumeráveis, admite ser a sua própria história que lhe narram e ser o seu espírito que, então, se exprime por uma nova forma! Ilude-se, porém. A Arte superior rejeita o fardo do espírito humano e encontra mais interesse em um processo, assim como materiais novos, do que em qualquer entusiasmo pela arte, em qualquer funda paixão, em qualquer grande despertar da consciência humana. A Arte desenvolve-se puramente nas próprias linhas; não simboliza nenhuma época, mas, ao contrário, tem nas épocas os seus símbolos.

Os que proclamam que a Arte representa uma época, um lugar ou um povo reconhecem que, quanto mais uma arte é imitativa, menos nos representa o espírito de seu tempo. Os perversos semblantes dos imperadores romanos nos espiam do infame pórfiro e do jaspe enodoado que os artistas do tempo gostavam de cinzelar; e imaginamos que nesses cruéis lábios e nos pesados e sensuais maxilares encontraríamos o segredo da ruína do Império? Então, concordemos! Os vícios de Tibério não podiam destruir essa suprema civilização, assim como as virtudes dos Antoninos não podiam salvá-la. Ela desmoronou-se por outras razões menos interessantes.

As sibilas e os profetas da Sixtina, sim, podem prestar-se a interpretar essa ressurreição da liberdade intelectual chamada Renascença. Que nos dizem, porém, da grande alma de seu país os rústicos barrigudos e disputadores dos artistas holandeses?

Quanto mais uma arte é abstrata e ideal, melhor nos revela o caráter de sua época. Se quisermos compreender uma nação pela sua arte, estudemos a sua arquitetura e a sua música.

Cyrillo. — Concordo. As artes abstratas, ideais, podem exprimir melhor o espírito de uma época, porque o próprio espírito é abstrato e ideal. Todavia, para o aspecto visível de uma época, para o seu exterior, devemos naturalmente procurar as artes de imitação!

Viviano. — Acredito que não! Afinal, as artes de imitação não nos oferecem mais do que os estilos variados de diferentes artistas ou de certas escolas de artistas. Você não admite que as pessoas da Idade Média se assemelhassem às figuras vistas nos vitrais, nas tapeçarias, nas esculturas em madeira, nos metais cinzelados ou nos manuscritos desse tempo?

Era, sem dúvida, gente de aspecto comum, sem nada de grotesco, de notável ou de fantástico. A Idade Média, tal como nós a conhecemos pela Arte, é simplesmente uma forma definida de estilo, e não há razão alguma para que um artista possuidor desse estilo deixe de existir no século dezenove.

Nenhum grande artista vê as coisas como elas são realmente. E, se isso lhe acontecesse, não seria mais um artista. Tomemos um exemplo do nosso tempo. Você gosta, eu bem sei, das artes japonesas. Mas, caro amigo, imagina os japoneses, na existência real, os mesmos que nos apresentam em arte? Se você

imagina, nunca entendeu nada de arte japonesa! Os japoneses são a criação refletida e consciente de certos artistas. Examine um quadro de Hokusia, Hokkei ou de qualquer outro grande pintor do país, depois uma dama ou um rapaz, japoneses *reais*, e não descobrirá a menor semelhança. Os habitantes do Japão não diferem tanto assim da generalidade dos ingleses; são tipos muito comuns e nada possuem de extraordinário ou de curioso. Todo o Japão, afinal, é uma pura invenção. Não existe esse país. Um dos nossos mais deliciosos pintores foi recentemente à terra dos crisântemos, com a insensata esperança de ver os japoneses. Não os viu e teve de se consolar com a sorte de pintar algumas ventarolas e lanternas. Assim como sua encantadora exposição, na galeria do sr. Dowdeswell, o demonstra, não pôde descobrir os habitantes. Ignorava que os japoneses fossem, como eu disse, uma simples maneira de estilo e uma esquisita fantasia artística. Se quer apreciar um efeito japonês, não há necessidade de fazer uma excursão a Tóquio! Ao contrário, fique em sua casa e mergulhe na obra de certos artistas do Japão; quando tiver assimilado a alma do seu estilo e a sua visão imaginativa, escolha qualquer tarde para passear no Parque ou por Piccadily — e se aí não vir efeitos absolutamente japoneses, então não os verá em parte alguma!

Lembre-se da Grécia Antiga! Você acha que a arte grega chegou a nos revelar quem eram os gregos? Acredita que os atenienses se assemelhavam às majestosas figuras do Parthenon ou a essas admiráveis deusas que se sentavam no frontão triangular do mesmo monumento? Segundo a Arte, seria preciso crer. Recorra, porém, a uma autoridade, a Aristófanes, por exemplo. Por ele, você vai ver como as damas de Atenas usavam espartilho justo, calçavam sapatos de salto alto, tingiam seu cabelo de louro, pintavam e passavam ruge no rosto e eram exatamente como qualquer criatura na moda de nosso tempo!.. Nós julgamos o Passado pela Arte que, felizmente, nunca diz a verdade.

Cyrillo. — Mas e os retratos executados pelos pintores ingleses modernos? Certamente, são parecidos com as pessoas que pretendem representar!

Viviano. — Tão parecidos que, dentro de cem anos, ninguém acreditará neles. Os únicos retratos nos quais confiamos são aqueles em que há bem pouco do modelo e muito do artista. Em Holbein, os últimos desenhos de homens e mulheres do seu tempo nos parecem espantosamente reais porque ele impôs algumas condições à Vida, como encerrá-la em seus limites, reproduzir seu caráter a fim de apresentá-la tal como ele entendesse. É o estilo, e unicamente o estilo, que nos faz crer em alguma coisa.

Muitos dos nossos retratistas modernos estão condenados a um esquecimento absoluto porque nunca pintam o que veem. Pintam o que o público vê e o público nunca vê coisa alguma.

Cyrillo. — Muito bem! Depois disso, gostaria de ouvir o fim do seu artigo.

Viviano. — Com todo o prazer. Mas será útil? Não sei. O nosso século é, sem dúvida, o mais prosaico e o mais imbecil. O próprio Sono nos desaponta; cerrou as portas de marfim e abriu as de chifre; os sonhos da vasta classe média

deste país, tais como são referidos nos dois grossos volumes de sr. Myers[56] e nos trabalhos da *Physical Society*, tiram-me a coragem. Não se tem mais notícia de um belo pesadelo sequer. Os sonhos são lugar-comum e entediantes.

Quanto à Igreja, nada concebo de melhor para a educação do país do que a formação de um grupo de homens, que teria o dever de acreditar no sobrenatural, fazer milagres cotidianos, contribuindo, assim, para a conservação do misticismo, tão indispensável à imaginação. Porém, na Igreja Anglicana, triunfa-se muito menos pela fé do que pela incredulidade. Ela é a única na qual os céticos ocupam o pináculo e onde se considera São Tomé o ideal dos apóstolos. Muitos são sacerdotes dignos, que gastam sua vida em admiráveis obras de caridade, vivem e morrem desconhecidos. Basta, porém, que qualquer temerário, superficial e ignorante, galgue o púlpito e exprima as suas dúvidas sobre a Besta de Balaão, a Arca de Noé ou sobre Jonas e a Baleia, para que a metade de Londres corra a ouvi-lo e se embasbaque de admiração pela sua soberba inteligência. Lastimemos o desenvolvimento do Senso Comum na Igreja Anglicana; é, na verdade, uma concessão tola e degradante a uma baixa forma de realismo. A causa está na ignorância completa da psicologia; o homem pode crer no impossível, mas não acreditará no improvável.

Vou, porém, terminar o meu artigo.

O que devemos cumprir, o que em todo caso constitui o nosso dever, é renovar esta velha arte da mentira. Os amadores, no aconchego das famílias, nos almoços literários e nos chás das cinco horas, podem fazer muito pela educação. Contudo, aí, trata-se apenas da parte leve e graciosa da mentira, tal como a compreendiam, sem dúvida, nos jantares de Creta. Há muitas outras formas. Mentir para uma imediata vantagem pessoal — mentir "com um intuito moral", como se diz — era uma coisa muito popular no mundo antigo. Atenas dá gargalhadas quando Odisseu pronuncia as suas "palavras de fino embuste", segundo a expressão do sr. William Morris. A glória mentirosa ilumina o herói sem mácula da tragédia de Eurípides e coloca entre as nobres mulheres do passado a jovem esposa de uma das mais saborosas odes de Horácio. Mais tarde, o que a princípio não passava de um instinto natural tornou-se uma ciência de raciocínio. Foram formuladas leis concisas para guiar a humanidade e desenvolveu-se uma importante escola literária em torno desse assunto. Na verdade, quando nos lembramos do excelente tratado filosófico de Sanchez sobre toda essa questão, devemos lastimar que ninguém até hoje tenha pensado em publicar uma edição resumida e barata das obras desse grande casuísta. Um pequeno breviário intitulado *Como e quando mentir*, redigido de maneira atraente, pouco custoso, teria uma enorme venda e prestaria notáveis serviços a muitas pessoas sérias.

[56] Frederic Myers, escritor, investigador dos problemas psíquicos.

Mentir pelo aperfeiçoamento da mocidade é a base de uma educação na família inglesa e as vantagens disso estão magistralmente expostas no primeiro livro de *A República* de Platão, que julgamos inútil insistir. Há o jeito de mentir para o qual todas as boas mães têm particulares inclinações, mas que ainda pode ser incrementado e mais cultivado na escola. Mentir por um salário mensal é fato muito notório em *Fleet Street*, e a posição de *líder* político em um jornal tem as suas vantagens; trata-se, porém, de uma ocupação um pouco entediante e que nada mais promete além de uma obscuridade ostensiva.

Mentir, visando ao próprio interesse, é a única forma que está acima de toda censura; e o mais elevado grau dessa forma é, como já mostramos, a mentira na Arte.

O sólido e pesado espírito inglês jaz no areal deserto como a esfinge do conto maravilhoso de Flaubert; a fantasia, a quimera dançam ao redor dele, convidando-o com uma voz dissimulada, de flauta. Presentemente, ele nada pode ouvir; mas, um dia, quando a banalidade da ficção moderna nos houver cansado até a morte, há de escutar melhor e então procurará tomar suas asas emprestadas.

Quando despertar essa aurora ou avermelhar esse crepúsculo, como será intensa a nossa alegria! Os fatos serão apontados como vergonhosos, a Verdade há de chorar acorrentada e a Ficção maravilhosa há de reaparecer para nós. O próprio aspecto do mundo se transformará aos nossos olhos trementes. Behemoth e Leviatã virão à tona do mar e nadarão em torno das galeras de alta popa, como nesses deliciosos mapas do tempo, em que eram legíveis os livros de geografia. Os dragões percorrerão os desertos e a Fênix há de elevar-se do seu ninho de fogo até os céus. Havemos de apanhar o Basilisco e na casca do sapo descobriremos uma pedraria preciosa. O Hipogrifo ruminará a aveia dourada nas nossas estrebarias e a Ave Azul flutuará sobre nossa cabeça, entoando coisas inconcebíveis e belas, coisas adoráveis e que nunca aparecem, que não existem nem deveriam existir. Enquanto, porém, esse dia não chega, devemos cultivar a arte perdida da Mentira!

Cyrillo. — Então, devemos cultivá-la de uma vez!... Mas, para evitar qualquer erro, por favor, conte-me brevemente as doutrinas da nova estética.

Viviano. — Em resumo, então, são estas: a Arte nunca exprime mais nada, a não ser a própria Arte. Tem uma vida independente, como o Pensamento, e desenvolve-se puramente em suas próprias linhas. Não é necessariamente realista em um período de realismo, nem espiritualista em uma idade de fé. Longe de ser a criação de seu tempo, geralmente está em oposição direta a ele, e a história que nos revela é a do seu próprio progresso. Às vezes, volta sobre os próprios passos e faz ressurgir alguma antiga forma, como aconteceu no movimento arcaísta da última arte grega e no movimento pré-rafaelista de hoje. Outras vezes, antecipa sua época e produz uma obra que será compreendida e

admirada pelo século futuro. Em caso algum, representa o seu tempo. Passar da arte de uma época para a época em si, eis o grande erro cometido por todos os historiadores.

Eis a segunda doutrina: toda arte falsa provém de um retorno à Vida e à Natureza, e da preocupação em elevar-se essas duas coisas à altura de ideais. Pode-se utilizar a Vida e a Natureza como materiais, mas, antes, elas devem ser transformadas em convenções artísticas. A Arte morre quando deixa de ser imaginativa. O Realismo, como o método, é de completo insucesso e o artista deve evitar o modernismo da forma e o modernismo do tema. A nós, que vivemos no século dezenove, não nos importa o século, salvo o nosso, que venha oferecer um assunto artístico conveniente. As únicas coisas belas são aquelas que não nos afetam. Como Hécuba não nos toca de perto, por isso mesmo suas desgraças são um bom motivo de tragédia. Zola esforça-se para nos dar um quadro do Segundo Império. Quem agora se preocupa com o Segundo Império? Está fora de moda. A Vida é mais rápida do que o Realismo, mas a Imaginação está sempre face a face com a Vida.

O terceiro ponto da doutrina mostra que a Vida imita a Arte bem mais do que a Arte imita a Vida. Isso resulta não somente do instinto de imitação da Vida mas do fato de ser a expressão de um dos desígnios conscientes da Vida, que descobre na Arte certas belas formas para realizar sua energia. Tal teoria, inédita, é das mais frutíferas e lança uma luz inteiramente nova sobre a história da Arte. Segue-se, como consequência, que a Natureza visível também copia a Arte. Todos os efeitos que ela possa nos mostrar já conhecemos pela pintura ou pela poesia. É o segredo do encanto da Natureza, assim como a explicação de sua fraqueza.

Como revelação final, a Mentira, ou a exposição das coisas falsas, constitui o legítimo intento da Arte... Disso, porém creio ter falado bastante.

Vamos, agora, ao terraço, onde "o pavão de uma brancura de leite pende como um fantasma", enquanto a estrela da noite "lava o lusco-fusco com prata". No crepúsculo, a natureza se torna um efeito maravilhosamente sugestivo, e não deixa de ser bela, embora talvez seu principal uso seja ilustrar citações de poetas.

Venha! Já falamos bastante!

Pena, Lápis e Veneno
Estudo em Verde

Pensam sempre que os homens de letras e os artistas têm o espírito incompleto e desequilibrado. Não poderia ser de outra maneira!

Essa concentração de visão e essa intensidade de propósito, que caracterizam o temperamento artístico, são uma espécie de limitação. Para aqueles que estão preocupados com a beleza da forma, nada mais parece ter muita importância.

No entanto, existem muitas exceções a essa regra: Rubens foi embaixador; Goethe, conselheiro de Estado; e Milton, secretário de Cromwell. Sófocles preencheu cargos cívicos em sua cidade natal; os humoristas, cronistas e romancistas dos Estados Unidos modernos não parecem desejar nada melhor do que virem a ser representantes diplomáticos de seu país.

Quanto a Thomas Griffiths Wainewright, amigo de Charles Lamb e objeto desta breve memória, ele seguiu muitos mestres, além da arte, apesar do seu temperamento extremamente artístico; não foi somente um poeta, um pintor, um crítico, um antiquário, um prosador, um amador de belas coisas, um "diletante" de coisas deliciosas, mas também um falsário extraordinariamente capaz e um envenenador sutil e misterioso, quase sem rival em qualquer época que se considere.

Esse tão brilhante homem da "pena, do lápis e do veneno", como lindamente disse um poeta contemporâneo, nasceu em Chiswick, em 1794. Seu pai era filho de um renomado advogado de Gray's Inn e Halton Garden; e sua mãe, filha do célebre doutor Griffiths, o editor fundador da *Revista Mensal*, associado, em outra especulação literária, de Thomas Davies (famoso livreiro de quem dizia Johnson: "não é um livreiro, mas um *gentleman* que se ocupa de livros", amigo de Goldsmith e Wedgwood e um dos homens mais conhecidos de sua época.

A senhora Wainewright faleceu aos vinte e um anos, ao dar-lhe à luz; uma notícia no obituário do *Gentlemen's Magazine* alude ao "seu amável caráter e aos seus variados talentos" e acrescenta gentilmente que, "sem dúvida, ela compreendeu os escritos do sr. Locke melhor do que ninguém de qualquer um dos dois sexos vivo atualmente". O pai não sobreviveu muito à sua jovem esposa e a criança foi, sem dúvida, educada por seu avô. Depois da morte deste, ocorrida em 1803, ficou aos cuidados de seu tio, George Edward Griffiths, a quem, mais tarde, envenenou.

Passou a infância em Linden House, em Turnham Green, uma dessas lindas moradas georgianas que, infelizmente, desapareceram diante das invasoras construções dos arredores. Tão lindo parque finamente coberto de bosques desenvolveu seu amor simples e calmo pela natureza, amor que o tornou tão sensível, mais tarde, à poesia do sr. Wordsworth. Estudou na pensão de Charles Burney, em Hammersmith. O sr. Burney, filho do historiador da música e o mais próximo parente do jovem que deveria tornar-se o seu mais notável discípulo,

foi, ao que parece, um homem de alta cultura; anos depois, Wainewright citava-o frequentemente, com afeto, como um filósofo, arqueólogo e admirável professor; não esquecia o valor intelectual do ensino e a precoce educação moral que dele havia recebido.

Foi por sua influência que veio a ser um artista; e o sr. Hazlitt nos diz que um livro de desenhos do qual se servira na escola existe ainda e mostra que ele já possuía muito talento e sensibilidade natural. Em resumo, a pintura foi a primeira arte que o fascinou. Muito mais tarde somente, procurou exprimir-se pelo veneno e pela pena.

Antes disso, fora atraído para a vida de soldado, a qual, infantilmente, imaginava cavalheiresca e romântica, e se tornou um jovem da Guarda. A vida descuidada e dissipada de seus companheiros não o satisfez; porém, o delicado temperamento artístico estava talhado para coisa diferente. Bem cedo o "serviço" cansou-o por completo. "A Arte", diz-nos ele em palavras que ainda emocionam, pela ardente sinceridade, "a Arte tocou o seu renegado; sob a sua pura e nobre influência, os nevoeiros densos dissiparam-se; uma tenra floração, grata a um coração simples, renovou os meus sentimentos ressequidos". A Arte, porém, não causou sozinha essa mudança. "Os escritos de Wordsworth contribuíram muito para acalmar a confusa reviravolta produzida em mim por essas modificações súbitas. Chorei, sobre eles, lágrimas de felicidade e de reconhecimento."

Deixou, então, o exército, a vida brutal do quartel e a conversa grosseira dos fortes. Regressou a Linden House, cheio de recente entusiasmo pelas coisas da inteligência. Contudo, uma séria doença, que o fez, segundo suas palavras, "sentir-se quebrado como um vaso de argila", abateu-o durante algum tempo. A sua organização delicada, ainda que indiferente à dor que infligisse a outrem, era muito sensível. Evitava o sofrimento como algo que desfigura, que mutila a vida humana, e peregrinou, ao que parece, nesse terrível vale de melancolia, de onde os maiores espíritos não podem fugir. Era, porém, jovem, tinha apenas vinte e cinco anos e passou logo das "paradas águas negras" para a mais vasta atmosfera da intelectualidade. Assim que se ergueu da terrível enfermidade, ocorreu-lhe a ideia de adotar, como grande arte, a literatura. "Eu digo como John Woodvil",[57] exclama ele, "seria uma vida de deuses habitar um tal elemento, ver, ouvir e escrever tão belas coisas!"

57 Herói de uma tragédia de Charles Lamb.

Estes finos sabores da vida
A morte não os corrompe.

É impossível não sentir que, nessa passagem, temos a fala de um homem que tinha uma verdadeira paixão pelas letras. "Ver, ouvir e escrever belas coisas"; esse era o seu objetivo.

Scott, o editor da *London Magazine*, influenciado pela genialidade do rapaz ou pela sua singular fascinação, pediu-lhe uma série de artigos sobre assuntos artísticos. Começou por contribuir para a literatura de seu tempo sob vários pseudônimos. *Janus Weathercock, Egomet Bonmot e Van Vinkvooms*, tais foram algumas das máscaras grotescas sob as quais quis ocultar a sua seriedade e mostrar o seu encanto. Uma máscara é mais eloquente do que um rosto. Esses disfarces tornaram sua individualidade mais forte. Em tempo incrivelmente curto, parece haver adquirido o seu cunho. Charles Lamb fala do "amável e alegre Wainewright", cuja prosa é "de primeira ordem". Nós sabemos que convidou Macready, John Forster, Maggin, Talfourd, o poeta John Clare e outros para um jantar.

Como Disraeli, resolveu maravilhar a cidade com o dandismo, os belos anéis, o camafeu antigo arranjado em alfinete de gravata e as luvas amarelas de pelica, que tornaram-se célebres. Hazlitt considerou-os como os sinais de um novo gênero literário! E os abundantes cabelos anelados, os belos olhos e as suas esquisitas mãos brancas davam-lhe essa encantadora e perigosa particularidade, diferente das demais. Assemelhava-se um tanto quanto ao Luciano de Rubempré, de Balzac. Às vezes, lembrava-nos Julien Sorel. De Quincey, viu-o uma vez em um jantar em casa de Charles Lamb. "Entre os convivas, todos literatos, achava-se um assassino", diz-nos ele. Conta-nos que, indisposto nesse dia, qualquer rosto humano, masculino ou feminino, o horrorizava, mas que olhou, contudo, com um interesse intelectual além, na mesa, o jovem escritor, sob cuja afetação de maneiras acreditava perceber uma sincera e profunda sensibilidade. Ele medita sobre o "súbito desenvolvimento de um outro interesse" que tanto teria mudado o seu humor se houvesse sabido que terrível pecado carregava o hóspede, ao qual Lamb dispensava tantas atenções.

A obra de sua vida se enquadra naturalmente nas três categorias sugeridas pelo sr. Swinburne e pode admitir-se que, se nós rejeitamos as suas façanhas de envenenador, o que nos deixou dificilmente justifica a sua reputação.

Mas é apenas o filisteu que procura avaliar uma personalidade pelo teste vulgar da produção. Este jovem dândi procurou ser alguém, em vez de fazer algo. Declarava que a vida é uma arte que tem suas maneiras de estilo, não menos do que as artes que procuram reproduzi-la. De resto, a sua obra não

é destituída de interesse. William Blake parou diante de uma de suas pinturas na Royale Academy e declarou-as "lindíssimas". Seus ensaios deixam adivinhar as suas realizações anteriores. Parece que antecedeu certos desses acidentes da cultura moderna que muitos consideram essenciais. Ele escreveu sobre a *Gioconda*, sobre os primeiros poetas franceses e o renascimento italiano. Amava as pedrarias gregas, os tapetes da Pérsia, as traduções elizabetanas, de *Cupido e Psiquê*, a *Hypnerotomachia*, as encadernações, as antigas edições e as provas de margem larga. O valor dos meios suntuosos era algo muito caro a ele e ele se não cansava de nos descrever os apartamentos nos quais morava ou desejou morar. Tinha a curiosa paixão do verde que nos indivíduos é sempre o sinal de um sutil temperamento artístico e denota nos povos um relaxamento, senão uma decadência de costumes. Como Baudelaire, admirava os gatos e, como Gautier, fascinavam-no os "doces monstros em mármore" de ambos os sexos, que podemos ver em Florença e no Louvre.

Muitas das suas descrições e dos seus projetos de decorações mostram que se não libertara inteiramente do mau gosto do tempo. Foi, porém, um dos primeiros a reconhecer que o achado ecletismo estético é a harmonia de todas as belas coisas, sem a preocupação de sua época, de sua escola ou do seu estilo. Ele viu que, ao decorar um quarto — um aposento para viver, não de parada —, nunca devemos visar à reconstituição arqueológica do passado nem nos sobrecarregar com qualquer necessidade fantasiosa de precisão histórica.

Essa convicção é excelente. Todas as belas coisas pertencem à mesma época.

Assim, na sua biblioteca, tal como ele a descrevia, encontramos um delicado vaso grAssim, na sua biblioteca, tal como ele a descrevia, encontramos um delicado vaso grego, com figuras finamente pintadas e a metade apagada graciosa ainda ao lado; atrás, está posta uma estampa da Sibila de Delfos, de Michelangelo, ou da Écloga, de Giorgione. Aqui, um pouco de majólica florentina; ali, uma grosseira lâmpada de algum túmulo romano. Sobre a mesa, um Livro de Horas, com uma encadernação de prata dourada maciça, elegantemente cinzelada e guarnecida de pequenos brilhantes e rubis, é fechado por um pequeno "monstro agachado", um deus Lar, talvez extraído dos luminosos campos da Sicília, férteis em trigos. Sombrios bronzes antigos contrastam com a palidez de dois nobres crucifixos, um de marfim, outro de cera modelada. Tinha pratos de pedra de Tassia, uma pequena bomboniere Luiz XIV com uma miniatura de Petitot, valiosos "bules de *biscuit* escuro e trabalhadas de filigranas", um mata-borrão de marroquim cor de limão e a sua cadeira "verde Pomonne".

É possível representá-lo entre os livros, figuras e estampas, verdadeiro virtuose, sutil conhecedor, folheando a sua bela coleção de Marco Antonio e o seu Liber Studiorum de Turner que ele muito admirava ou examinando ao microscópio camafeus e pedrarias, a cabeça de Alexandre em ônix ou esse soberbo altíssimo relevo, Jupiter Aegiochus, em uma cornalina. Grande amante de estam-

pas, deixou úteis conselhos sobre os melhores meios de fazer uma coleção delas. E, ainda que apreciando plenamente a arte moderna, jamais perdeu de vista a importância das reproduções dos grandes mestres de outrora; tudo quanto diz sobre os moldes em gesso é admirável. Como crítico, ocupou-se, desde o começo, com as impressões complexas produzidas por uma obra de arte; e, certamente, o primeiro passo no estetismo crítico é bem compreender suas próprias impressões. Ele quase não cuidava das discussões abstratas sobre a natureza do Belo. O método histórico que depois deu tão ricos frutos não existia nessa época. Todavia, não perdeu de vista esta grande verdade: a Arte não se dirige desde logo nem à inteligência nem à sensibilidade, mas ao temperamento artístico; e mostrou, mais de uma vez, que, inconscientemente guiado e aperfeiçoado pelo contato frequente com as melhores obras, esse temperamento tornou-se, afinal, uma espécie de juiz seguro. Há, certamente, moda na arte como no traje e nenhum de nós pode se libertar da influência do hábito e da novidade. O mesmo acontecia com ele, que falava, com franqueza sobre a dificuldade em elaborar uma opinião imparcial sobre as obras contemporâneas. Seu gosto era, em geral, seguríssimo. Admirou Turner, Constable,[58] em uma época em que não se apreciava isso como hoje, e compreendeu que a arte da paisagem requer mais do que "o simples trabalho e a cópia exata". A "cena no tojo perto de Norwich", de Crome,[59] mostra-nos, diz ele "o que uma sutil observação dos elementos pode fazer por uma planície pouco interessante". Do gênero de paisagem popular em sua época, diz ele que "é simplesmente uma enumeração de colinas e vales, tocos de árvores, água, arbustos, pradarias, cabanas e coisas; apenas mais do que a topografia, uma espécie de carta geográfica pintada e na qual os arco-íris, as chuvas torrenciais, os nevoeiros, os halos, os rios de luz que atravessam as fendas das nuvens, as tempestades, a luz nas estrelas e todos os melhores materiais dos pintores, não existem".

Alimentava uma profunda antipatia pelo que é entediante e comum em arte e, se convidava Wilkie[60] para jantar, dava tão pouca importância aos quadros de Sir David quanto às poesias de sr. Crabbe.[61] Não simpatizava com as tendências imitativas e realistas de seu tempo e não esconde que a sua grande admiração por Fuseli nasce principalmente do fato de o pequeno suíço não acreditar que um artista pudesse pintar somente o que vê. Apreciava sobretudo a composição, a beleza e a nobreza da linha, a riqueza de cor e a potência imaginativa. Não obstante, não era um doutrinário. "Eu sustento que a obra de arte não pode ser julgada senão por leis tiradas de si mesma, quer esteja ou não de acordo consi-

58 John Constable (1776-1837), grande paisagista inglês.
59 John Crome (1769-1821).
60 Sir David Wilkie (1775-1841), pintor de cenas familiares e ilustrador de Walter Scott, pelo pincel.
61 George Crabbe (1754-1832), cantou em seus poemas os pobres da Inglaterra, seus costumes e desventuras.

go mesma, no exame." É este um dos seus excelentes aforismos. E, criticando pintores tão diversos, como Landseer,[62] Martin,[63] Stothard[64] e Etty,[65] mostra, para servir-se de uma frase agora clássica, que ensaia "ver o objeto tal qual é, realmente, em si mesmo".

Entretanto, como já indiquei, não se sente muito à vontade ao criticar obras contemporâneas. "O presente, diz ele, parece-me uma confusão tão agradável quanto Ariosto, à primeira leitura... As coisas modernas me fascinam. Sou obrigado a olhá-las pelo telescópio do tempo. Elia se queixa de ser sempre incerto quanto ao valor de um poema manuscrito. Como ele diz muito bem, a impressão o fixa. Pois, bem! Um brilhante verdete de cinquenta anos produz, quanto à pintura, o mesmo resultado."

E fica mais feliz quando escreve sobre Watteau e Lancret, sobre Rubens e Giorgione, sobre Rembrandt, Corregio, Michelangelo e, especialmente, sobre a Grécia. O gótico o impressiona pouquíssimo; já a arte clássica e a da Renascença lhe foram sempre caras. Ele percebeu o que a nossa escola inglesa poderia lucrar com o estudo dos modelos gregos e jamais se cansou de indicar aos estudantes novos as possibilidades artísticas que dormem nos mármores e os métodos de trabalho da Grécia. Nas suas opiniões, achava-se sobre os grandes mestres italianos, segundo De Quincey, "o tom de sinceridade e de sensibilidade nativas de alguém que fala por si mesmo e não se contenta em copiar dos livros". O mais alto louvor que podemos fazer a ele é que ele tentou ressuscitar o estilo e deixou uma tradição consciente. Viu, porém, que todas as conferências e congressos artísticos, não mais que "os projetos para fazer progredir as belas artes", jamais produziriam esse resultado. "Os povos", diz ele magistralmente e no verdadeiro espírito de Toynbee Hall,[66] "sempre devem ter sob os olhos melhores modelos".

Tal como se podia esperar de um pintor, revela-se extremamente técnico nas críticas de arte. Assim, exprime-se a propósito de São Jorge libertando a princesa egípcia do *dragão*:

"O vestido de Sabra, de um ardente azul da Prússia, destaca-se, graças a uma banda de vermelhão, do último plano verde-pálido; essas duas vivas cores repetem-se lindamente, mais brandas, nos tecidos purpúreos, e na azulada armadura do santo, encontrando pleno equilíbrio na roupagem de um brilhante ultramarino do primeiro plano, depois nas sombras de anil da selva que domina o castelo."

62 Edwin Landseer, pintor de animais da época.
63 Martin (1766-1782), paisagista sueco.
64 Thomas Stothard (1755-1834), pintor de gênero.
65 William Etty (1787-1849), pintor de história.
66 Universidade popular em East End, onde estudantes instruem o povo.

Em outro lugar, fala com entendimento de um "delicado Schiavone, variado como um canteiro de tulipas, com ricas cores quebradas" de um "brilhante retrato, notável pela sua suavidade, pelo parcimonioso Moroni" e de um outro quadro "de cravos macios".

Em geral, porém, trata as impressões como um todo artístico e procura traduzi-las em palavras e dar-nos delas um equivalente literário. Foi um dos primeiros a contribuir para a *literatura da arte* do décimo nono século, esta forma de literatura da qual Ruskin e Browning[67] são os dois mestres. Sua descrição do *Le Repas Italien*, de Lancret,[68] no qual "uma jovem morena brincalhona estende-se sobre a grama salpicada de margaridas", é, sob certo ponto de vista, deliciosa.

Eis a descrição da "crucificação" de Rembrandt que caracteriza perfeitamente o seu estilo:

"A obscuridade funesta, igual à da fuligem, cobre tudo: não obstante, acima do lenho maldito, por uma horrível fenda no sombrio teto, um dilúvio de chuva, "rajada de granizo, água branca", abate-se com violência, espalhando uma cinzenta luz espectral, mais temerosa ainda que a noite palpável. Já a Natureza ofega com prematuro esforço. A Cruz sombria treme! Nenhum vento move o ar como se estivesse estagnado... De repente, uma parte da miserável multidão desce, fugindo, da colina, porque um imenso estrondo retumbou sob seus pés. Os cavalos farejam o terror que se aproxima e impacientam-se. Está prestes o momento em que quase dilacerado por seu próprio peso, esgotado pela perda do sangue, que lhe corre aos jorros das veias, com as têmporas e o peito inundados de suor, com a língua enegrecida e ressecada pela comburente febre da morte, Jesus exclama: 'Tenho sede!'; e o vinagre mortal é levado à sua boca.

"A sua cabeça cai novamente e, inconsciente da cruz, o sagrado corpo vacila. Um flamejamento vermelho rompe no ar e desaparece. Os rochedos do Carmelo e do Líbano fendem-se; o mar precipita-se e eleva, acima das praias, as negras vagas em turbilhão. A terra entreabre-se; os habitantes dos túmulos de lá surgem. Os mortos e os vivos, mesclados de modo sobrenatural, correm a cidade santa. Prodígios novos nos esperam. O véu do templo, o véu que não deixa passar a luz, rompe-se de alto a baixo, e esse temeroso reduto que abriga os mistérios hebraicos, a arca fatal, as taboas e o candelabro de sete braços aparece em chamas à multidão desertada de Deus!...

"Rembrandt jamais pintou esse esboço. E teve razão. Teria perdido quase todo o encanto, perdendo o atraente véu de imprecisão que, por forçar a imaginação incerta a exercer-se, tanto aumenta o alcance de uma obra. Agora, é como uma coisa de além-túmulo. Um sombrio abismo nos separa. É intangível. Só em espírito, podemos nos aproximar dele."

67 Robert Browning (1812-1889), um dos gênios poéticos da Inglaterra.
68 Nicolas Lancret (1690-1743), o Watteau inglês.

Essa passagem contém, diz-nos o autor, "com respeito e reverência" o terrível e o horrível, mas também certa potência crua ou, em todo caso, brutalidade nas palavras, qualidade que nossa época muito apreciaria por constituir o seu defeito principal. É mais agradável passar à seguinte descrição do *Céfalo e Procris*, de Giulio Romano.

Devemos ler o lamento de Moschus por Bion, o doce pastor, antes de olhar esta tela ou estudá-la para preparar-se à lamentação. As imagens são as mesmas. Para uma e outra vítima, os altos bosques e os valados das florestas murmuram, as flores exalam perfumes que fazem entristecer, o rouxinol voa sobre as terras pedregosas e a andorinha sobre os vales sinuosos; os sátiros também e os faunos, velados de negro, gemem; as ninfas das fontes debulham-se em lágrimas; as cabras e as ovelhas deixam as pastagens; as oréades, ansiosas por escalar os inacessíveis píncaros dos rochedos, descem depressa para longe do farfalhar de seus pinheiros acariciados pelo vento, enquanto as dríadas se inclinam entre as franças do arvoredo enredado, e os ribeiros gemem sobre o branco Procris, com inumeráveis riachos soluçantes:

Enchem de uma só voz o oceano infinito.

As abelhas de ouro permanecem silenciosas sobre o Himeto que o tomilho perfuma e onde a trompa, tocando afinada pelo amor da Aurora, não dissipará mais o frio crepúsculo!... O primeiro plano é um terreno gramado queimado pelo sol, com escarpas e montículos semelhantes a vagas e que tornam ainda mais desiguais os troncos de árvores prematuramente cortados pelo machado e de onde despontam tênues ramos verdes. O terreno eleva-se bruscamente à direita, em um bosque denso, impenetrável às estrelas, à entrada do qual se acha fulminado o rei da Thessalia; tendo entre os joelhos esse corpo de marfim que, momentos antes, separava de sua fronte pálida os ramos e, comovido pelo ciúme, corria sobre as flores e os espinhos — e, agora, jaz pesado e imóvel, salvo quando a brisa levanta, por brinco, a sua espessa cabeleira.

Fora dos troncos vizinhos, constrangidas, correm aos gritos as ninfas estupefatas, e os sátiros adiantam-se coroados de hera entrelaçada e cobertos de peles de animais, revelando uma estranha compaixão em seu semblante com chifres.

Retocada com cuidado, essa descrição seria completamente admirável. A ideia de fazer um poema em prosa, segundo a pintura, é excelente. Muito da melhor literatura moderna ensaia-se nisso. Num feio, mas sensível século, as artes suprem-se, não da vida, mas das artes vizinhas.

As suas simpatias eram também maravilhosamente diversas. Tudo quanto respeitava à cena, por exemplo, muito o interessava e ele preconizava com ardor a exatidão arqueológica das vestes e da decoração. "Na arte", diz em um desses ensaios, "tudo o que é digno de se fazer deve ser bem-feito"; e mostra que, se sofremos alguns anacronismos, não sabemos mais onde isso pode

parar. Em literatura, conforme lorde Beaconsfield[69] em uma famosa ocasião, estava "ao lado dos anjos". Foi dos primeiros a exaltar Keats[70] e Shelley[71] "o tremendamente sensível e poético Shelley"; a sua admiração por Wordsworth era sincera e profunda. Apreciava muito William Blake.

Um dos melhores exemplares das *Canções de Inocência e Experiência* foi preparado especialmente para ele. Gostava de Alain Chartier, de Ronsard, dos dramaturgos elizabetanos, de Chaucer,[72] de Chapman, de Petrarca. Para ele, as artes eram uma. "Os nossos críticos", nota ele com grande profundeza, "ignoram a identidade de origem da poesia e da pintura e que, quando se avança no estudo sério de uma arte, também se adianta no das outras artes". E acrescenta que, se um homem não admira Michelangelo e nos fala de sua paixão por Milton ou engana aos seus leitores ou a si próprio.

Era sempre amável com os seus colaboradores do *London Magazine* e elogiava Barry Cornwall, Allan Cunningham, Hazlitt, Elton e Leigh Hunt, sem a malícia de um amigo. Alguns dos seus retratos de Charles Lamb são admiráveis.

Uma face da sua carreira literária merece especial referência. O jornalismo moderno lhe deve tanto quanto a quem mais deve nessa primeira metade do século. Foi o campeão da prosa asiática, dos epítetos coloridos e dos exageros enfáticos. A importante e admirada escola literária dos escritores de *Fleet Street* caracteriza-se por um estilo tão suntuoso, que o assunto aí desaparece inteiramente; Janus Weathercoth[73] pode ser considerado o fundador dessa escola... Compreendeu também que, tornando ao jornalismo continuamente, o escritor pode interessar o público pela sua pessoa e, nos artigos de jornais, conta-nos esse extraordinário rapaz qual a sociedade que o convidou a jantar, comprou os seus objetos, perguntou que vinho preferia e até como ia de saúde — exatamente como se escrevesse notas semanais em algum jornal popular do nosso tempo. Era esse o lado menos admirável de sua obra e, por isso, obteve maior êxito. Um publicista, atualmente, é um homem que aborrece o público com as ilegalidades de sua vida privada.

Tal como certas pessoas artificiais, ele amava a natureza. "Tenho três coisas em grande estima", diz ele em algum lugar, "estender-me preguiçosamente em

69 Lord Beaconsfield, escritor e estadista inglês; israelita de origem, elegante e belo, líder do salão da bela lady Blessington. Obteve a admissão dos judeus no parlamento. Seu primeiro livro intitulava-se Vivian Grey; o primeiro livro de Wilde foi O retrato de Dorian Gray.

70 John Keats (1795-1820), poeta original. Morreu cedo, tuberculoso. Entre suas obras, estão Hyperm, Lamia, Isabella.

71 Percy Bysshe Shelley (1792-1822), poeta, expulso de Oxford por ateísmo e, mais tarde, o pesadelo da crítica puritana. Entre suas obras, estão Queen Mab, Alastor, Os Denci.

72 Godofredo Chaucer, grande poeta da época de Ricardo III.

73 Um dos seus pseudônimos, é bom lembrar.

uma eminência que domine uma bela paisagem; desfrutar a sombra de árvores copadas, enquanto o sol brilha ao redor de mim; e desfrutar da solidão ciente da vizinhança. O campo me fornece todas essas três coisas". Maravilhava-se com as carquejas e com as genistas perfumadas, junto das quais repetia a *Ode à Noite*, de Collins,[74] para melhor sentir a doçura do momento; mergulhava o rosto, conta ele, "num canteiro de 'primaveras' úmidas do orvalho de maio"; contemplava com alegria "o crepúsculo, o regresso das vacas ao curral, ofegando mansamente, e lhe encantava o guiso longínquo do rebanho". Uma de suas frases: "o polianto brilhava no seu frio leito de terra como um Gorgione em seu caixilho de carvalho" caracteriza curiosamente o seu temperamento. Esta outra passagem é, em seu gênero, bem linda: "A grama curta e tenra brilhava de margaridas das que se chamam *daisies* em nossa cidade — tão numerosas quanto as estrelas de uma noite de verão. O grasnar desafinado das gralhas agitadas descia, cômica melodia, de um alto e sombrio grupo de olmos e, intercaladamente, ouvia-se a voz de um garoto enxotando os pássaros dos lugares recentemente semeados. As profundezas azuis lembravam as ondas mais carregadas de ultramar; nenhuma nuvem riscava o calmo éter; à borda do horizonte, derramava-se apenas uma luz mais viva, película brumosa de vapor, sobre a qual se destacava cruamente, branca de cegar, a velha igreja de pedra da aldeia próxima. Eu pensava nos versos escritos em março, de Wordsworth."

Não nos esqueçamos, porém, de que o jovem cultivado, autor dessas linhas e tão suscetível à influência de Wordsworth, era, também, como eu o dizia no começo desta memória, um dos envenenadores mais sutis e misteriosos de seu tempo ou de qualquer outra época. Como foi que o fascinou esse estranho pecado? Ele não nos contou e o diário no qual anotava com cuidado o seu método e os resultados de suas terríveis experiências não chegou a nós, infelizmente. Mesmo nos últimos dias, calava-se sobre o assunto e preferia falar de literatura amena. Não se pode, contudo, duvidar de que o seu veneno tenha sido a estricnina. Em um dos belos anéis, dos quais tanto se orgulhava e que valorizavam a forma de suas mãos divinas, trazia cristais de noz-vômica da Índia, um veneno "quase sem sabor, difícil de descobrir e capaz de diluição quase infinita".

Merecem menção alguns deles.

Os seus assassinatos, segundo Quincey, foram mais numerosos do que a justiça jamais soube. Sobre isso, não há dúvida alguma.

A sua primeira vítima foi o tio, sr. Thomaz Griffiths. Envenenou-o em 1829 para entrar na posse de Linden House, lugar de que sempre gostou. Em agosto do ano seguinte, fez a sra. Abercrombie, sua sogra, sofrer a mesma sorte e, em dezembro, a encantadora Helena Abercrombie, sua cunhada. Não se sabe

74 William Collins (1721-1759), delicado poeta, autor da Ode à Liberdade e da Ode à Morte.

bem por que matou a sra. Abercrombie. Talvez por capricho, ou para exercitar a medonha faculdade, ou porque suspeitava de alguma coisa, ou sem motivo algum. O extermínio de Helena Abercrombie, porém, executado por ele e sua esposa, teve como recompensa uma soma de 18.000 libras, aproximadamente, pela qual estava segurada a sua vida em diversas companhias. Eis as circunstâncias. Em 12 de dezembro, ele, a esposa e o filho vieram de Linden House até Londres e hospedaram-se na Conduit Street, 12, em Regent-Street. As duas irmãs, Helena e Magdalena Abercrombie, acompanhavam-nos. Na noite de 14, foram todos ao espetáculo; ao jantar, Helena se sentiu mal. No mesmo dia, seu estado piorou e o dr. Locock, de Hanover-Square, foi chamado e a medicou. Ela viveu até terça-feira, 20, dia em que, após a visita do médico, o sr. e a sra. Wainewright lhe deram marmelada envenenada e saíram para passear. Ao voltar, encontraram-na morta. Era uma bela garota de vinte anos, tinha cabelos magníficos. Dela, ainda existe um lindo desenho a lápis rubro, feito por seu cunhado, que mostra quanto este, como artista, experimentou a influência de Sir Thomaz Lawrence, de quem sempre foi admirador. De Quincey afirma que a sra. Wainewright não soube do crime. Acreditemos nisso, pois o pecado deve andar solitário e sem cúmplices.

As companhias de seguros suspeitavam da verdade e se recusaram a liquidar a conta sob vários pretextos. Com uma singular coragem, o assassino tentou e perdeu um processo que durou cinco anos. O juiz, em última instância, era Lorde Abinger. O sr. Erle e Sir William Folletre representavam Egomet Bonmot;[75] o advogado-geral e Sir Frederico Pollock, a outra parte. O queixoso não pôde assistir a nenhuma das audiências do processo. A recusa das companhias tinha-o colocado em uma situação pecuniária constrangedora. Meses após o assassinato de Helena Abercrombie, foi preso, por dívidas, nas ruas de Londres, quando dedicava uma serenata à bela filha de um de seus amigos. Resolveu o problema, mas, pouco depois, julgou que era melhor deixar o país até poder liquidar os credores. Partiu para Bolonha, para a casa do pai da garota da serenata, e, durante essa permanência, persuadiu-o a fazer um seguro de vida na Companhia do Pelicano. Preenchidas as formalidades e assinada a apólice, ele pôs estricnina no café do "segurado", uma noite em que se achavam sentados, juntos, após o jantar. Nada ganhava com isso, mas vingava-se da companhia que tomara a iniciativa de recusar-lhe o preço de seu assassinato. O amigo morreu no dia seguinte em sua presença. Deixou logo a Bolonha e empreendeu uma excursão de pintor pelos lugares mais pitorescos da Bretanha. Depois, viveu vários anos em Paris, no luxo, dizem uns, "ocultando-se, com veneno no bolso e temido por todos que o

75 Pseudônimo de sr. Griffiths.

conheceram", afirmam outros. Em 1837, voltou secretamente à Inglaterra. Uma estranha fascinação ali o conduzia. Acompanhava uma mulher que amava.

Isso passava-se no mês de junho. Ele morava em um dos hotéis de Covent-Garden, onde tinha uma pequena sala no andar térreo, de que mantinha fechadas, as cortinas, receoso de ser visto.

Treze anos antes, quando compunha a sua bela coleção de velhas louças pintadas e de Marco Antônio, havia falsificado assinaturas em uma procuração e, assim, obtivera dinheiro. Sabia da descoberta dessa falsificação e que, voltando à Inglaterra, colocava a sua vida em perigo. Entretanto, voltou. Causa de espanto? A mulher era, ao que dizem, muito bonita. E, além disso, não o amava.

Descobriram-no por um puro acaso. Um ruído na rua atraiu sua atenção e ele afastou, por um instante, a cortina. Alguém, de fora, gritou: "É Wainewright, o falsário!"

No dia cinco de julho, comparecia perante o tribunal, que o condenou à deportação perpétua.

Foi conduzido a Newgate, à espera de sua partida para as colônias. Em uma de suas primeiras crônicas fantasistas, ele se imaginou "jazendo na prisão de Horsemong e condenado à morte" por não ter conseguido resistir à tentação de roubar, do Museu Britânico, os "Marco Antônio" que faltavam à sua coleção! A sentença pronunciada contra ele era, afinal, para um homem de sua cultura, uma forma de morte.

Há qualquer coisa de dramático nesse pesado castigo, se for pensar que a sua fatal influência sobre a prosa do jornalismo moderno não era o pior de seus crimes!

Durante a permanência na prisão, Dickens, Macready e Hablot Browne ali o encontraram por acaso. Eles percorriam todas as masmorras de Londres, em busca de efeitos artísticos e, em Newgate, acharam-se subitamente cara a cara com Wainewright, que não teve para eles senão um olhar de desconfiança, pelo que diz Forster. E Macready "ficou abismado, ao reconhecer um dos seus familiares de outrora, à mesa do qual havia jantado".

Outros mostraram-se mais curiosos e, durante certo tempo, sua cela foi um ponto de passeio concorrido. Muitos homens de letras ali estiveram em visita ao velho camarada; ele, porém, já não era mais, então, o amável Janus de leve coração, que admirava Charles Lamb. Parecia ter se tornado inteiramente cético.

Um agente de uma companhia de seguros, ao visitá-lo uma tarde, escolheu a ocasião e disse a ele que, afinal, o crime constitui uma má especulação. Ele deu esta resposta: "O senhor especula sobre a vida dos seus concidadãos. Algumas das suas especulações têm boa finalidade; outras, não. Acontece que as minhas foram malogradas e as suas obtiveram sucesso. Essa é a única diferença, senhor, entre o meu visitante e eu... Há, porém, uma coisa que eu consegui até ao fim: tenho sempre mantido a atitude de um *gentleman*. Aqui, cada encarcerado por seu turno limpa a cela. Eu divido a minha com um pe-

dreiro e um vasculhador de chaminés; nenhum deles, até hoje, me ofereceu a vassoura."

Uma outra vez, como um amigo o repreendia pelo assassinato de Helena Abercrombie, respondeu, sacudindo os ombros: "Sim, foi pavoroso... Mas ela tinha os tornozelos tão grossos..."

De Newgate, foi enviado às naus de Portsmouth, depois, a bordo de "Suzana", à terra de Van Diemen,[76] com trezentos outros condenados. A viagem foi para ele muito desagradável e, em uma carta a um amigo, refere-se amargamente aos tratos de juntar ao jantar "o companheiro dos poetas e artistas" aos "trabalhadores do campo". Essa frase não deve nos surpreender. Na Inglaterra, é quase sempre a fome que provoca os crimes. Não havia indivíduo algum a bordo no qual pudesse descobrir um ouvinte simpático ou mesmo uma psicologia interessante.

Seu gosto pela arte não o abandonou. Em Hobart-Town montou um ateliê e recomeçou a desenhar e a pintar; sua conversação e suas maneiras não perderam, ao que parece, o atrativo. Não abandonava, muito menos, o hábito de envenenador e duas vezes tentou fazer desaparecer pessoas que o haviam ofendido. Entretanto, a habilidade manual diminuía e as duas tentativas falharam.

Em 1844, muito descontente quanto à sociedade da Tasmânia, pediu, em um memorial apresentado ao diretor do estabelecimento, Sir John Eardlez Wilmot, que concedesse a sua liberdade. Dizia-se "atormentado por ideias que querem tomar forma, impossibilitado de aumentar o seu saber e privado do exercício útil ou simplesmente decorativo da linguagem". O requerimento foi, entretanto, indeferido. E o amigo de Coleridge consolou-se com esses maravilhosos *Paraísos artificiais*, cujo segredo só é conhecido pelos consumidores de ópio. Em 1852, morreu de uma apoplexia; seu único companheiro era, então, um gato que ele adorava.

Os crimes produziram um grande efeito sobre a sua arte. Deram-lhe uma vigorosa personalidade ao estilo, o que, nas primeiras obras, certamente faltava. Uma nota da vida de Dickens, por Forster, menciona que, em 1847, lady Blessington[77] recebeu de seu irmão, Major Power, da guarnição de Hobart-Town, um retrato a óleo de uma moça, executado pelo hábil pincel do literato assassino, o qual, parece, "havia transmitido a expressão de sua própria maldade à imagem de uma bela e virtuosa jovem".

Zola, em uma de suas novelas, descreve-nos um assassino que se dedica à arte; os turvos retratos impressionistas que ele pinta de pessoas respeitáveis assemelham-se sempre à sua vítima. O desenvolvimento do estilo do sr. Wai-

76 Capital da Tasmânia.
77 Ilustre dama, cujo salão, assiduamente frequentado pelo Conde d'Orsay, Brummel e lorde Beaconsfield, exerceu considerável influência no seu tempo.

newright parece-me muito mais sutil e sugestivo. Uma personalidade intensa pode brotar do pecado.

Essa estranha e fascinante figura que, durante alguns anos deslumbrou a Londres literária e cuja iniciação na vida e nas letras foi tão brilhante, me parece um interessantíssimo tópico. O sr. Carew Hazlitt, seu mais recente biógrafo, a cujo precioso livrinho devo muitos fatos referidos nessa passagem, pensa que seu amor pela arte e pela natureza era apenas um fingimento, uma afetação; outros chegam até a recusar-lhe o mínimo talento literário. Aí está uma opinião superficial e errônea. O fato de ser um homem envenenador nada prova contra a sua prosa! As virtudes domésticas não são a verdadeira base da arte, embora possam instruir utilmente artistas de segunda ordem. É possível que De Quincey tenha exagerado em seu talento de crítico e não posso deixar de repetir que muita coisa, nas suas obras publicadas, é familiar, comum, jornalística, no mau sentido desse vocábulo vil. Aqui e ali, emprega expressões vulgares e sempre perde a modéstia do verdadeiro artista. Por muitas dessas faltas, porém, devemos censurar sobretudo a época e, em todo caso, a falta do mais tênue cunho histórico em uma conversa que Charles Lamb julgava "excelente"! Que ele tenha tido um sincero gosto pela arte e pela natureza; isso parece certo. Nenhuma incompatibilidade existe entre o crime e a cultura intelectual. Não se pode escrever de novo a história para lisonjear o nosso senso moral.

Naturalmente, pertenceu muito à nossa época para que possamos ter sobre ele opiniões puramente artísticas. Como não sentir uma forte prevenção contra alguém que pode envenenar o Lorde Tennyson,[78] o sr. Gladstone ou o Mestre de Balliol? Se esse alguém usasse um traje e falasse uma linguagem diferente da nossa; se houvesse vivido na Roma Imperial, sob a Renascença italiana, ou na Espanha do século XVII, em qualquer país ou em qualquer século, salvo o nosso, poderíamos estimá-lo imparcialmente e pelo seu legítimo valor. Sei que muitos historiadores creem ser necessário aplicar julgamentos morais à história e distribuir a sua censura ou o seu abono com a solene satisfação de um acadêmico bem-sucedido. Este hábito imbecil mostra que o instinto moral pode atingir uma perfeição tal, que apareça em toda parte onde não há nada que se faça. Quem compreende bem a história jamais pensará em difamar Nero, em censurar Tibério ou vociferar contra César Borgia. Esses personagens tornaram-se marionetes de uma peça. Enchem-nos de terror, de horror ou de admiração, mas já não nos prejudicam.

Não estão em relação imediata conosco. Nada tememos da parte deles. Pertencem à arte e à ciência, que não sabem nem aprovar nem desaprovar. Um dia, isso se dará também com o amigo do sr. Charles Lamb. Atualmente, ainda é muito moderno para que possa ser tratado com esse fino espírito de calma

[78] Lord Tennyson (1809-1892), ilustre poeta inglês.

curiosidade, que nos valeram tão belos estudos sobre os grandes criminosos da Renascença italiana, assinados pelo sr. John Addington Symonds,[79] a srta. Mary Robinson,[80] e a srta. Vernon Lee[81] e outros escritores renomados. A arte, entretanto, não o esqueceu. Ele é o herói de *Hunted Down*, de Dickens, o Varney da *Lucretia*, de Bulwer,[82] e é gratificante notar que a ficção rendeu homenagem a alguém que era tão poderoso com "a pena, o lápis e o veneno".

[79] John Addington Symonds, poeta e prosador de primeiro escalão. Autor da Vida de Michelangelo e da Vida de Benevenuto Cellini.

[80] Srta. Robinson. Autora da Vida de Froissart. Casou-se com um conhecido professor da Sorbonne, de Paris.

[81] Srta. Vernon Lee, rival, mais artista e menos fecunda, de Ouida. Autora de narrativas tocantes, que se desenrolam, na sua maior parte, em Florença, onde mora.

[82] Bulwer, célebre escritor, ao qual o mundo antigo forneceu os mais curiosos assuntos, principalmente para as suas obras — Os últimos dias de Pompeia e Brutus.

A Crítica e a Arte
(Com algumas notas sobre a importância de nada fazer)

Diálogo
Primeira Parte

Personagens: Gilberto e Ernesto.
Cenário: A biblioteca de uma casa em Piccadilly, com vista para o Green Park.

Gilberto, *ao piano*. — Meu caro Ernesto, de que está rindo?
Ernesto, *voltando o olhar*. — De uma história engraçadíssima que encontrei neste volume de memórias, que estava na sua mesa.
GILBERTO. — Que livro? Ah! Sim. Ainda não o li. É bom?
ERNESTO. — Enquanto você tocava, eu passava os olhos por ele, aliás com certo prazer, se bem que, em geral, não me agradam esses livros de recordações. Normalmente, são escritos por pessoas sem muita memória, afinal, ou que nada fizeram de notável ou digno de ser lembrado. Todavia, é o que explica o seu êxito: o público inglês se sente sempre à vontade quando lida com a mediocridade.
Gilberto. — Sim, o público é prodigiosamente tolerante: pode perdoar tudo, menos a genialidade. Confesso, porém, que me agradam todas as "memórias", tanto no que diz respeito à forma quanto à essência. Em literatura, o Egotismo puro é delicioso; é ele que nos fascina na correspondência de personalidades tão diferentes, como Cicero e Balzac, Flaubert e Berlioz, Byron e Madame de Sevigné. Quando o encontramos, o que raramente acontece, podemos acolhê-lo com prazer e dele não nos esquecemos mais. A Humanidade será sempre muito grata a Rousseau porque se confessou, não a um padre, mas ao próprio Universo. As ninfas reclinadas que Cellini esculpiu em bronze para o castelo do rei de França, ou o Perseu verde e dourado que, na *Loggia* de Florença mostra à lua o extinto terror que transformou a sua vida em pedra, não nos produz prazer maior do que aquela autobiografia, em que o supremo cavaleiro andante do Renascimento nos conta o seu esplendor e a sua vergonha. As opiniões, o caráter, a obra do homem pouco importam; seja ele um cético, como o gentil Pedro de Montaigne, ou um santo, como o amargurado filho de Monica,[83] ao revelar-nos seus íntimos segredos, força-nos sempre a manter abertos os ouvidos e fechados os lábios. O modo de pensar evidenciado pelo cardeal Newman[84] – se é possível chamar-se "modo de pensar" aquilo que

83 Isto é, Santo Agostinho.
84 Cardeal católico inglês, protestante a princípio. Sua conversão e as polêmicas que ele levantou são famosas. O livro a que Wilde faz alusão intitula-se: History of my religion opinions (1801-1890).

consiste em resolver os problemas intelectuais, negando a supremacia da inteligência – não pode e não deve sobreviver. Jamais o universo, porém, cansará de acompanhar, com suas "memórias", em marcha tenebrosa, esse espírito conturbado. A igreja solitária de Littlemore, "onde são úmidas as brisas da manhã e onde escasseiam os fiéis" irá lhe agradar sempre; todas as vezes que a amendoeira reflorir sobre o muro da Trindade,[85] forçoso será relembrar esse gracioso estudante que via, depois da florescência, a profecia de que ele sempre ficaria junto à Mãe Benigna[86] de seus dias. A Fé, ponderada ou a falta de razão, tolerou que tal profecia não fosse cumprida. Sim, a autobiografia é irresistível. O imbecil secretário Pepys[87] atravessou a imortalidade pela via da tagarelice! Persuadido de que a indiscrição é o que mais vale, agitou-se entre os outros enfiado nessa "roupa de púrpura peluda, com botões de ouro e rendas" que tanto gosta de descrever; esbravejava, entusiasmado, sobre a anágua de azul-cobalto que adquiriu para sua esposa, sobre a "boa fressura de porco" e o "saboroso guisado francês de vitela", que adora, sobre as partidas de bola com Will Joyce, a respeito das suas "assiduidades junto às belas", das recitações de *Hamlet*, aos domingos, dos trechos de violino, durante a semana, e outras trivialidades. Na própria vida habitual, o egotismo tem seus encantos. Quando as pessoas nos falam das outras, costumam ser monótonas, mas tornam-se quase sempre interessantes quando tratam de si mesmas; e, se possível fosse fechá-las, como se fecha um livro, quando se tornam chatas, seriam absolutamente perfeitas.

Ernesto. — Há muita virtude nisso, como dizia Touchstone. Mas você propõe seriamente que cada um seja seu próprio Boswel? O que seria, então, dos nossos trabalhadores compiladores de Vidas e Memórias?

Gilberto. — Em que seria deles? São a peste da época, nem mais nem menos. Todo grande homem tem hoje seus discípulos e é sempre Judas quem lhe escreve a biografia.

Ernesto. — Meu amigo...

Gilberto. — Receio estar com a razão! Outrora, os heróis eram canonizados. Hoje, trata-se de vulgarizá-los. Edições baratas de grandes livros podem ser encantadoras, mas edições baratas dos grandes homens são detestáveis.

Ernesto. — A quem você se refere?

Gilberto. — Oh! A todos os nossos literatos de segunda ordem. Estamos inchados de um tipo de gente que, ao saberem da morte de um poeta ou de um

85 Trinity College.
86 Mais tarde, renunciou à direção da igreja de Santa Maria.
87 Samuel Pepys (1633-1703), secretário da Marinha e almirante no reinado de Charles II. Registrando todas as noites os fatos do dia, sem omitir até mesmo os mais ínfimos detalhes, deixou um retrato interessante da vida íntima de seu tempo. Will Joyce foi um de seus amigos. Suas outras obras são desprovidas de interesse. Redigiu as memórias em uma espécie de estenografia, cuja chave foi encontrada, há poucos anos, por um aluno do Liceu.

pintor, chegam à casa dele, ao mesmo tempo que o encarregado do enterro, e esquecem que seria de bom-tom ficarem mudos. Não vamos falar deles, porém. São os corvos da literatura. O pó pertence a um, as cinzas a outro, porém, o espírito, este fica fora do alcance. E o que você quer que eu toque, Chopin ou Dvorak? Quer ouvir uma fantasia de Dvorak? Dvorak compõe algumas coisas passionais e curiosas.

Ernesto. — Não. Não quero música neste momento. É muito indefinida. Além disso, outro dia, no jantar, a baronesa Bernstein, que é encantadora em todos os outros momentos, insistiu em falar de música, como se música fosse assunto meramente alemão. Posso afirmar, felizmente, que a música em nada se assemelha ao alemão, embora esteja sujeita a todas as comparações. Na verdade, existem muitas formas degradantes de patriotismo. Não, Gilberto, não toque mais nada. Fale até que os primeiros raios da madrugada invadam o quarto. A sua voz tem algo de maravilhoso.

Gilberto, *erguendo-se do piano*. — Oh! Não me sinto com disposição de conversar... Como o sorriso não cabe em você!... Onde estão os cigarros? Obrigado... Como são exóticos estes narcisos. Parecem de âmbar e marfim novo. Parecem autênticos objetos gregos antigos. Qual era, nas confissões do acadêmico mordaz, a história que despertou a sua risada? Diga-me... Depois de haver tocado Chopin, parece que acabei de chorar pecados nunca cometidos e que tragédias, que não me dizem respeito, me mergulharam na desolação. A música me produz sempre esse efeito. Ela nos cria um passado que não conhecíamos e revela-nos o sentimento de pesares ocultos até então às nossas lágrimas. Imagino um homem que, tendo vivido sempre a mais banal das existências, descobre, ao ouvir casualmente um intenso trecho musical, que a sua alma atravessou terríveis provações, alegrias estonteantes, amores selvagens e vastos sacrifícios ignorados até então! Vamos, Ernesto, conte-me a história. Quero me divertir.

Ernesto. — Ora, é coisa sem importância. Porém, vejo nela um admirável exemplo do quanto vale a crítica artística comum... E o caso que certa senhora perguntou um dia, com seriedade, ao acadêmico mordaz, como você o chama, se o seu célebre quadro *Dia de primavera em Whiteley*[88] ou *Waiting for the Last Omnibus*, ou qualquer outro nesse gênero, era inteiramente pintado à mão.

Gilberto. — E seria mesmo?

Ernesto. — Você é incorrigível... Mas, falando sério, qual é a vantagem da crítica? Por que não deixar o artista criar, solitário, tranquilo, um mundo novo, ou representar este, que nós já conhecemos e de que estaríamos mais do que enjoados, se a Arte, com o seu belo espírito de seleção, de discernimento, não o purificasse e não lhe desse uma momentânea perfeição?

88 Grandes lojas para pessoas pouco abastadas.

Parece, para mim, que a imaginação amplia ou, pelo menos, devia dilatar em torno de si a solidão, pois produz muito melhor no silêncio e no recolhimento. Por que o artista é incomodado pelo estridente clamor da crítica? Por que seriam juízes daqueles que criam alguma coisa, os incapazes de uma criação? Que autoridade eles têm para isso? Se a obra do artista é clara, que necessidade ela tem de uma explicação?...

Gilberto. — E, se a obra é incompreensível, qualquer explicação é prejudicial.

Ernesto. — Eu não disse isso.

Gilberto. — Pois devia ter dito! Hoje, subsistem tão poucos mistérios que não nos é permitido nos separarmos de um deles. Os membros da *Browning Society*[89] os teólogos da *Broad Church Party* ou os autores da *Walter Scott's Great Writer's series* parecem ter como única preocupação o desaparecimento de suas divindades. Poderia se acreditar que Browning é um místico, porém eles se esforçam para demonstrar que ele é simplesmente inarticulado. Quando se imagina haver alguma coisa a ocultar, provam que há muito pouco a revelar. Contudo, não me refiro senão à sua obra incoerente. Todavia, esse homem foi grande. Não podia ser incluído entre os Olímpicos e era imperfeito como um Titã. Não pesquisava muito e apenas raramente denotava visão sublime. A violência, a luta, o esforço estragaram a sua obra e ele passava, não da emoção à forma, mas do pensamento ao caos. E, no entanto, foi grande. Chamaram-no de pensador; na verdade, o que fazia, habitualmente, era pensar, e pensar em voz alta.

Porém, aquilo que imprime ao Pensamento o seu impulso seduzia-o mais do que o próprio Pensamento. O que lhe agradava era a máquina, e não o trabalho que ela produz. O método que impele o tolo à sua patetice era para ele tão aprazível como a mais requintada prova da sabedoria do sábio. O sutil mecanismo do Pensamento o absorvia tanto, que ele descurava a linguagem ou pelo menos a considerava um incompleto instrumento de expressão. A rima, esse adorável eco, que nas quebradas da Musa, além da própria voz, cria também a sua repercussão; a rima que, nas mãos de um verdadeiro artista, é não somente um elemento material da beleza métrica mas também um motivo espiritual de pensamento e de paixão, pois desperta novos horizontes intelectuais, ergue as ideias e, por sua doçura e sua sugestão, abre os batentes de ouro nos quais já havia batido em vão a própria Imaginação; a rima que transforma em linguagem dos deuses a eloquência humana; a rima, a única corda que acrescentamos à lira dos gregos, torna-se nas mãos de Roberto Browning alguma coisa disforme e grotesca, o que o levou vezes muitas, na poesia, a se disfarçar como um comediante secundário cavalgando Pégaso, com a sua língua no queixo.

[89] Sociedade cujo fim era aprofundar e propagar as obras de Browning, fundada ainda em vida do poeta.

Há ocasiões em que a sua monstruosa música nos irrita. E não se obtém a harmonia senão despedaçando as cordas de seu alaúde, arrebenta-as com enorme desafinação e não há cítara[90] ateniense que possa, com suas sussurrantes asas, colocando-se sobre a lira, suavizar a cadência ou a pausa. Entretanto, tinha valor e, uma vez que transformou a boa linguagem em lama pútrida, modelou com ela tipos imortais. Ele é, depois de Shakespeare, a mais shakespeariana criatura... Se Shakespeare entoava cânticos com miríades de lábios, Browning balbuciava com milhares de bocas. Ainda agora, enquanto falo, não contra ele, mas a seu favor, o cortejo de suas personagens desfila neste aposento. Eis que surge *Fra Lippo Lippi* com o rosto vermelho dos beijos ardentes de alguma moça. Ali está, de pé, terrível, Saul, em cujo turbante senhoril brilham safiras. Mildred Tresham aí vem, e o monge espanhol, pálido de cólera, e Blougram, e Ben Erza e o bispo de S. Praxedes. O monstrengo de Setebos[91] uiva a um canto e Sebald, sentindo Pippa passar a seu lado, encara a cara espantada d'Ottima, e a desdenha, a ela, ao seu pecado e a si mesmo. Branco como o alvo cetim de seu gibão, o rei melancólico observa, com olhos pensativos e pérfidos, o lealíssimo Strafford que marcha para onde o destino designar. Andrea treme ao ouvir o assobio de seu primo no jardim e ordena à sua digna esposa que desça... Sim, Browning era grande. Mas que juízo fará dele a posteridade? Julgá-lo como poeta? Claro que não! Mas como narrador de ficções, talvez como o maior escritor deste gênero que já tivemos, pois o seu sentimento da situação dramática não tem rival. Se não lhe era possível resolver os problemas que ele próprio arquitetava, que importa, e que mais precisa fazer que isso um artista? Como criador de caracteres, quase pode equiparar-se ao autor de *Hamlet*. Com mais método, estariam ambos no mesmo plano. O único que pode tocar a fimbria de suas vestes é George Meredith. Este é um Browning na prosa — como de resto prosador era o próprio Browning.[92] Este serviu-se da poesia como um meio para escrever em prosa.

Ernesto. — Há alguns pontos de verdade no que você diz, mas, em outros, você está sendo injusto.

Gilberto. — É muito difícil ser justo com aquilo de que gostamos. Mas, voltando à questão... O que você dizia?

Ernesto. — Tão somente isto: que nos melhores tempos da Arte não havia crítica de arte.

Gilberto. — Parece que eu já ouvi essa opinião, Ernesto! É completamente errônea e enfadonha como um velho amigo.

Ernesto. — É verdade. É inútil abanar a cabeça desse modo petulante; é bem verdade. Nos melhores tempos da Arte, não havia crítica de arte. O escultor

90 No grego, cigarra.
91 Isto é, Caliba.
92 "Meredith is a prose Browning, and so is Browning." Locução difícil de traduzir literalmente.

arrancava do bloco de mármore os alvos membros do grande Hermes que nele cochilavam. Os modeladores e os douradores de imagens davam o tom e a textura à estátua, que, ao surgir, era adorada pelo universo. Faziam o bronze vazar em fusão no molde de terra e a lava incandescente resfriava-se em nobres curvas e tomava os contornos do corpo de um deus. Com esmalte ou pedras finas, davam às órbitas vazias a vida do olhar. O buril fazia ondular os cabelos de Jacinto. E, quando em algum sombrio templo pintado em afresco, onde, sob um pórtico luminoso e sustentado por colunatas, o filho de Leto mantinha-se em seu pedestal, aqueles que por aí passavam – διa λαμπροτάτου βαίνοντες αβρως αιθέρος – compreendiam que uma nova influência havia sobrevindo na vida e, com uma estranha e palpitante alegria, tornavam à casa ou seguiam para o trabalho cotidiano ou, então, pelas portas da cidade, dirigiam-se à essa planície frequentada pelas ninfas, na qual o jovem Phedro ensaiava os passos; e, aí, deitados sobre a relva macia, contemplando as imensas perspectivas murmurantes de brisa e floridas de *agnus castus*, despertavam para as maravilhas do belo e emudeciam sob um inexplicável temor. Nesses tempos, o artista era livre. Apanhava no leito do rio um pouco de terra plástica e, com o auxílio de um instrumento de ouro ou de madeira, davam formas tão admiráveis que ela ia servir de brinco aos mortos; e, dessas figurinhas, nós as encontramos ainda em túmulos poeirentos, nas encostas amarelecidas de Tanagra, conservando ainda um pouco de ouro e de carmim desbotado nos lábios, nos cabelos, nas vestes. Em um muro emboçado de gesso, caiado com cores avermelhadas ou com uma mistura de leite e de açafrão, representava alguém marchando, exausto, sobre os campos de asfódelos púrpuros raiados de branco "alguém, cujo olhar encerra toda a guerra de Tróia. Polixena, a filha de Príamo, ou então Ulisses, o sábio e astuto, amarrado ao mastro a fim de ouvir sem risco o canto das sereias, ou percorrendo o Rio Aqueronte no qual espectros de peixes se debatem nas águas límpidas; ou ainda mostrando os persas, revestidos de saios e mitras, fugindo dos gregos em Maratona, e as galeras chocando-se com as proas de bronze na estreita baía de Salamina. Gravava com um ponteiro de prata e desenhava com carvão o pergaminho e o cedro deliberadamente preparados. Com cera, pintava a terracota e o marfim; com cera tornada fluida com suco de azeitonas e endurecida com ferros quentes. A tela, a pedra, o linho transformavam-se em maravilhas ao contato de seu pincel: e a vida, ao contemplar sua própria imagem, imobilizava-se e emudecia... A vida inteira, aliás, pertencia-lhes, desde os vendilhões dos mercados, aos camponeses reclinados sobre seus mantos nas encostas das colinas; desde a ninfa oculta entre os loureiros, e do fauno tocador de flauta, até ao rei, que escravos conduzem sobre seus ombros reluzentes de óleo, em um palanque ornado de cortinas verdes, e que é abanado por leques, feitos de plumas de pavão. Homens e mulheres de alegre fisionomia desfilavam diante dele, que os analisava e se assenhorava de seus segredos. Com a forma e a cor, ele edificava um novo mundo.

Propriedade dele eram também todas as artes sutis. Sobre o giratório disco, aplicava as pedras finas: a ametista transformava-se no leito purpúreo de Adônis e na sardônica estriada via-se a ligeira Ártemis e sua matilha. Em rosas, que ele unia, trabalhava o ouro, e transformava-o em colares e braceletes ou em guirlandas para o elmo do conquistador, em palmas para as vestes tírias, em máscara para o real defunto. Nas costas do espelho de prata, gravava Tétis conduzida pelas nereidas, ou Fedra, enfermo de amor, com sua ama, ou Perséfone, cansada de recordações, enfeitando os cabelos com papoulas. Na sua cabana, assentava-se o oleiro; e, da roda silenciosa e de suas mãos, nascia o vaso, tal qual uma flor. Decorava a base, o bojo e as asas com folhas delicadas de oliveira ou de acanto ou com uma ligeira curva recortada. Depois, pintava jovens, em vermelho e preto, lutando ou correndo; cavaleiros armados com exóticos escudos heráldicos e elmos estranhos conduzindo carros em forma de conchas ou cavalgando ginetes empinados; deuses participando de festins ou realizando prodígios; heróis vitoriosos ou abatidos pela dor. Às vezes, retraçava, com tênues riscos de vermelhão em fundo branco, o esposo sensual com sua esposa e Eros voando em torno deles — um Eros semelhante aos anjos de Donatello, um infante sorrindo, alado, de ouro ou azul. Na curva, traçava o nome do amigo. ΚΑΛΟΣ ΑΛΚΙΒΙΑΔΗΣ ou ΚΑΛΟΣ ΑΛΚΙΒΙΑΔΗΣ, como nos diz a história. Nas bordas da larga ânfora, desenhava o cervo pastando ou o leão em repouso, segundo o seu capricho. Do mimoso frasquinho de perfumes, Afrodite vestindo-se dava risada e, com seu cortejo de Mênades nuas, Dionísio dançava em torno da jarra de vinho, com os pés cobertos de poeira, enquanto, como um sátiro, o velho Sileno, esparramado sobre peles, agitava essa lança mágica de folhas de videira arrematada por uma pinha esculpida.

E ninguém perturbava o trabalho do artista. Nenhuma chatice o incomodava. Conselhos não o aborreciam. Ao lado de Ilyssus, diz Arnold,[93] não havia Higginbotham. Ao lado de Ilyssus, meu caro Gilberto, não havia tolos congressos artísticos, levando provincialismo às províncias e ensinando os medíocres a berrar! Ao lado de Ilyssus, não havia estabelecimentos onde negociantes discutem aquilo que não entendem. Nas margens dessa ribeira, não tagarelavam jornalistas ridículos que se apoderam das cadeiras judiciárias quando deviam ocupar o banco dos réus e confessar os próprios delitos. Os gregos não tinham crítica de arte!

GILBERTO. — Ernesto, seu ponto é um encantador, porém as suas opiniões são terrivelmente equivocadas. Receio que você tenha escutado a conversa de pessoas mais velhas, o que é sempre perigoso, e que, se tornar habitual, pode ser fatal ao seu desenvolvimento intelectual. Quanto ao jornalismo moderno, não me compete defendê-lo. O grande princípio de Darwin da

93 Matthew Arnold, poeta e crítico, professor de poética em Oxford.

sobrevivência dos mais vulgares justifica a existência dele. Não me preocupo a não ser de literatura.

Ernesto. — Mas que diferença há entre jornalismo e literatura?

Gilberto. — O jornalismo é ilegível, e a literatura não é lida... Porém, quanto à sua afirmação de que os gregos não possuíam crítica de arte, eu a tomo por absurda. Seria mais sensato dizer que os gregos constituíam uma nação de críticos de arte.

Ernesto. — Sério?

Gilberto. — Sim, uma nação de críticos de arte! Não desejo, todavia, destruir o seu quadro, tão deliciosamente irreal, das relações entre o artista helênico e a intelectualidade da sua época: descrever com precisão o que jamais se realizou é não somente a ocupação dos historiadores mas também o inalienável privilégio das pessoas de espírito e cultas. Ainda menos desejo falar com sapiência: a conversa erudita constitui privilégio dos pedantes e dos pobres de espírito. Quanto ao que se chama "conversa melhoradora" é o método tolo com o qual filantropos mais tolos ainda procuram desarmar o justo rancor das classes criminosas... Não, deixe-me tocar qualquer coisa disparatada e viva de Dvorak. As desbotadas figuras das tapeçarias nos sorriem e o sono pesa sobre as pálpebras do meu Narciso de bronze... Não vamos discutir nada seriamente! Bem sei que, no nosso século, somente são levados a sério os imbecis e vivo sob o terror de não ser compreendido. Não me rebaixe a ponto de me fazer dar conselhos úteis. A educação é uma coisa admirável, mas é bom lembrar que, às vezes, nada daquilo que vale a pena ser conhecido é ensinado... Pela fenda das cortinas vejo a lua semelhante a uma moeda já gasta. Em torno dela, as estrelas a enxameiam como abelhas de ouro. O céu é uma compacta safira côncava. Vamos lá para fora. O pensamento é maravilhoso, porém a aventura é ainda a maior maravilha. Quem sabe se não encontraremos o Príncipe Florizel da Boêmia e não ouvimos a bela cubana dizer que não é o que se parece?[94]

Ernesto. — Você é muito genioso. Insisto em discutirmos esta questão. Segundo você, os gregos eram uma nação de críticos da arte. Que críticas da arte nos legaram eles?

Gilberto. — Meu caro Ernesto, mesmo que não nos houvessem transmitido fragmentos sequer de crítica artística, nem por isso é menos verdade que os gregos eram uma nação de críticos da arte — e que inventaram a crítica, como de resto criaram todas as outras coisas. Em primeiro lugar, o que devemos aos gregos? O espírito crítico! E esse espírito que eles exercem sobre as questões religiosas, científicas, metafísicas, políticas, de educação e de estética, eles o exerceram também sobre questões da arte — e, sem dúvida alguma, nos

[94] Personagens das Novas Noites Árabes, de Robert Stevenson.

deixaram a respeito das duas mais altas artes o mais perfeito sistema de crítica que o mundo já conheceu.

Ernesto. — Quais são essas artes?

Gilberto. — A Vida e a Literatura. A Vida e a perfeita expressão da Vida. Os princípios sobre a vida, tais como nos deixaram os gregos, não podemos aplicar em uma época tão conturbada pelos falsos ideais. Os princípios que tinham sobre Arte são às vezes tão sutis que dificilmente chegamos a compreendê-los. Reconhecendo que a Arte mais completa é a aquela que representa o ser humano na plenitude da sua infinita variedade, eles elaboraram a crítica da linguagem, considerada sob o seu aspecto puramente material, e a levaram a um ponto tal, que com o nosso sistema de acento enfático e racional ou emocional dificilmente poderíamos atingir. Eles estudavam, por exemplo, os movimentos métricos da prosa tão cientificamente como um músico moderno estuda a harmonia e o contraponto, e, não é preciso dizê-lo, com um instinto estético muito mais acentuado. E, como sempre, eles tinham razão. Depois da descoberta da imprensa e do fatal desenvolvimento do hábito de ler entre as classes médias e baixas, há uma tendência em literatura de se falar mais aos olhos do que aos ouvidos; a este último sentido, no entanto, é que a arte literária deveria se esforçar por satisfazer e jamais deveria afastar-se das suas leis. A própria obra de *Pater* — melhor mestre da prosa inglesa atual — assemelha-se, muitas vezes, mais a um mosaico do que a um trecho musical; aqui e ali, parece lhe faltar, às vezes, o verdadeiro ritmo das palavras, a bela liberdade e a riqueza de efeitos que uma tal vida rítmica produz. Fizemos da arte de escrever um modo infinito de composição e a tratamos como uma forma de desenho rebuscado. Os gregos a consideravam simplesmente como um recurso narrativo. A palavra falada em suas relações musicais e métricas era o que eles levavam em conta. A voz constituía o instrumento e o ouvido julgava. Parece-me, às vezes, que a história da cegueira de Homero bem podia ter sido um mito artisticamente criado em tempo pela crítica para nos fazer lembrar não somente que um grande poeta é sempre um vidente que percebe as coisas, menos com os olhos do corpo do que com os da alma, mas também um verdadeiro cantor que compõe seu poema com o auxílio da música, repete-o muitas vezes até assimilar o segredo melódico — um cantor que lança, na obscuridade, palavras luminosas. Como quer que seja, foi a cegueira o motivo e talvez a causa do sonoro esplendor, do majestoso movimento dos últimos versos do grande poeta inglês. Quando Milton ficou impossibilitado de escrever é que iniciou o seu cantar. Quem ousaria comparar *Comus* com *Sansão Agonista* ou com o *Paraíso Perdido*? Quando Milton ficou cego, compôs, como aliás deviam fazer todos, com a voz; desse modo, o pilar dos primeiros tempos transformou-se na sonoridade desse possante órgão de múltiplos registros cuja música rica e ampla tem toda majestade de Homero, da qual tenha talvez mesmo a própria sonoridade; constitui a única herança imperecível da

literatura inglesa; atravessa os séculos dominando-os e durará tanto quanto eles porque sua forma é imortal... Sim, escrever tem feito grande mal aos escritores. É preciso tornar à palavra falada. Ela nos deve servir de guia; assim, ficaremos talvez em condições de apreciar as finuras da crítica artística grega.

Isso não nos é possível hoje. Às vezes, depois de haver escrito um trecho de prosa, que, modéstia à parte, considero impecável, vem a mim um pensamento horrível: fui talvez demasiado afeminado, bastante imoral talvez por ter empregado movimentos trocaicos e tríbracos, crime pelo qual um sábio crítico censura, com carregada severidade, o brilhante, embora paradoxal, Hegésias. Tenho um frio na barriga quando penso nisso e pergunto a mim mesmo se o admirável resultado moral da prosa desse encantador escritor — o qual, em um dia de descuidada generosidade pela parte culta da nossa nação, proclamou a monstruosa doutrina que a ação deve constituir os três quartos da vida — não será aniquilado um dia pela descoberta dos paus que foram mal colocados.

ERNESTO. — Ah! Você não está falando sério!

Gilberto. — Quem não deixaria de ser sério quando se afirma, categoricamente, que os gregos não possuíam críticos de arte? Admito que se diga que a genialidade edificadora dos gregos perdeu-se na crítica. Mas não concordo com a afirmação de que a cultura pela qual devemos o espírito crítico não tenha feito crítica! Você não exigirá, de certo, que eu exponha toda a crítica de arte grega de Platão a Plotino. A noite está muito encantadora para isso e, se a lua nos ouvisse, nos deixaria. Relembremos simplesmente uma perfeita obrinha de crítica estética, o *Tratado de poesia*, de Aristóteles. É mal escrito; consiste, talvez, em notas tomadas para uma conferência sobre arte ou fragmentos isolados destinados a algum livro de mais importância. Não é a sua forma que é perfeita, porém a sua concepção geral. O efeito moral da arte, a sua importância na educação e o desenvolvimento do caráter haviam sido expostos já e de uma maneira definitiva por Platão, mas, aqui, a arte é considerada debaixo do ponto de vista já não moral, porém puramente estético. Não resta dúvida de que Platão abraçou muitos assuntos abertamente artísticos, tais como a importância da unidade em uma obra de arte, a necessidade do acordo, da harmonia, o valor estético das aparências, as relações entre as artes risíveis e o mundo externo e entre a ficção e a realidade. Ele foi, talvez, o primeiro a agitar na alma do homem o desejo, que não conseguimos satisfazer ainda, de conhecer as relações que existem entre a verdade e a beleza, e o lugar desta na ordem moral e intelectual do cosmos. Os problemas do idealismo e do realismo que ele coloca na esfera metafísica da existência abstrata podem parecer desprovidos de resultado; mas, transportando-os para a esfera da arte, achará que eles ainda se encontram vivos e ricos de pensamento. É provável que é como crítico da beleza que Platão sobreviva e que, mudando o nome do gênero da sua teoria, façamos a descoberta de uma nova filosofia.

Porém Aristóteles, e do mesmo modo Goethe, ocupa-se, discorrendo sobre arte, a princípio das suas manifestações concretas; toma, por exemplo, a tragédia e examina a matéria de sua natureza, isto é a linguagem, o assunto geral dela, a vida, seu método, que é ação, as condições em que revela, que são as representações teatrais, a sua estrutura lógica, o que é a intriga e a sua razão estética final, que é, pela piedade e pelo terror, o sentimento da beleza. Essa purificação, essa espiritualização da natureza que ele chama κάθαρσις, é, como observou Goethe, essencialmente estética, e não moral, como acreditava Lessing. Aristóteles analisa a impressão que produz a obra de arte; procura a fonte e verifica como ela nasce. Psicólogos e fisiólogos sabem que a saúde de uma função reside na energia dela. Ter disposições para uma paixão, e não a desenvolver, é resignar-se a ser incompleto, acanhado. O espetáculo representativo da vida que a tragédia acarreta purifica o coração da "perigosa mixórdia"; apresentando ao jogo das emoções elevados e nobres assuntos, dignifica e espiritualiza o homem; e não o espiritualiza somente, porém inicia-o em sentimentos nobres que poderiam ficar sempre ignorados; a palavra κάθαρσις me pareceu, por muitas vezes, uma alusão ao rito de iniciação e talvez seja mesmo essa a sua verdadeira e única significação.

Isso, é claro, apenas um apanhado do livro. Mas veja que bela crítica de arte constitui! Quem, na verdade, a não ser um grego, poderia analisá-la tão bem? Depois que se lê, não há que se admirar ainda mais o fato de Alexandria entregar-se tão largamente à crítica da arte e que os espíritos cultos da época haviam examinado todas as questões do estilo e da forma e discutido tanto as grandes escolas acadêmicas de pintura, tais como as de *Sicyon*, que se esforçava por manter as dignas tradições da moda antiga; ou sobre as escolas realistas e impressionistas, que tentavam reproduzir a vida real; ou sobre os princípios do idealismo em pintura; ou sobre o valor da forma épica em uma época como a deles; ou, ainda, sobre os assuntos que podem convir ao artista. E receio mesmo que os temperamentos menos artísticos do tempo tenham também se ocupado de literatura e de arte, pois as acusações de plágio eram infinitas; e tais acusações provinham quer dos lábios finos e pálidos da impotência ou das grotescas bocas dos que, nada possuindo, imaginam passar como ricos gritando que foram roubados.[95] E asseguro a você, meu caro Ernesto, que os gregos conversavam sobre os pintores tanto quanto se faz hoje, que tinham suas exposições particulares com entradas pagas, suas corporações de artes e ofícios e os seus movimentos pré-rafaelitas e realistas, que faziam conferências e escreviam crônicas sobre arte e que possuíam seus historiadores, arqueólogos e... o resto. Melhor ainda! Os diretores de teatros levavam em excursão consigo os críticos de arte dramática e pagavam-lhes

95 Desde que apareceram os primeiros poemas de Oscar Wilde, invejosos alegaram algumas semelhanças de ritmo e de pensamento com Shelley sob o pretexto de plágio. O autor se ressentiu bastante disso.

bem a fim de que eles redigissem notícias elogiosas! Tudo o que há de moderno em nossa vida devemos aos gregos; e tudo o que é anacrônico, à Idade Média. Foram os gregos que nos legaram todo o nosso sistema de crítica de arte e podemos apreciar a delicadeza dos instintos deles, considerando que a arte que eles criticavam com o maior cuidado era a linguagem.

Efetivamente, comparada com as palavras a matéria que os pintores e os escultores possuem é pobre! As palavras têm não somente uma música tão melodiosa como a viola e o alaúde; cores tão ricas e vivas como as tornam encantadoras as telas dos venezianos ou dos espanhóis; uma plástica tão admirável como a que se revela no bronze ou no mármore, mas têm também — e somente elas o possuem! — o pensamento, a paixão, a espiritualidade. Se os gregos criticassem apenas a linguagem, ainda assim seriam os maiores críticos de arte do mundo. Conhecer os princípios mais elevados da arte é conhecer o princípio de todas as artes...

Noto, porém, que a lua se oculta por trás de uma nuvem escura. Envolta em uma vasta juba ondulada, brilha com o olhar de um leão. Ela receia que eu fale a você de Luciano, de Longino, Quintiliano, Dionísio, Plínio, e de Fronto e de Pausanias, e de todos aqueles que, no mundo antigo, discorreram ou dissertaram sobre a arte. Ela que não receie, porém! Estou cansado dessa minha excursão pelo sombrio e chato abismo dos fatos. Para mim, nada mais resta, agora, a não ser a divina μονόχρονος ηδονή [96] de um outro cigarro. Os cigarros, ao menos, possuem o dom de não satisfazer.

ERNESTO. — Experimente um dos meus, que são bem bons. Recebo-os diretamente do Cairo... A utilidade única dos nossos "anexados" é de fornecerem excelente tabaco aos amigos... E, então, já que a lua se ocultou, conversemos um pouco. Estou pronto para admitir como incerto tudo o que afirmei sobre os gregos. Foram, como você o provou, uma nação de críticos. Reconheço e tenho, por isso, pena deles, pois a faculdade criadora é mais elevada do que a faculdade da crítica. Certamente, não há comparação alguma.

GILBERTO. — A antítese entre elas é absolutamente arbitrária. Sem o espírito crítico, não há criação artística alguma digna desse nome. Você falava, há pouco, desse fino espírito de seleção, desse delicado instinto de escolha com que o artista cria a vida para nós e lhe dá uma momentânea perfeição. Pois bem, esse espírito de escolha, esse sutil tato de omissão não é mais do que a faculdade de crítica sob um dos seus aspectos mais característicos, e aquele que não a possui nada pode criar em arte. Arnold dizia que a literatura é uma crítica da vida; essa definição é talvez pouco feliz na forma, porém mostra o quanto ele reconhecia a importância do elemento crítico em toda obra criadora.

[96] Efêmera volúpia.

ERNESTO. – Eu deveria ter dito que os grandes artistas trabalhavam inconscientemente e que eram "mais avisados do que supunham", como Emerson relembra em algum lugar.[97]

GILBERTO. — Não é tanto assim, Ernesto. Qualquer belo trabalho de imaginação é consciente e refletido de forma madura. Nenhum poeta, ou pelo menos nenhum grande poeta, canta porque deve cantar. Um grande poeta canta porque quer cantar.

E assim foi desde sempre. Temos, às vezes, a tendência em pensar que as vozes que ressoavam na aurora da poesia eram mais frescas, mais simples, mais naturais do que as nossas e que o universo, tal como era visto e percebido pelos poetas de então, podia, graças a uma virtude poética particular, ser cantado como tal. Agora, a neve cai espessa sobre o Olimpo, cujas escarpas são mais abruptas; houve, porém, uma época em que pensamos que os alvos pés das Musas deslizavam sobre o orvalho matinal das anêmonas e que Apolo vinha, à tarde, cantar aos pastores no vale. Com isso, não fazemos senão atribuir às outras idades aquela que desejamos ou que acreditamos desejar, para a nossa época. Nosso senso histórico foi derrotado. Qualquer século que produza poesias por mais longínquo que esteja, é um século artificial, e a obra, que se nos figura na imaginação como a mais natural e como um simples produto de sua época, é sempre o resultado do mais consciente esforço. Acredite em mim, meu caro Ernesto, não há arte elevada sem consciência, e consciência e alma é tudo a mesma coisa.

ERNESTO. — Compreendo bem. Há muita verdade no que você diz. Mas você terá de admitir que os grandes poemas das idades primitivas do mundo, os poemas iniciais, anônimos, coletivos, provinham da imaginação das raças mais do que da imaginação individual.

GILBERTO. — Menos quando se transformaram em poesia. Menos quando receberam uma bela forma. Porque não há arte sem estilo, estilo sem unidade e a unidade pertence ao indivíduo. É certo que Homero se serviu de velhas histórias e baladas, como se serviu Shakespeare de peças e crônicas antigas. Ele as tomava e as arranjava em cantos. Tomaram-se dele porque ele as fez belas. Foram edificadas com música.

"E se bem que não construídas
Inabaláveis, todavia, para sempre."

Quanto mais se estuda a vida e a literatura, meu caro, mais intensamente sente-se que, por trás de tudo o que é maravilhoso, há o indivíduo e que não é o momento que faz o homem, porém o homem que faz a época. Estou inclinado

[97] Ralph Waldo Emerson, escritor e conferencista estadunidense; sua obra principal intitula-se Homens representativos (Napoleão, Goethe, Montaigne etc.).

a crer que cada mito, cada lenda que nos parece provir da admiração, do terror ou da fantasia de uma etnia ou de uma nação, foi originalmente inventada por um único espírito. O número restrito dos mitos me parece confirmar essa opinião. Mas não nos percamos na mitologia comparada. Vamos nos restringir à crítica.

O que quero demonstrar é isso. Em uma época que não possui crítica de arte, a arte não existe ou então é hierática, confinada à reprodução de tipos antigos. Certas idades da crítica não foram criadoras no sentido usual do termo; sei bem disso: o espírito do homem buscava nelas inventariar os próprios tesouros, separar o ouro da prata e a prata do chumbo, avaliar as joias e nomear as pérolas. Porém, todas as idades criadoras foram também críticas, pois é o espírito crítico que engendra as formas novas. A "criação" tende a se repetir. Ao instinto crítico é que se deve cada nova escola que se ergue, cada forma que a arte encontra pronta para seu pé. Não existe uma única forma de arte atual que não tenha provindo do espírito crítico de Alexandria, onde tais formas foram inventadas, aperfeiçoadas, estereotipadas. Cito Alexandria não somente porque foi lá que o espírito grego se tornou mais consciente e finalmente sucumbiu ao ceticismo e à teologia, mas também porque Roma buscava modelos nessa cidade, e não em Atenas, e ainda porque foi graças à sobrevivência naquela cidade da língua latina que a cultura intelectual não pereceu. Quando a literatura grega espalhou-se pela Europa durante o Renascimento, o terreno já havia sido aplainado de algum modo... Para nos livrar dos detalhes históricos, sempre maçantes e habitualmente inexatos, afirmemos somente que as diversas formas de arte nasceram do espírito crítico grego. A ele, devemos a poesia épica e lírica, o drama com todo seu desenvolvimento, inclusive a sua feição burlesca, o idílio, o romance romântico, o de aventuras, a crônica, o diálogo, o discurso, a conferência que nos deveria fazer relembrá-los e o epigrama na mais alta preferência desse termo. A eles, tudo devemos exceto o soneto, com o qual, todavia curiosos paralelos de "movimentação do pensamento" podem ser retraçados na antologia, o jornalismo americano sem paralelo em parte alguma, e a balada escocesa com que um dos nossos escritores mais zelosos procurou recentemente fazer a base de um esforço unânime e definitivo que tornaria realmente românticos todos os nossos poetas de segundo escalão. Cada nova escola, desde o seu nascimento, rebela-se contra a crítica, mas é graças à presença desta faculdade no homem que ela deve a sua existência. O puro instinto criador não inova, reproduz.

Ernesto. — Você falou da crítica como de uma parte essencial do espírito criador e, agora, aceito sua teoria por completo. Mas o que se deve pensar da crítica fora do terreno da criação? Tenho o mau hábito de ler os periódicos e, ao que me parece, grande parte da crítica moderna não tem valor algum.

GILBERTO. — Acontece o mesmo com grande número de obras criadoras. A mediocridade avaliando a mediocridade, e a incompetência aplaudindo seu semelhante — tal é o espetáculo que a atividade artística da Inglaterra, de quando em vez, nos oferece. De resto, sou um tanto injusto. Em geral, os críticos — falo dos de alta categoria, dos que escrevem para os jornais mais caros — são bem mais preparados do que os indivíduos cujas obras analisam. Isso já era de se esperar, pois a crítica moderna demanda uma cultura intelectual muito mais elevada do que a criação artística.

ERNESTO. — É mesmo?

GILBERTO. — Com certeza! Qualquer pessoa pode escrever um romance em três volumes. Para isso, basta simplesmente uma profunda ignorância da vida e da literatura. A única dificuldade que encontram os escritores de revista é a de manterem um ideal. Onde não há estilo, não há ideal. Esses pobres diabos estão reduzidos, provavelmente, a serem os repórteres da polícia correcional da literatura, os analistas dos delitos habituais aos criminosos da arte. Deles, diz-se, muitas vezes, que não leem todos os trabalhos de que têm de se fazer a crítica. E, de fato, não os leem. Pelo menos, não os deveriam ler sob pena de tornarem-se perfeitos misantropos, ou, para me servir da palavra de uma das gentis alunas de Neronham:[98] "perfeitos misóginos para o resto da vida." Além disso, tal coisa não é necessária. Para conhecer o valor de uma colheita e a qualidade de um vinho, é inútil beber toda a pipa! Em meia hora, pode-se, com facilidade, dizer se um livro é bom ou não presta. Se é possível ter o instinto da forma, bastam dez minutos. Para que perder tempo com um volume relaxado? Basta prová-lo e isso é o bastante.

Muitos dos trabalhados artífices da pintura ou da literatura opõem-se completamente à crítica. E têm razão. A obra deles não tem nenhuma relação com a época. Não nos trazem elemento algum desconhecido de prazer. Nada nos sugerem de novo quanto ao pensamento, à paixão, à beleza. Deviam ficar no esquecimento que merecem.

ERNESTO. — Desculpe-me, meu caro, se o interrompo, mas você parece dar asas à sua paixão pela crítica a ponto de levá-la demasiado longe. Porque, afinal, você há de convir que é muito mais difícil realizar alguma coisa do que somente falar dela.

GILBERTO. — Mais difícil fazer alguma coisa do que falar dela? Claro que não! Isso é um erro habitual. É muito mais difícil falar de uma coisa do que praticá-la.

Na vida moderna, não há nada de mais evidente. Quem quer que seja pode fazer história, mas somente um grande homem poderá escrevê-la. Não há forma alguma de ação ou de emoção que não possamos partilhar com os animais

[98] Em Neronham, há uma universidade para moças. A alusão visa às mulheres de letras, tão numerosas na Inglaterra.

os mais inferiores. É tão somente pela linguagem que nos elevamos perante eles; pela linguagem, que é a mãe, e não a filha do pensamento.

A ação é sempre fácil e, quando se representa sob sua forma mais grave, porque — mais contínua, isto é, sob a do trabalho real, torna-se o refúgio de indivíduos desocupados. Não, Ernesto, não fale em ação. É uma coisa cega, que depende de influências externas e que exerce um influxo cuja natureza ignoro. É, em essência, incompleta, porque é restringida pelos acasos, ignorante de sua direção, sempre em desacordo com o seu fim. A sua base é a falta de imaginação. É o último recurso dos que não sabem sonhar.

Ernesto. — Gilberto, você trata o mundo como uma bola de cristal. Toma-a nas mãos e a revira para agradar às suas fantasias. Nada mais faz do que reeditar a história.

Gilberto. — Nossa única obrigação em relação à história é reeditá-la. E não é esta a menor das obrigações reservadas ao espírito crítico. Quando estiverem completamente descobertas as leis científicas que regem o mundo, há de se ter a convicção que o homem de ação se ilude mais do que o sonhador. Ele desconhece a origem e a resultante do que faz. No campo em que acreditava haver semeado espinhos, nós colhemos, e a figueira que foi plantada para nosso regalo é tão estéril como um cacto e mais amarga do que ele. É porque a humanidade nunca enxergou a estrada que trilha que tem conseguido seguir o seu caminho.

Ernesto. — Então você acredita que, na esfera da ação, um fim consciente é uma desilusão?

Gilberto. — Pior do que isso. Se vivêssemos bastante tempo para podermos apreciar os resultados de nossos atos, talvez acontecesse de aqueles que se intitulam bons se tornassem cheios de remorsos, e que aqueles a quem o mundo chama de maus se transformassem em bons. Cada partícula do que fazemos passa pela natureza da vida, as virtudes ficam que nem pó ou transformar nossos pecados pode reduzi-los a ponto de torná-los elementos de uma nova civilização muito mais maravilhosa do que qualquer uma dos anteriores. Porém, os homens são escravos das palavras. Enfurecem-se contra o Materialismo, como o chamam, esquecendo que não houve progresso material que não tivesse espiritualizado o mundo e que, em muitos surtos espiritualistas, houve os que desperdiçaram as faculdades do mundo em falsas esperanças, em aspirações sem frutos e em crenças ocas e enganosas.

O que se chama pecado é um elemento essencial de progresso. Sem ele, o mundo ficaria estagnado, perderia a juventude, todo o colorido. Pela curiosidade, o Pecado aumenta a experiência da raça. Ativar o indivíduo, salva-nos da banalidade do "tipo". No desprezo pelas noções correntes sobre a moralidade, capta-se a mais elevada moral. E, quanto às virtudes, o sr. Renan diz: a natureza pouco se importa com a castidade, e é talvez à vergonha da Magdalena e não à própria pureza que as modernas Lucrécias devem ser imaculadas. A

caridade, como é reconhecido por aqueles mesmos para quem ela constitui quase toda religião, procria um sem-número de males. A realidade da consciência, esta faculdade sobre a qual as pessoas tanto falam e de que são tão orgulhosas, é um sinal do nosso imperfeito desenvolvimento. Antes que nos tornemos superiores, deve se fundir no instinto. A abnegação não é mais do que um método com que o ser humano entrava o próprio progresso! O sacrifício é uma sobrevivência das mutilações dos selvagens, uma parte desse culto da dor que tão terrível papel representou na história do mundo e que possui ainda altares. Virtudes? O que é isso? Nem você nem eu nem ninguém sabe o que é. A nossa vaidade é quem executa os criminosos, pois, se os deixássemos viver, eles nos mostrariam o que lucramos com os seus crimes. É para própria tranquilidade que o santo vai ao martírio; é poupado, assim, à visão horrível da colheita do que semeou.

ERNESTO. — Gilberto, está sendo muito duro. Vamos voltar aos campos mais amenos da literatura. O que você estava dizendo? Que era mais difícil falar sobre uma coisa do que fazê-la...

Gilberto, *após uma pausa*. — Sim, parece-me que eu enunciava essa simples verdade. Afinal, você tem de reconhecer que eu tenho razão! Quando um homem se agita, é um fantoche. Quando descreve, é um poeta. Todo o segredo está nisso. Fácil era, nas ardentes planícies do Ilion, arremessar a flecha do arco tensionado ou lançar a flecha de haste de freixo contra o escudo de couro e cobre flamejante! Fácil era à rainha adúltera desdobrar os tapetes tírios aos pés de seu senhor e, enquanto ele estirava-se na sua banheira de mármore, envolvê-lo com a rede púrpura e ordenar ao seu amante de amena fisionomia apunhalar, através das malhas, o coração que deveria ter sido esmagado em Anlis. Para Antígona, a quem todavia a morte esperava como um noivo, fácil era atravessar a atmosfera contaminada do meio-dia, subir a colina e cobrir com a terra benfazeja o mísero cadáver sem túmulo.

Mas o que pensar daqueles que escreveram sobre essas coisas, que deram realidade a elas, que as imortalizaram? Não serão, porventura, maiores do que os vultos que cantaram "Heitor, o doce cavaleiro está morto"? Luciano nos conta como no tenebroso mundo do além Menipo viu o alvo crânio de Helena e ficou maravilhado que, por um tão vil objeto de desejo, tantos barcos rastreados tenham sido impelidos, tantos homens couraçados mortos, tantas cidades fortificadas arrasadas. E, entretanto, diariamente, a filha de Leda, qual um cisne, vem contemplar por trás das ameias, a guerra. Os toscos soldados admiram a sua graça ao lado do rei. O amante reclinado no quarto, alvo como o marfim, aperfeiçoa a armadura e alisa a pluma escarlate do elmo. Seguido de um escudeiro e de um pajem, o marido percorre as tendas. Ela pode ver a sua bela cabeça e ouvir ou acreditar ouvir a sua clara voz. No pátio, abaixo, o filho de Príamo reveste a armadura de bronze; os alvos braços de Andrômaca o abraçam pelo pescoço e ele deixa, em terra, o elmo para não espantar o próprio

filho. Por trás dos panos bordados da sua tenda, Aquiles está sentado com vestes perfumadas, enquanto, com a armadura de ouro, o seu íntimo amigo se prepara para o combate. De um cofre estranhamente esculpido que a mãe lhe havia trazido ao navio, o senhor dos mirmidões tira o cálice místico que lábio humano algum jamais tocou; começa a poli-lo com enxofre e água fresca, e, com as mãos erguidas, enche-o de vinho tinto e rega o chão com o sumo de baga em honra daquele que em Dodona é adorado por profetas descalços e implora, embora em vão, que seus pedidos sejam atendidos e que pelas mãos de dois cavaleiros troianos, Euforbo, o filho de Pântoo, cujos anéis de cabelo são de ouro presos, e o filho de Príamo, de leonino coração, Pátroclo, o melhor dos companheiros, encontrariam a morte... Serão fantasmas por acaso? Heróis da sombra e dos nevoeiros? Sombras de um poema? Não: são a realidade pura!... A ação! Que vem a ser a ação! Ela morre no momento da sua energia! É uma baixa concessão ao fato. O mundo é construído pelo poeta para o sonhador!

ERNESTO. — Enquanto você fala, eu acredito.

GILBERTO. — Assim é a verdade. Sobre a cidadela de Troia, que se desfaz em pó, a lagartixa de bronze se espreguiça. A coruja escolheu como domicílio o palácio de Príamo.

Pela erma planície, o pastor e o cabreiro caminham com seus rebanhos e, sobre o mar dormente, qual se dá o azeite ονοψ πόντος, na expressão de Homero, lá onde aportaram as galeras gregas de velas púrpura, com as proas de cobre e ornamentadas de crescentes luzidios, o solitário pescador de atum vigia as leves cortiças da rede... Entretanto, todas as manhãs as portas da cidade são violentamente abertas e, a pé ou em carros puxados por ginetes, os guerreiros precipitam-se ao combate e zombam do inimigo por trás de máscaras de ferro. Diariamente, combate-se com pressa e, quando sobrévem a noite, brilham as tochas junto às tendas e no salão arde o farol!... Os que vivem no mármore ou na tela não conhecem da vida senão um instante único, admirável, eterno no seu esplendor, porém limitado a uma nota passional ou a um aspecto de calma. Aqueles a quem o poeta dá a vida têm inúmeras emoções de alegria e de terror, de coragem e de desespero, de prazer e de sofrimento. As estações ou passam diante deles em alegre ou melancólico cortejo e ligeiros ou lentos transcorrem os anos. Eles têm a mocidade e a sua madureza; são jovens e envelhecem. Para Santa Helena, é sempre aurora, tal como Veronese viu de sua janela; os anjos trazem-lhe o símbolo do sofrimento divino; a fresca brisa matutina faz ondular os cabelos da sua fronte... Sobre a colinazinha de Florença, onde pairam os amorosos de Giorgione, reina sempre o solstício do estio do meio-dia, quente, que, dificilmente, a esbelta moça nua pode mergulhar na cisterna de mármore e se faz repousar sobre as cordas do alaúde os dedos preguiçosos... É sempre crepúsculo para as ninfas dançarinas que Corot coloca, em plena liberdade, entre os olmeiros de prata da França; em crepúsculo eterno, movem-se essas delicadas figuras

diáfanas cujos pés palpitantes sequer parecem tocar o prado úmido de orvalho... Porém, aqueles que existem na epopeia, no drama, no romance podem contemplar, no decorrer dos meses de trabalho, a lua nova crescer e minguar, a noite transcorrer toda da tarde até a estrela matutina e o dia desde a aurora até o pôr do sol e, com ele, o seu ouro todo e toda a sua sombra. Para elas, como para nós, as flores desabrocham e murcham; e a Terra, essa Divindade de Franças Verdes, como diz Coleridge, transforma as vestes para lhes ser agradável. Na estátua, concentra-se um único instante de perfeição; a imagem retraçada na tela não possui elemento espiritual de crescimento ou de mudança; se nada sabem da morte, é porque pouco sabem da vida, pois os segredos da vida e da morte pertencem somente àqueles, a quem o transcorrer do tempo pode afetar, que possuem o passado e o futuro e que podem se elevar ou serem precipitados de um passado de desonra ou de glória. O movimento com esse problema das artes visíveis, não pode ser resolvido senão pela Literatura. Ela tão somente mostra-nos o corpo na sua vivacidade e a alma nas suas agitações.

ERNESTO. — Sim, percebo o que você quer dizer. Mas, então, quanto mais alto você coloca o artista criador, mais baixo você coloca o crítico.

GILBERTO. — Por quê?

ERNESTO. — Porque tudo o que ele nos pode dar é o eco de uma rica música, o fraco reflexo de uma forma de brilhantes contornos. Talvez a vida constitua um caos, como você diz, e seus martírios sejam baixos e seus sacrifícios desprezíveis; talvez seja o ato de criar uma função da literatura, tendo a existência real como "matéria bruta", um novo mundo mais maravilhoso, mais durável e mais verdadeiro do que o real, do que aquele que os olhos do comum contemplam. Entretanto, esse mundo nosso criado pelo espírito e pela mão de um grande artista será, certamente, algo tão completo, tão perfeito que nada se deixará ao crítico. Compreendo e admito que é bem mais difícil discorrer sobre alguma coisa do que realizá-la; parece-me, porém, que essa máxima sadia e sensata, tão lisonjeira para os sentimentos de todos e que deveria ser adotada como divisa por todas as Academias de Letras do mundo, se aplica somente às relações que existem entre a Arte e a Vida, e não entre a Arte e a Crítica.

GILBERTO. — Porém a Crítica é também uma arte! E, assim como uma criação artística implica o funcionamento da faculdade crítica, sem o que ela não existiria, assim também a crítica é, na verdade, criadora no mais elevado sentido do termo! Ela é, afinal, criadora e independente.

ERNESTO. — Independente?

Gilberto. — Sim, independente. A Crítica não deve ser, assim como a obra do poeta ou do escultor, julgada por não sei quais regras supérfluas de imitação ou de semelhança. O crítico ocupa a mesma posição em relação à obra de arte que o artista em relação ao mundo visível da forma e da cor,

ou o invisível mundo da paixão e do pensamento. Ele não necessita, para o aperfeiçoamento de sua arte, dos mais belos materiais. O que quer que seja pode servi-lo. E, assim como Gustavo Flaubert conseguiu criar uma obra-prima clássica de estilo com os tolos amores sentimentais da ingênua esposa de um reles boticário da campanha, na sórdida aldeia *d'Yonville-l'Abbaye*, assim também é com assuntos de pouca ou nenhuma importância, tais como as pinturas da Academia Real, neste ano, ou mesmo nos anos anteriores, os poemas de Louis Morris,[99] os romances de Oluvet ou as peças de Henry Arthur Jones.[100] O verdadeiro crítico pode, se lhe convém, dirigir ou prodigalizar a faculdade de contemplação, produzir uma obra sem falhas e cheia de sutilezas intelectuais. E por que não? A tolice é sempre uma irresistível tentação para o esplendor; ela é a *bestia trionfans* que faz sair a sabedoria da sua caverna. A um artista tão criador como o crítico, por qual razão importaria o assunto? Tanto quanto a um romancista ou a um pintor. Como estes, em toda parte pode-se encontrar assunto. O modo de tratar é o que vale! Todas as coisas têm, em si, sugestão e atrativos.

Ernesto. — Porém a Crítica constitui realmente uma arte criadora?

Gilberto. — Por que não? Ela trabalha com materiais e dá a eles uma forma nova e deliciosa. O que se pode dizer mais da poesia? Eu chamaria à Crítica uma criação dentro de outra criação, pois, do mesmo modo que os grandes artistas, de Homero e Ésquilo a Shakespeare e Keats, não encararam, nos assuntos que trataram, diretamente a vida, porém buscaram na mitologia, na lenda e nos antigos contos, a crítica emprega os materiais que outra pessoa, digamos assim, apurou para ela e aos quais a forma imaginativa e o colorido já foram acrescentados. Melhor ainda, a Crítica elevada, sendo a mais pura forma de impressão pessoal, parece-me, no seu gênero, mais criadora do que a criação, pois tem menos relações com um ideal exterior a si própria; ela é a sua própria razão de ser e, como o afirmavam os gregos, ele tem em si e para si o seu próprio fim. A preocupação da verossimilhança não lhe impõe obstáculos; a baixa concessão às chatas repetições da vida doméstica ou pública jamais a afeta. Da ficção, pode-se apelar para a realidade. Mas não haverá rebate algum da alma.

Ernesto. — Da alma?

Gilberto. — Sim, da alma. Porque a Crítica elevada é, na realidade, a exteriorização da alma de alguém! Ela fascina mais do que a história, pois não se ocupa senão de si própria. É mais deliciosa do que a filosofia porque o seu assunto é concreto, e não abstrato; real, e não vago. É a única fórmula civilizada da autobiografia, por se ocupar não dos acontecimentos, mas dos pensamentos da vida de alguém; não das contingências da vida física, mas das paixões

99 Lewis Morris, poeta, autor do The Epic of Hades.
100 Sir Jones, um dos autores dramáticos mais em voga em Londres.

imaginativas e dos estados superiores da inteligência. Sempre achei graça na tola vaidade desses escritores e artistas da nossa época, que acreditam ser a função primordial do crítico discorrerem sobre suas medíocres obras. O melhor que se pode dizer de arte criadora moderna, em geral, é ser ela um pouco menos vulgar do que a realidade e, assim, o crítico com a sua fina distinção e sua delicada elegância preferirá olhar no espelho prateado ou através do véu e desviará os olhos do tumultuoso caos da existência real se, por acaso, o espelho estiver embaçado ou o véu rasgado. Escrever impressões pessoais, eis o seu escopo único. Para ele, é que são pintados os quadros, escritos os livros e cinzelados os mármores.

ERNESTO. — Creio ter ouvido uma outra teoria sobre a crítica.

GILBERTO. — Sim, alguém de quem nós reverenciamos todos a graciosa memória — alguém que, pela música de sua flauta, atraiu, outrora, Proserpina de seus campos sicilianos, e fez agitar aqueles pés brancos, e não em vão, as primaveras de Cumnor[101] — declarou que o fim da Crítica consiste em ver o "objeto" como na realidade ele o é. Mas é grave erro; a crítica, na sua elevada forma, na forma perfeita, é essencialmente subjetiva; busca revelar o próprio segredo de outrem: serve-se da Arte não pela deterioração, mas pela emoção.

ERNESTO. — Praticamente será isso assim mesmo?

Gilberto. — Claro. Quem se preocupará se as opiniões de Ruskin sobre Turner são ou não justas? Que importa? Sua prosa potente e majestosa, tão colorida, tão nobre, tão eloquente, tão ricamente musical e, nos seus melhores momentos, tão infalível na sutil escolha da palavra e do epíteto, é uma obra de arte pelo menos tão maravilhosa quanto esses maravilhosos poentes esmaecidos que se eternizam nas telas rotas na *British Gallery*; maior mesmo, é crível, porque sua beleza equivalente é mais durável e, por causa de sua extensão de aspirações, sua variedade de efeitos; uma alma fala à outra nessas linhas cadenciadas, não somente pela forma e pela cor de que elas são tão cheias, porém com uma paixão elevada e com um pensamento mais alto ainda, com imaginação consciente e com um fim poético. Ele é maior, creio, ainda mais do que a literatura em relação às outras artes.

Quem se importará que Pater tenha posto no retrato da Monalisa coisas em que Leonardo jamais pensou? O pintor pode não haver sido senão o escravo de um sorriso arcaico, como alguns o imaginaram, porém sempre que passo pelas frescas galerias do Louvre e fico parado ante essa estranha figura "assentada em sua poltrona de mármore, entre rochas fantásticas, como envolta em uma luz submarina", digo comigo mesmo: "Ela é mais velha do que os rochedos que a cercam; como o vampiro, ela várias vezes morreu e

[101] Isto é, Matthew Arnold, poeta e crítico, autor de Empédocles sobre o Etna, dos Ensaios sobre a Crítica e professor de poesia em Oxford, perto de Cumnor, que inspirou-lhe tão lindos versos.

conheceu os segredos da tumba; mergulhou nos mares profundos e deles conservou em torno a si a fraca luz; negociou exóticos tecidos com mercadores orientais; como Leda, deu à luz à troiana Helena e, como Sant'Anna à Maria; tudo isso importou-lhe tanto como o som das liras e das flautas, e não sobrevive nela senão em certas delicadezas dos mutáveis traços e certo colorido das pálpebras e das mãos. Digo, então, a meus amigos: "Todos os fins do Universo acumularam-se sobre essa cabeça e isso lhe cansou as pálpebras."

Desse modo, a pintura tornou-se para nós mais bela do que é na realidade; revela-nos um segredo que ignora e a música da prosa mística é tão doce aos nossos ouvidos como a do tocador de flauta que deu aos lábios da Gioconda essas curvas sutis e maliciosas.

Você me perguntou a resposta de Leonardo se alguém lhe houvesse dito do seu quadro que "todos os pensamentos e a experiência total do mundo, bastante poderosos para apurar e tornar expressiva a forma exterior, gravaram e retraçaram aí o animalismo grego, a luxúria romana, a cisma da Idade Média, com a sua ambição espiritualista e seus amores imaginativos, a volta do mundo pagão, os pecados dos Bórgia?"... Eu diria que a resposta dele seria: "Não tive tais intuitos! Apenas me preocupei com certos detalhes das linhas e também de novas e artísticas harmonias em verde e em azul."

E é por essa mesma razão que a crítica à qual fiz alusão é a mais elevada; porque trata a obra de arte como um ponto de partida para uma criação. Não se limita — pelo menos assim o supomos — a descobrir a intenção real do artista e a aceitá-la como definitiva. E o erro não se acha nela, pois o sentimento de toda a bela obra criada reside, pelo menos, tanto na alma que a contempla quanto na alma que a criou. E é mesmo o próprio espectador que empresta à bela obra suas inúmeras significações, o que torna para ele a obra maravilhosa, a põe em novas relações com a época, de sorte a torná-la uma parte essencial da nossa vida, um símbolo do que aspiramos ou, talvez, daquilo que, após havermos desejado, receamos conseguir. Quanto mais estudo, Ernesto, mais claramente me dou conta da beleza das artes visíveis; a beleza da música por exemplo, que consiste, a princípio, em uma simples impressão e que o excesso de intenção intelectual do artista pode estragá-la e, muitas vezes, estraga mesmo, pois, quando a obra chega a seu fim, possui uma vida independente, bem própria, e pode traduzir coisas diversas daquelas que lhe haviam encarregado de traduzir. Quando escuto, às vezes, a protofonia do *Tannhäuser* parece-me estar vendo esse belo cavaleiro: em sua sutil marcha sobre o prado florido e ouvir a voz de Vênus que o chama da sua colina escavada. Porém, outras vezes, ela me fala mil coisas diferentes, de mim mesmo talvez e da minha própria vida ou da vida de pessoas como das que foram esquecidas — ou das paixões que os homens conheceram ou das que ele ignora, mas, entretanto, deseja. Hoje à noite, ela pode nos encher com esta **ερως των αδυνατων**, com este

Amour de l'Impossível [102] que tomba sobre tantas pessoas que se julgam tranquilas e ao abrigo do mal, e bruscamente são intoxicados com a peçonha do desejo sem limites e, na perseguição desabalada do inacessível, enfraquecem, tropeçam, desfalecem. Amanhã, como a música de que falam Aristóteles e Platão, a nobre música dórica dos gregos — ela pode preencher as funções de médico e dar-nos um remédio contra a dor, curar a alma ferida e "pô-la em harmonia com todas as belas coisas".

E o que é verdadeiro em relação à música é também em relação a todas as outras artes. A Beleza é o símbolo dos símbolos. A Beleza tudo revela porque nada exprime. Quando ela se nos mostra, revela-nos todo o ardor do Universo.

Ernesto. — Mas uma tal obra será realmente crítica?

Gilberto. — É a crítica mais elevada porque não se ocupa somente da obra de arte individual, porém da própria Beleza, e completa maravilhosamente uma forma que o artista deixou vazia, ou incompreendida, em parte ao menos.

Ernesto. — Então a Crítica elevada é mais criadora do que a própria criação e o principal fim do crítico é ver as coisas como na realidade elas não são; é essa a sua teoria?

Gilberto. — Sim. A obra de arte serve ao crítico simplesmente para sugerir-lhe uma nova obra pessoal que pode não ter semelhança alguma com a que ele critica. A característica única de uma bela coisa é que pode emprestar-se a ela ou nela ver aquilo que se deseja; e a beleza, que dá à criação seu estético e universal elemento, faz do crítico um criador por sua vez e deixa em segredo mil coisas que não existiam no espírito daquele que esculpiu a estátua, pintou a tela ou gravou a pedra.

Os que não compreendem nem a alta Crítica nem a Arte elevada têm dito, algumas vezes, que o crítico gosta de escrever sobre quadros que pertencem à anedota da pintura ou que representam cenas tiradas da literatura ou da história. Não é certo. Com efeito, as telas desse gênero são muito mais compreensíveis. Pertencem à ilustração e, consideradas mesmo debaixo desse ponto de vista, enganam porque, em vez de excitarem a imaginação, criam-lhe limites. O domínio do pintor, como já o indiquei, difere muito do poeta. A este, a vida pertence por completo; não só a beleza que os homens percebem, mas a que ouvem; não somente a graça momentânea da forma ou a efêmera alegria do colorido, mas toda a esfera da sensação, o ciclo completo do pensamento. O pintor, porém, é tão cerceado que não nos pode mostrar o mistério da alma senão pela máscara do corpo; não pode apalpar as ideias, senão por trás das imagens convencionais; e tratar a psicologia por meio de seus equivalentes físicos. E, ainda assim, em que desproporção! Pede para aceitarmos o turbante lacerado do mouro pela nobre cólera de Otelo ou um velho desatinado em um temporal pela bárbara loucura

102 Em francês, no original.

de Lear. Nada parece fazê-lo parar! Muitos dos nossos velhos pintores ingleses perdem o melhor da sua triste vida a respigar no domínio dos poetas e estragam motivos procurando dar em uma forma ou em uma cor visível a maravilha do que não é visível, o esplendor do que não se vê. Claro que seus quadros são insuportáveis. Eles degradam as artes visíveis até fazê-las artes de fácil compreensão — e a coisa de fácil compreensão é a única que não vale a pena ser contemplada. Não digo que o pintor e o poeta não possam tratar o mesmo assunto. Sempre o fizeram e continuarão a fazê-lo, mas enquanto o poeta pode ser pictural ou não à vontade, o pintor deve sê-lo sempre, uma vez que é limitado, não pelo que vê na natureza, mas pelo que pode ser visto na tela.

Também, meu caro Ernesto, quadros desse gênero jamais fascinarão o verdadeiro crítico. Este vai se voltar a outros; àqueles que fazem meditar, sonhar, pensar; às obras que possuem a sutil qualidade da sugestão e que parecem dizer que há, mesmo em si, uma evasão para um mundo mais amplo.

Dizem que a tragédia de uma vida de artista está em não poder realizar o seu ideal. Porém, a verdadeira tragédia de tantos artistas é a realização por demais completa desse ideal. Assim realizado, o mesmo ideal perdeu a beleza, o mistério e passa a formar um novo ponto de partida para um ideal diferente. Eis porque a música é o tipo perfeito da arte. A música jamais pode exprimir o seu último segredo.

A importância dos limites em arte explica-se ainda assim: o escultor abandona de bom grado a cor imitativa, e o pintor as dimensões reais, pois tais sacrifícios evitam uma representação muito precisa do real (que seria uma simples imitação) ou uma realização muito precisa do ideal (que seria muito puramente intelectual.) E, graças ao seu estado incompleto, a arte se completa em beleza; ela não busca a faculdade de reconhecer, tampouco a razão, mas unicamente o senso estético que, aceitando uma e outra como fases de compreensão, subordina-as a uma simples impressão sintética e de conjunto artístico; ela acolhe todos os elementos estranhos de emoção que a obra possa possuir e emprega a sua complexidade como meio de acrescentar uma harmonia mais rica até a última impressão. Você vê, pois, como o crítico esteta rejeita essas maneiras de arte evidente, que só têm uma causa a exprimir e que, exprimindo-a uma vez, acabam sendo tolas e estéreis. Prefere as que o sonho ou tal estado de alma sugerem, porque a beleza imaginativa destas últimas permite todas as interpretações, das quais nenhuma chega a ser a última. A obra criadora do crítico e a obra que o incitou a criar sem dúvida se assemelharão, mas tal semelhança não lembrará a da Natureza com o espelho que o paisagista gosta de apresentar-lhe, mas sim a que existe entre a Natureza e a obra do artista decorador. Nos tapetes sem flores, da Pérsia, a rosa e a tulipa, entretanto, florescem e são lindas, embora não reproduzidas em formas e linhas visíveis; a pérola e a púrpura das conchas marinhas se renovam na igreja de São Marcos, em Veneza; a abóbada da admirável capela de Ravena é sun-

tuosa graças ao ouro, ao verde e às safiras da cauda do pavão, embora as aves de Juno não voem por ali... Pois bem, assim o crítico reproduz a obra sobre o que escreve, sem qualquer processo imitativo e com o rejeite da semelhança constituindo o maior encanto, e mostra, assim, não somente a significação da Beleza, mas o seu mistério, e, transformando cada arte em literatura, resolve de uma vez por todas o problema da unidade da Arte.

Vejo, porém, que está na hora de jantar. Depois de saborearmos o Chambertin e os *ortolans*, passaremos à questão do crítico considerado um intérprete.

ERNESTO. — Ah! Você, então, admite que se pode, às vezes, permitir ao crítico apreciar as coisas tais como elas são?

GILBERTO. — Não estou bem certo. Talvez o admita depois do jantar!... Há uma sutil influência depois da comida.

Segunda Parte

Personagens: as mesmas.
Cena: a mesma.

Ernesto. — Deliciosos, estes *ortolans*! Magnífico este Chambertin! E, agora, voltemos ao nosso assunto. Onde nós estávamos?

Gilberto. — Ora, não façamos isso. A conversa deve tocar a tudo e em nada concentrar-se. Falemos da *Indignação Moral*, suas causas e seu tratamento; pretendo escrever a respeito. Ou da *Sobrevivência dos Tersites*, tais como nos mostram os jornais cômicos ingleses ou sobre qualquer outra coisa.

Ernesto. — Não. Quero discutir a crítica e o crítico. Segundo você, a alta crítica toma a arte como um meio, não de expressão, mas de impressão, e assim se torna, a um tempo, criadora e independente; ela é, pois, uma arte em si, uma arte que possui, com a obra criadora, as mesmas relações que esta tem com o mundo visível, de forma e cor, ou o mundo invisível, de pensamento e paixão. Agora, diga-me: o crítico não será, às vezes, um intérprete?

Gilberto. — Sim, se for do seu consentimento. Ele poderá passar da impressão sintética de conjunto, que lhe produziu a obra de arte, a uma análise ou a uma exposição da mesma obra e, nesta esfera, inferior, como já o demonstrei, há coisas deliciosas a dizer e a fazer. Entretanto, seu objeto nem sempre será a explicação da obra de arte. Procurará, de preferência, condensar o seu mistério e levantar em torno dela e de seu autor essa cerração de prodígio igualmente cara aos deuses e aos fiéis. As pessoas comuns estão "terrivelmente à sua vontade em Sião". Pretendem passear ao lado dos poetas e possuem uma maneira pegajosa e ignorante de insinuar: "Para que conhecer o que se escreveu a respeito de Milton e de Shakespeare? Leiamos os seus poemas e isso é o bastante." Apreciar, porém, Milton, assim como o observava o último reitor de Lincoln, é a recompensa de uma erudição profunda. E quem deseja compreender verdadeiramente Shakespeare deve, antes de tudo, compreender as suas relações com o Renascimento e a Reforma, com a época de Elizabeth e a de James; deve, ainda, estar familiarizado com a história da luta entre as velhas formas clássicas e o novo espírito romântico, entre a escola de Sydney,[103] de Daniel,[104] de Johnson,[105] e a escola de Marlowe[106] e de seu filho, maior do que

103 Sir Philip Sydney (1554-1586), autor da Arcadia e da Defesa da Poesia. Reagiu contra os puritanos.
104 Samuel Daniel, autor, da mesma época. Escreveu uma notável história das guerras entre as casas de York e de Lancaster.
105 Benjamin Jonson (1574-1637), autor dramático influente e interessante.
106 Christopher Marlowe (1563-1587), dramaturgo de talento considerável, que foi morto muito cedo em uma bodega. Autor de A vida e a morte do Dr. Fausto, do Judeu de Malta etc.

ele;[107] deve conhecer os materiais de que dispunha Shakespeare, a sua maneira de utilizá-los, os sistemas de representações teatrais nos séculos dezesseis e dezessete, sua liberdade maior ou menor, a crítica literária do tempo, seus fins, suas maneiras, suas regras; deve também estudar a história da língua inglesa, o verso branco ou rimado em seus diversos desenvolvimentos, o drama grego e as relações existentes entre o criador de Agamênon e o criador de Macbeth; em uma palavra, deve poder reatar a Londres elizabetana à Atenas de Péricles e bem ver a situação de Shakespeare na história do drama europeu ou mundial. O crítico será certamente um intérprete, mas não tratará a arte como uma esfinge, falando por enigmas, sujeita a que um qualquer, de pés feridos, desconhecendo-lhe o nome, possa descobrir e revelar-lhe o fútil segredo;[108] ele a considerará antes como uma divindade cujo papel é condensar o mistério e tornar mais maravilhosa a majestade.

E então, Ernesto, acontece este fato estranho: o crítico será um intérprete, mas não no sentido de repetir sob uma outra forma uma mensagem confiada aos seus lábios. Com efeito, assim como a arte de um país só adquire pelo contato com a arte de nações estrangeiras essa vida individual, separada, que chamamos nacionalidade, do mesmo modo, por uma curiosa inversão, é somente tornando intensa a sua própria personalidade que o crítico pode interpretar a personalidade artística dos outros e, quanto mais a sua entra na interpretação, tanto mais esta se mostra satisfatória, persuasiva e verdadeira.

Ernesto. — A personalidade parecia, antes, um elemento de perturbação.

Gilberto. — É, ao contrário, um elemento de revelação. Para compreender as outras, procure fazer intensa a sua individualidade.

Ernesto. — Qual é, então, o resultado?

Gilberto. — Eu lhe mostrarei melhor com exemplos. O crítico literário passa a impressão de um possuidor da maior capacidade, das mais largas vistas, dos melhores materiais, mas cada uma das artes possui um crítico que, por assim dizer, é destinado a ela. O ator é o crítico do drama. Ele nos apresenta a obra do poeta em novas condições e segundo um método particular; toma a palavra escrita e o modo de representar, o gesto, a voz vêm a ser os meios da revelação. O cantor ou o tocador de alaúde e de violino são os críticos da música. O gravador de um quadro despe-o de suas belas cores, mas nos mostra, justamente com o emprego de novos materiais, as verdadeiras qualidades de seu colorido, seus tons, seus valores e a correlação de suas partes; apresenta-se a nós assim como o crítico, pois um crítico é aquele que nos mostra uma obra de arte sob forma diferente daquela da mesma obra — e o emprego de novos materiais constitui um elemento de crítica tanto quanto de criação. A escultura também possui o seu crítico, que pode ser ou um cinzelador de pedras finas, como nos

107 Isto é, Shakespeare.
108 Alusão a O Édipo.

tempos helênicos, ou algum pintor que, tal como Mantegna, procura reproduzir, na tela, a beleza da linha plástica e a sinfônica majestade de um cortejo de baixo relevo. E, no caso de todos esses críticos criadores, a personalidade é absolutamente essencial para uma verdadeira interpretação. Não há nada mais evidente. Quando Rubinstein nos toca a *Sonata appassionata* de Beethoven, ele nos dá não somente Beethoven mas também parte de si mesmo; assim, ele nos proporciona Beethoven por completo — Beethoven reinterpretado por uma rica natureza artística, e é revivido, de maneira esplêndida, graças a uma nova e intensa personalidade. Quando um grande ator representa Shakespeare, temos a mesma experiência. Sua própria personalidade corresponde a uma parte viva da interpretação. Diz-se, comumente, que os atores nos dão seus próprios Hamlet, e não o de Shakespeare; e tal erro é repetido por esse gentil escritor que, recentemente, desertou do tumulto da literatura para a paz da Câmara dos Comuns. Quero me referir ao autor de *Obiter Dicta*.[109] Para falar a verdade, não existe o Hamlet de Shakespeare. Se Hamlet possui qualquer coisa do caráter determinado de uma obra de arte, ele guarda também toda a obscuridade da existência. Há tantos Hamlet quanto melancolias.

ERNESTO. — Tantos Hamlet quanto melancolias!

GILBERTO. — É verdade. E, assim como a arte surge da personalidade, somente à personalidade pode ela ser revelada: desse reencontro, nasce a verdadeira crítica interpretativa.

ERNESTO. — Então, o crítico considerado como intérprete não dá menos do que recebe e empresta tanto quanto toma emprestado.

GILBERTO. — Ele sempre nos mostrará a obra de arte em qualquer nova relação com a nossa época; temos de sempre lembrar que as grandes obras de arte são coisas vivas — são, na verdade, as únicas coisas que vivem! Ele sentirá tão profundamente isso que, à medida que a civilização avançar e nos tornarmos mais brilhantemente organizados, os espíritos de cada época se interessarão cada vez menos pela vida real e buscarão tirar quase todas as suas impressões daquilo que a arte houver tocado! De resto, a vida é informe e suas catástrofes atingem de forma errada aos que menos as merecem. Há um horror grotesco em suas comédias e suas tragédias são uma grande farsa. Todos são sempre feridos quando dela se aproximam. As coisas duram muito tempo ou não duram bastante.

ERNESTO. — Pobre vida! Pobre vida humana! Você não se enternece, pois, com essas lágrimas que, segundo o poeta romano, são uma parte de sua essência?

GILBERTO. — Elas me enternecem demais; até tenho medo! Pois, quando se lança um olhar retrospectivo sobre a vida que foi tão intensa, tão cheia de frescas emoções, que conheceu tais alegrias e tais êxtases, não parece tudo um sonho, uma ilusão? Quais são as coisas irreais, senão as paixões que outrora

109 Augustine Birrell, liberal apaixonado. Autor de Obiter Dicta e de outros livros curiosos.

lhe arderam como fogo? As coisas incríveis, senão aquelas em que se acreditou com fervor? As inverossímeis, se não aquelas que se praticaram? Não, Ernesto, a vida nos ilude com sombra, como um mestre de marionetes. Pedimos o prazer e ela nos fornece amargores e desapontamentos. Passamos por qualquer desgosto que, acreditamos, vai dar aos nossos dias a verdadeira solenidade da tragédia, mas ele passa, sentimentos menos nobres o substituem e, por qualquer vazia aurora obscura ou por qualquer silenciosa vigília, contemplamos, com um espanto insensível, um estúpido coração de pedra, alguma trança de ouro, que antes adorávamos e beijávamos tão loucamente!

Ernesto. — Então, a vida é uma falência?

Gilberto. — Sob o ponto de vista artístico, com certeza. E a principal razão está em não poder experimentar duas vezes, exatamente, a mesma emoção. Isso produz também a sua segurança sórdida. Quão diferente é o mundo da arte! Veja, atrás de você, Ernesto, em uma estante da biblioteca, essa *Divina Comédia*; eu sei que, se abrir esse volume em determinada página, odiarei ferozmente alguém que nunca me fez nada ou adorarei alguém que jamais verei. Não há estados de alma ou paixões de qualquer espécie que a arte não possa nos proporcionar e aqueles entre nós que descobriram o seu segredo podem estabelecer antecipadamente o que as suas experiências vão produzir. Escolhemos o nosso dia e a nossa hora. Podemos dizer-nos: "Amanhã, ao amanhecer, passearemos com o sisudo Virgílio no sombrio vale da morte." E, acredite: a aurora nos encontrará na floresta obscura ao lado do poeta de Mântua! Aberta a porta da legenda fatal à esperança, contemplamos, com alegria ou ternura, o horror de um outro mundo... Os hipócritas passam com seus rostos pintados e seus capuzes de chumbo dourado. Dos ventos contínuos que os carregam, os libertinos nos contemplam e vemos os heréticos dilacerar as suas carnes, assim como o glutão que a chuva flagela. Partimos os ramos secos da árvore do bosque das Harpias e cada galho sangra um verdadeiro sangue e grita. Com um corno de fogo, Ulisses nos fala e, quando o grande Guibelino se ergue do sepulcro em chamas, sentimos, por um instante, o orgulho que triunfa da tortura desse leito. Em meio ao ar turvado e rubro, voam os que macularam o mundo com a beleza do seu pecado; e, no poço da doença repugnante, com o corpo inchado e cheio de hidropisia, com a aparência de um alaúde monstruoso, jaz Adão de Brescia, o falsário. Ele nos pede que ouçamos o seu infortúnio. Nós paramos e, com os lábios secos e entreabertos, ele nos diz que pensa noite e dia nos fios de água clara e fresca correndo pelas verdes colinas de Casento. Sinon, o mentiroso grego de Troia, dele escarnece; bate em seu rosto e brigam os dois. Fascinados por essa vergonha, nós nos retardamos até que Virgílio nos censura e nos conduz a essa cidade que os gigantes guarneceram de torres e onde o grande Nemrod toca sua trombeta. Aí há, em abundância, terríveis coisas para nós e vamos encontrá-las sob a veste do Dante e sentindo com o seu coração! Atravessamos os charcos do Styx e do Argenti, nadamos em direção à barca, em meio às ondas revoltas. Ele nos chama e nós o repeli-

mos. Ficamos felizes por ouvir a voz de sua agonia e Virgílio enaltece o nosso amargo desdém. Pisamos no frio cristal do Cócito, onde os traidores mergulham como palhas em um copo. Nosso pé calca a cabeça de Bocca; ele não nos dirá seu nome e nós lhe arrancamos, aos punhados, os cabelos da cabeça vociferante. Alberico nos pede que quebremos o espelho contra seu rosto, a fim de que ele possa chorar um pouco; prometemos fazê-lo e, depois de ele nos contar a sua dolorosa história, negamos a promessa e passamos adiante. É uma cortesia essa crueldade! Nada é mais baixo do que revelar a misericórdia por um condenado de Deus! Nas mandíbulas de Lúcifer, vemos o homem que vendeu o Cristo e, nas mandíbulas de Lúcifer, o homem que assassinou César. Estremecemos e voltamos para ver as estrelas. No purgatório, o ar é mais livre e a Santa Montanha se eleva na pura luz do dia. Há, aí, mais paz para nós, assim como para os que aqui habitam há algum tempo. Embora pálida do veneno do litoral, a Madona Pia passa diante de nós e lá vejamos Ismênia com a dor da terra ainda a envolvendo, uma após outra, as sombras nos fazem partilhar o seu arrependimento ou a sua felicidade. Aquele, a quem o luto por sua esposa ensinou a sorver o doce absinto da mágoa, nos fala de Nella orando em seu leito solitário, e nós aprendemos, da boca de Buenconte, como uma só lágrima pode salvar do demônio um pecador moribundo. Sordello, esse nobre e desdenhoso lombardo, nos olha de longe, semelhante a um leão em repouso. Quando sabe que Virgílio é um dos cidadãos de Mântua, atira-se ao seu pescoço; mas, quando reconhece nele o cantor de Roma, prostra-se a seus pés. Nesse vale, onde a grama e as flores são mais belas do que a esmeralda rachada e o bosque indiano, mais brilhantes do que o escarlate e a prata, são cantados os que no mundo foram reis; mas os lábios de Rodolfo de Habsburgo não se movem à música dos outros; Felipe da França bate no peito e Henry da Inglaterra está sentado sozinho.

Nós continuamos, subimos a escadaria maravilhosa; as estrelas aumentam, a canção dos reis desaparece e eis que aparecem as sete árvores de ouro e o jardim do Paraíso Terrestre. Em uma carruagem puxada por um grifo, aparece alguém, com coroa de louros e um véu branco, um manto verde e uma veste cor de fogo. Desperta-se em nós a chama antiga. Nosso sangue se acelera, em pulsações aceleradas. Reconhecemos a figura: é Beatriz, a mulher adorada. Funde-se o gelo do nosso coração. Derramamos lágrimas de angústia, curvamos até o solo a nossa fronte, conscientes dos nossos pecados. Quando, para a penitência e a purificação, bebemos na nascente do Lete e banhamos o corpo na fonte de Eunoë, a senhora de nossa alma nos transporta ao Paraíso Celeste.

Dessa pérola eterna, a Lua, inclina-se para nós o semblante de *Piccarda Donati*. Perturba-nos um instante a sua beleza e, quando ela desaparece, tal qual um objeto que mergulha na água, nós a buscamos com um olhar ardente. O doce planeta Vênus está repleto de amantes. Cunizza, a irmã de Ezzelino, a mulher do coração de Sordello, lá está, assim como Folco, o apaixonado cantor de Provença, cujo desgosto por causa de Azalais o fez abandonar o mundo, e a

cortesã de Cananeia[110] cuja alma foi a primeira redimida pelo Cristo. Joaquim de Flora está ao sol; ao sol, Aquinas relata a história de São Francisco; e Boaventura, a história de São Domingos. Por entre os rubis inflamados de Marte, aproxima-se Cacciaguida, falando da flecha desferida pelo arco do exilado; ah! O quão é salgado o pão de um outro e como parece penosa a escada na morada de um estrangeiro. Em Saturno, as almas não cantam nem mesmo ousa sorrir a do nosso guia. Por uma escada de ouro, as chamas se elevam e se apagam. Enfim, contemplamos o espetáculo da Rosa Mística. Beatriz fixa seus olhos na face de Deus para nunca mais desviá-los e nos é concedida a bem-aventurada visão; conhecemos esse amor que move o sol e todas as estrelas...

Sim, podemos retardar a terra com as suas seiscentas voltas e não fazer senão uma com o grande florentino, ajoelhar-nos perante o seu altar e participar do seu desprezo e do seu entusiasmo! E se, cansados da Antiguidade, desejamos sentir fortemente a nossa época, com toda a sua fadiga e todo o seu pecado, não bastarão os livros para nos fazer viver mais em uma só hora do que a própria vida durante vinte anos vergonhosos? Termos em nossa mão esse pequeno volume encadernado de ouro verde, Nilo, coberto de nenúfares de ouro e polido a duro marfim. E o livro que adorava Gautier é a obra-prima de Baudelaire. Abra-o nesse desolado madrigal que assim começa:

*"Que m'importe que tu sois sage,
Sois belle et sois triste..."*

Você se sentirá adorador da mágoa como nunca chegou a ser da alegria. Continue a ler o poema sobre o homem que tortura a si próprio, deixe a sua música sutil penetrar-lhe o cérebro, envolver os seus pensamentos, e você, por um momento, vai se tornar semelhante ao metrificador desses versos! O que vou dizer? Não por um momento, mas durante noites e noites sem luar, dias e dias estéreis e sem sol, despertando em você um desespero estranho, com a desgraça alheia a entrar no coração. Que o livro lhe desvende um só dos seus segredos e o seu espírito terá de outros, provará o mel envenenado, querendo arrepender-se dos crimes de que é inocente e expiar terríveis prazeres que jamais conheceu...

E, quando você se aborrecer dessas flores do mal, procure as do jardim de Perdita;[111] nos seus cálices úmidos de orvalho refresque a fronte febril e que o seu encanto infinito o reanime e cure. Ou, então, desperte Meleagro, o doce sírio, no seu túmulo esquecido, e peça ao amante de Heliodora que toque música para você, pois ele também tem flores na sua canção: rubros

110 A cortesã Raabe, que abriu a Josué as portas de Jericó.
111 Conto de inverno, ato III, cena III (Shakespeare).

ramalhetes de romãs, lírios que cheiram a mirra, narcisos de colar, jacintos azul-escuro, manjeronas e sinuosos papilhos espinhosos! À noite, era grato ao perfume do campo das favas, assim como aos olores do nardo da Síria, do fresco tomilho verde e do lindo cálice de vinho! Os pés de sua amante, em passeio pelo jardim, pareciam lírios pisando em lírios; a doçura de seus lábios era superior à das pétalas da dormideira e à das violetas, bem como o seu perfume. O açafrão pespontava dentre a grama para vê-la; para ela, o frágil narciso recolhia a chuva fria e, por ela, as anêmonas esqueciam a carícia dos ventos sicilianos. Nem o narciso, nem o açafrão, nem a anêmona eram tão belos como ela.

Coisa estranha essa transferência da emoção! Sofremos moléstias do poeta e o cantor nos empresta a sua pena. Lábios mortos conservam mensagens para nós e corações pulverizados nos comunicam a sua alegria. Nós nos precipitamos para beijar a boca ensanguentada de Fantine e seguimos Manon Lescaut pelo universo. Torna-se nossa a loucura amorosa do Tiriano; e nosso, o terror de Orestes! Nenhum desejo, nenhuma paixão que não possamos ressentir. E escolhemos o momento de ser iniciados como o da nossa libertação!... A vida! A vida! Não a busquemos para triunfar ou ensaiar! Ela é restringida pelas circunstâncias, de uma eloquência incoerente e, sem essa adequação da forma e do espírito, que somente pode satisfazer a um temperamento artístico e crítico. Ela vende tudo muito caro e nós compramos os mais mesquinhos dos seus segredos por um preço fabuloso e infinito.

ERNESTO. — Então, é preciso sempre procurar a arte?

GILBERTO. — Sempre, pois a arte nunca nos fere! Nossas lágrimas no teatro representam, em geral, as emoções singulares e estéreis que a arte tem por função despertar.

Nós choramos, mas não estamos feridos. Sentimos o pesar, mas ele não nos amarga. Na vida real do homem, o pesar, assim como Spinoza disse em algum lugar, é uma passagem, uma menor perfeição. Mas, para citar ainda o grande crítico de arte dos gregos, a mágoa produzida pela arte nos purifica e nos inicia ao mesmo tempo. É pela arte, e unicamente pela arte, que realizamos a nossa perfeição; é a arte, e somente ela, que nos preserva dos mil perigos da existência real. Isso resulta não somente do fato de não valer a pena se realizar nada do que se possa imaginar, mas também da lei sutil que limita as forças emocionais, como as forças físicas, em extensão e em energia. Pode-se sentir tanto e não mais. E como darmos valor aos prazeres com que a vida nos tenta ou à dor com que ela busca nos perturbar e nos mutilar se encontramos o verdadeiro espetáculo da alegria na vida dos que

jamais existiram e choramos pela morte dos que, como Cordélia[112] e a filha de Brabâncio,[113] jamais poderão morrer?

Ernesto. — Um instante. Parece-me que em tudo o que você falou há algo de imoral...

Gilberto. — Toda a arte é imoral.

Ernesto. — Toda a arte é imoral!

Gilberto. — Sim. Então, a emoção para a emoção é o fim da arte e a emoção para a ação é o fim da vida e a essa organização prática da vida chamamos sociedade. A sociedade, que é o começo e a base da moral, não existe senão para a concentração da energia humana e, a fim de assegurar a sua própria duração e a sua sã estabilidade, ela pede a cada um dos seus cidadãos que contribua com algum trabalho produtivo para o bem-estar comum e labutar e trabalhar para que o trabalho do dia seja feito. A sociedade perdoa, com frequência, o criminoso, mas nunca esquece o sonhador. As belas emoções estéreis, que a arte em nós excita, são intoleráveis a seus olhos; e esse horrível ideal social tirânico move tão completamente os homens, que eles não se envergonham de chegar-se a você, nas exposições privadas ou públicas, e perguntar em voz retumbante: "O que você está fazendo?" No entanto, uma pessoa civilizada só deveria estar autorizada a dirigir a outra uma pergunta como esta: "O que você está pensando?" Esses tipos honestos e sorridentes possuem, certamente, as melhores intenções. Talvez por isso mesmo eles são tão inoportunos! Entretanto, alguém deveria ensinar-lhes que, se, na opinião da sociedade, a contemplação é a falta mais grave que possa cometer um cidadão, na opinião das pessoas cultivadas, é a única ocupação que convém ao homem.

Ernesto. — A contemplação?

Gilberto. — A contemplação! Eu recentemente disse a você que é muito mais difícil falar de uma coisa do que fazê-la. Deixe-me acrescentar que nada fazer é o que há no mundo de mais difícil e de mais intelectual. Platão, com a sua paixão pela sabedoria, considerava isso a mais nobre forma de energia. Para Aristóteles, apaixonado pela ciência, era também a mais nobre forma de energia. A ela é que, com o seu próprio amor da santidade, eram conduzidos os santos e os misticismos da Idade Média.

Ernesto. — Então existimos para nada fazer.

Gilberto. — O eleito, ao menos, existe para nada fazer. A ação é limitada e relativa. O ilimitado e o absoluto são a visão daquele que se assenta à vontade e observa ou que marcha na solidão e sonha. Nascidos, porém, no fim desta idade maravilhosa, somos, a um só tempo, muito cultos e muito críticos, muito intelectualmente sutis e muito curiosos de estranhos prazeres para

[112] Personagem de O Rei Lear.
[113] Isto é, Desdêmona, heroína de Otelo.

aceitarmos, em troca da vida, especulações sobre a vida. Para nós, a *cittá divina* não tem cor e o *fruitio dei* é sem significação.

Os nossos temperamentos não se satisfazem com a metafísica e o êxtase religioso é antiquado. O mundo, onde o filósofo acadêmico se transforma no "espectador de todas as épocas e de todas as existências", não é um mundo ideal, mas um mundo de ideias abstratas. Nós nele penetramos só para perecer de frio entre as glaciais matemáticas do pensamento. As vias da cidade de Deus não nos são mais abertas agora. A ignorância guarda as suas portas e, para transpô-las, precisamos abandonar tudo o que há de divino em nós. É bastante o que nossos pais chegaram a crer. Eles esgotavam a faculdade de crer da raça e legaram-nos o ceticismo que os atemorizava: se o houvessem produzido em palavras, ele não existiria em nós como pensamento! Não, Ernesto; nós não podemos voltar aos santos; há muito mais vantagem em aprender dos pecadores. Não podemos, muito menos, voltar aos filósofos, e os místicos nos desorientariam. Assim, como o sr. Pater disse em algum lugar, quem, pois, consentiria em trocar o rebento de uma simples rosa com esse ser intangível e sem forma que Platão tanto prezava? Que nos adiantam a Iluminação de Fílon, o Abismo de Eckhart, a Visão de Böhme, o próprio Céu monstruoso, tal como se revelou aos olhos cegos de Swedenborg? Tais coisas nos importam menos do que a trompa amarela do narciso dos campos, menos do que as mais baixas das artes visíveis, uma vez que, assim como a natureza é a matéria esforçando-se por adquirir uma alma, a arte é a alma que se exprime nas condições da matéria; e, assim, mesmo nas suas mais baixas manifestações, ela se comunica igualmente aos sentidos e ao espírito. O vago sempre repugna ao temperamento estético. Os gregos formavam uma nação de artistas porque lhes foi poupada a noção do infinito. Tal como Goethe, depois de ter estudado Kant, nós desejamos o concreto e só o concreto pode nos satisfazer.

ERNESTO. — Então, o que você propõe?

GILBERTO. — Parece-me que, com o desenvolvimento do espírito crítico, poderemos, enfim, compreender direito não somente a nossa vida pessoal mas ainda a vida coletiva da raça e nos tornarmos absolutamente modernos, segundo a verdadeira significação da palavra modernidade. Pois aquele para quem o presente consiste exclusivamente no que é presente, nada sabe da sua época! Para compreender o século desenove, é necessário compreender cada um dos séculos que o precederam e contribuíram para a sua formação. Nada é possível conhecer de si sem saber tudo dos outros. Não deve haver humor com o qual não se possa simpatizar, nem gênero morto de vida que não possa ser ressuscitado. É impossível? Não o creio. Revelando-nos o mecanismo absoluto de toda ação e livrando-nos assim do fardo embaraçoso das responsabilidades morais, que nos haviam imputado, o científico princípio da herança tornou-se, por assim dizer, a garantia da vida contemplativa. Ele nos mostra que nunca somos menos livres do que quando tentamos agir; envolveu-nos com o laço do caçador e escreveu

o nosso destino nas paredes. Não podemos vigiá-lo porque ele está em nós; não podemos vê-lo senão em um espelho que reflete a alma. É Nêmesis sem a sua máscara; é a última das Parcas e a mais terrível; é o único dos deuses de que conhecemos o verdadeiro nome.

Entretanto, enquanto, na vida externa e prática, ele arrebatou, fantasma terrível, a energia da sua liberdade e a atividade do seu livre discernimento, na vida subjetiva em que trabalha o espírito, ele vem ao nosso encontro com numerosos dons nas mãos; temperamentos esquisitos e susceptibilidades sutis, ardores ferozes e glaciais indiferenças, pensamentos complexos e multiformes, que se contradizem, e paixões que se combatem em si mesmas. E, assim, não vivemos a nossa vida, mas a vida dos mortos; nosso espírito não é uma sorte de entidade constituindo a nossa pessoa, a nossa individualidade, criada para nós e que recebemos para nossa alegria. É qualquer coisa que habitou lugares horrendos, antigas sepulturas, sujeita a numerosas doenças e conservando a lembrança de curiosos pecados. E, para nossa tristeza, essa qualquer coisa sabe mais do que nós; enche-nos de desejos irrealizáveis e nos força a perseguir o inatingível. todavia, pode nos prestar um serviço, Ernesto: conduzir-nos para longe de círculos onde a beleza é comum e onde a feiura e as miseráveis pretensões ameaçam prejudicar o nosso desenvolvimento. Pode nos ajudar a fugir da nossa época e a passar a outras, sem nos sentirmos exilados na sua atmosfera; pode nos ensinar a escapar à nossa experiência e a conhecer as de seres maiores do que nós. A dor de Leopardi vociferando contra a vida torna-se a nossa; Teócrito sopra na sua Avena e nós nos rimos com os lábios das ninfas e dos pastores. Na pele do lobo de Pedro Vidal, fugimos diante da matilha e, com a armadura de Lancelot, vamos nos afastando, a cavalo, do gabinete da rainha. Sob o capuz de Abelardo, murmuramos o segredo do nosso amor e sob a enxovalhada vestimenta de Villon traduzimos, em canção, a nossa desventura. Podemos contemplar a aurora com os olhos de Shelley, e a lua enamora-se da nossa mocidade quando vagamos com Endimião. A angústia de Atys é a nossa, como a raiva impotente e as nobres magnas do dinamarquês. Você acredita que a imaginação é que nos faz capazes de viver essas inúmeras vidas? Sim, é a imaginação, e a imaginação é resultante da herança. É, simplesmente, concentrada a experiência da raça.

Ernesto. — Mas onde está, em tudo isso, a função do espírito crítico?

Gilberto. — A cultura que essa transmissão das experiências da raça torna possível não pode ser aperfeiçoada, apenas, somente pelo espírito crítico. Ela forma com ele um só espírito. O verdadeiro crítico não é o que traz consigo os sonhos, as ideias, os sentimentos de miríades de gerações e ao qual não parece estranha qualquer forma de pensamento nem emoção alguma obscura. O verdadeiro "cultivado" não é aquele cujo fino saber e as desdenhosas repulsas formaram o instinto consciente e inteligente... aquele que pode separar a obra valorosa da comum e, assim, por contato e comparação, tornar-se mestre dos segredos de estilo e de escolas, compreendendo as suas significações e ouvindo

as suas vozes... aquele que possui essa curiosidade desinteressada, verdadeira raiz como verdadeira flor da vida intelectual, que assim atinge a lucidez cerebral e que, conhecendo "o que é sabido e pensado de melhor no universo", vive (não há sonho em dizê-lo) com os imortais?... Sim, Ernesto: a vida contemplativa cujo fim é não *agir*, mas ser; e não ser somente, mas vir a ser o espírito crítico. Os deuses vivem assim; ou meditam sobre a sua perfeição, como afirma Aristóteles ou, então, segundo imagina Epicuro, observam, com olhos calmos de espectadores, a tragicomédia do mundo que criaram. Poderemos viver como eles e observar, com as emoções apropriadas, as cenas diversas oferecidas pela natureza e o homem!... Poderemos espiritualizar-nos, fugindo da ação, e tornar-nos perfeitos rejeitando toda energia!... Muitas vezes, pensei que Browning poderia ter sentido qualquer coisa disso. Shakespeare atira Hamlet na vida ativa e faz com que ele realize a sua missão pelo esforço. Browning poderia nos dar um Hamlet realizando a sua missão pelo pensamento. Os incidentes, os sucessos eram para ele irreais e sem significação. Ele fez do espírito o protagonista da tragédia da vida e considerou a ação como o elemento menos dramático de uma peça. Para nós, em todo caso, a ΒΙΟΣ ΘΕΩΡΗΤΙΚΟΣ (a vida teórica) é o verdadeiro ideal. Da alta torre do pensamento, podemos observar o universo. Calmo, contemplado consigo mesmo, completo, o crítico esteta contempla a vida e nenhuma flecha lançada ao acaso pode penetrar nas articulações da sua armadura. Ele, ao menos, está seguro. Descobriu como viver. Um tal gênero de vida é imoral? Sim, todas as artes são imorais, salvo essas espécies inferiores de arte sensual ou didática, que procuram excitar à ação boa ou má. E a ação, seja qual for, pertence à ética. O fim da arte é simplesmente criar estados de alma.

Um tal gênero de vida não é prático? Ah! É mais difícil ser imprático do que os filisteus o imaginam! Infelizmente, para a Inglaterra, nenhum país, tanto quanto ela, tem necessidade de indivíduos impráticos! Entre nós, o pensamento é constantemente degradado pela sua associação com a prática, pois há alguém, entre os que se agitam no tumulto e no esforço da existência real, que seja um político barulhento ou um socialista briguento ou um pobre padre de mentalidade tacanha, cego pelos sofrimentos de sua posição inferior na sociedade; sim, quem pode seriamente se dizer capaz de um julgamento intelectual desinteressado sobre qualquer coisa? Toda profissão acarreta prejuízos. A necessidade de seguir uma carreira obriga cada um a tomar o seu partido. Nós vivemos em uma época de homens carregados de trabalho e sem bastante educação, de homens tão trabalhadores que acabam totalmente burros. Parecerá duro, mas eu não posso me furtar a dizer que tais homens merecem o seu destino. O meio certo de nada saber da vida está em tentarmos ser úteis.

Ernesto. — Encantadora doutrina, Gilberto!

Gilberto. — Se ela é encantadora, eu não sei, mas tem o mérito menor de ser verdadeira. O desejo de melhorar os outros produz uma colheita conside-

rável de presunções e isso não é o menor dos males. O presumido oferece um interessante estudo psicológico e, embora dentro de todas as atitudes, uma atitude moral seja a mais nociva, manter uma atitude é sempre alguma coisa. É reconhecer formalmente a importância de tratar da vida sob um ponto de vista definido e racionalizado. A simpatia humanitária combate a natureza, protegendo a sobrevivência no insucesso, e isso faz o homem de ciência desgostar-se de suas virtudes fáceis. O economista político a condena porque ela coloca o imprevidente na mesma situação do previdente e porque priva o mais forte da vida, como o mais sórdido excitante ao trabalho. Contudo, aos olhos do pensador, essa simpatia emocional é sobretudo funesta porque limita o saber e assim nos impede de resolver qualquer problema social. Tentamos, agora, repelir a crise próxima, "a iminente revolução", como dizem meus amigos, os fabianistas, com distribuições e esmolas. E ela nos achará impotentes por sermos ignorantes. Não nos enganemos, Ernesto; a Inglaterra jamais será civilizada enquanto não se anexar à Utopia. Ela abandonaria com vantagem, por esta bela região, mais de uma colônia. Precisamos de gente imprática, que veja além das horas e pense fora da época. Os que procuram conduzir o povo só poderão aí chegar seguindo a população... É à voz de alguém que clama no deserto que se preparam os caminhos dos deuses!

Talvez você pense que observar e contemplar, pelo simples prazer de observar e de contemplar, envolve certo egoísmo. Se você assim pensa, não o confesse! Divinizar o sacrifício seduz uma época tão egoística quanto a nossa. E, como ela é também gananciosa, coloca acima das belas qualidades intelectuais essas baixas virtudes, todas de emoção, que lhe trazem um benefício imediato. Erram também o seu alvo esses filantropos e sentimentais de agora que estão sempre a pregar a alguém o dever perante o vizinho. Pois, ou o desenvolvimento da raça depende do desenvolvimento do indivíduo, ou o cultivo de si próprio deixa de ser o ideal, o nível intelectual declina e perde-se afinal.

Se você se encontrar jantando com um homem que tenha levado a sua existência a ser educado — tipo raro, atualmente, mas às vezes, descobrível —, você se erguerá da mesa mais rico e com a consciência de que um ato ideal tocou e santificou um instante os seus dias. Entretanto, meu caro Ernesto, estamos diante de um homem que gastou sua vida querendo educar os outros! Que terrível aventura! E quão temerosa é essa ignorância que provoca fatalmente o costume de comunicar a outrem as próprias opiniões! Como o espírito de tal ser mostra-se reduzido! Como ele nos cansa e deve se cansar a reiterar e a repetir-se de modo tolo! Como lhe falta o mínimo elemento de progresso intelectual! Em que círculo vicioso dá voltas!

Ernesto. — Você fala com uma especial propriedade, Gilberto! Você passou, recentemente, por essa terrível aventura, como diz?

GILBERTO. — Poucos, dentre nós, têm escapado... Dizem que o acadêmico desaparece. Que Deus providenciasse verdade!... Mas, o tipo, do qual ele não é mais do que um representante e um dos menores, parece realmente dominar a nossa vida; e, assim como o filantropo, é a peste da ética... a peste da intelectualidade é o senhor tão preocupado com a educação alheia, que não teve sobras de tempo para cuidar um pouco da sua. Não, Ernesto, a cultura de si próprio constitui o verdadeiro ideal do homem. Goethe compreendeu isso e, portanto, nós lhe devemos mais do que a nenhum outro homem, desde os tempos gregos. Pois os gregos também já o haviam percebido: deixaram em herança ao pensamento moderno a concepção da vida contemplativa e o método de crítica, o único que a ela nos leva. É graças a ela que a Renascença foi grande, que nasceram as humanidades e que poderia também ser grande a nossa época; a real fraqueza da Inglaterra consiste, não em armamentos incompletos ou costas mal fortificadas, não na pobreza arrastando-se pelas vielas sem sol, nem na bebedeira presente em locais nojentos, mas simplesmente em alimentar ideais emocionais, e não intelectuais.

Não nego que o ideal intelectual seja difícil de alcançar e ainda menos que ele seja, como o será por muitos anos ainda, impopular na multidão... É tão fácil entre os homens guardar simpatia pelo sofrimento e tão difícil dedicá-la ao pensamento! As pessoas medíocres concebem tão pouco o valor real do pensamento, que, quando dizem ser perigosa uma teoria, imaginam tê-la condenado, embora sejam somente essas teorias que possuem algum valor intelectual. Uma ideia sem perigo é indigna de ser uma ideia.

ERNESTO. — Gilberto, você me desorienta. Disse que tudo é essencialmente imoral. Vem agora me dizer que todo pensamento é essencialmente perigoso?

GILBERTO. — Sim, sob o ponto de vista prático, é isso. A segurança da sociedade repousa no hábito e no instinto inconsciente e, a considerar como um organismo em bom estado, a base da sua estabilidade é uma completa ausência de inteligência em todos os seus membros. Na sua maioria, os indivíduos compreendem isso tão bem que tomam, naturalmente, partido por esse esplêndido sistema que os eleva à dignidade de máquinas e irritam-se contra toda intrusão da faculdade intelectual em quaisquer questões concernentes à vida. E assim pode se definir o homem: um animal racional que nunca chega a agir conforme a razão.

Deixemos, porém, a esfera da prática e não falemos mais desses péssimos filantropos; é preciso abandoná-los à misericórdia de Chuang-Tsu, o sábio de olhos amendoados do Rio Amarelo, que provou serem esses inoportunos bem-intencionados e prejudiciais, os destruidores da virtude simples, espontânea e natural do homem. Esse é um assunto fatigante. Voltemos ao ponto em que a crítica é livre.

ERNESTO. — Na esfera da inteligência.

GILBERTO. — Sim. Lembre-se das minhas palavras: o crítico é criador como o artista, cuja obra pode ter apenas o mérito de sugerir ao crítico um novo estado de pensamento, de sentimento, que materializará de forma igual ou talvez superior em distinção, que tornará diversamente belo e mais perfeito, graças a um novo meio da expressão. Mas você me pareceu um pouco cético diante dessa nova teoria! Não é?

ERNESTO. — Com efeito, estranho que uma obra criadora, como a que o crítico produz segundo a sua descrição, seja puramente subjetiva, quando toda grande obra é sempre objetiva; sim, objetiva e impessoal.

GILBERTO. — Entre uma obra objetiva e uma obra subjetiva, a diferença é apenas externa, acidental e nada essencial. Toda criação artística é absolutamente subjetiva. A paisagem que Corot avistava não era mais, como ele disse, senão um estado de sua alma; e essas grandes figuras do drama inglês ou grego, que parecem possuir uma existência pessoal e independente dos poetas que os modelaram, são, em última análise, os próprios poetas, simplesmente, não tais como eles acreditavam ser, mas tais como não se supunham e tais como, assim pensando, eram em um instante! De fato, não podemos sair de nós mesmos e não haver na criação o que não existia no criador. Creio mesmo que, quanto mais uma criação nos parece objetiva, tanto mais ela é, na realidade, subjetiva. Shakespeare podia ter encontrado Rosenkrantz e Guildenstern[114] nas ruas brancas de Londres e visto os criados das casas rivais trocar injúrias em praça pública; mas Hamlet saiu de sua alma e Romeu nasceu da sua paixão. Eram elementos de sua natureza, aos quais ele deu formas visíveis; impulsões que se agitavam tão violentamente em si, que foi, por assim dizer, forçado a deixá-los expandir sua energia, não na ordem inferior da vida real, onde teriam sido constrangidos, mas no plano imaginativo da arte, onde o amor pode achar na morte o seu rico complemento, onde se pode apunhalar o bisbilhoteiro por trás das cortinas, lutar em um túmulo recém-criado e fazer um rei culpado lamber a própria ferida e ver o espírito de seu pai errar majestosamente, sob os fracos clarões da lua, carregado da armadura, de um a outro baluarte nevoento. A ação, sendo limitada, não teria permitido a Shakespeare exprimir-se e contentar-se; e, assim como pôde tudo terminar porque nada fez, e por nunca falar de si em suas peças que elas revelam tão completamente, que elas nos mostram a sua verdadeira natureza bem mais a fundo do que esses curiosos sonetos em que ele desvelava, para olhos puros, o segredo de seu coração. Sim, a forma objetiva é, na realidade, a mais subjetiva. O homem fala menos de si quando fala por sua conta. Dê-lhe uma máscara e ele dirá a verdade.

114 Personagens de Hamlet.

Ernesto. — Então o crítico, limitado à forma subjetiva, poderá se exprimir menos plenamente do que o artista que sempre tem à sua disposição a forma impessoal e a subjetiva.

Gilberto. — Não necessariamente. E, de modo algum, se reconhece que todo gênero de crítica é, no seu mais alto desenvolvimento, um simples estado de alma, e que nós nunca somos mais sinceros com nós mesmos do que quando nos fazemos inconsequentes! O crítico esteta, unicamente fiel ao princípio de beleza geral, procurará sempre impressões novas, tomando das diversas escolas o segredo do seu encanto, inclinando-se talvez diante de altares estrangeiros e sorrindo, conforme a sua fantasia, a novos deuses estranhos. O que outras pessoas chamam o passado de alguém, tem, sem dúvida, alguma coisa a ver com elas, mas nada, absolutamente, com esse alguém. O homem que se ocupa com o seu passado é indigno de um futuro. Quando se encontra uma expressão para um estado de alma, tem-se acabado com ele... Você ri? Mas fique sabendo que é a verdade! Ontem, o Realismo nos encantava. Sentia-se com ele esse novo estremecimento que tinha por fim produzir. Era analisado, era explicado e dele nos fartávamos. Ao pôr do sol, surgiram os *Luministe* na pintura, os *Simbolistas* na poesia e o espírito medieval; esse espírito pertencente não à época, mas ao temperamento, despertou subitamente na Rússia, comovendo-nos, durante certo tempo, pela terrível fascinação da dor. Hoje, o clamor é pelo romance, já as folhas farfalham no vale e pelos cumes acesos das colinas marcha a beleza com seus esbeltos pés dourados. As velhas modas de criação com certeza se retardam. Os artistas se reproduzem, uns aos outros, de modo enfadonho. A crítica, porém, avança e o crítico progride sempre.

O crítico não está realmente limitado à forma subjetiva de expressão. O método do drama lhe pertence, assim como o da epopeia. Ele pode empregar o diálogo, como aquele que fez falar Milton e Marvel sobre a natureza da comédia e da tragédia, e fez Sydney discorrer com Lorde Brooke sob os carvalhos de Penshurst. Pode adotar a narração, como gosta de fazer o sr. Pater; cada um dos seus Retratos Imaginários — não é este o título do livro? — apresenta-nos, à guisa de ficção, um belo e curioso trecho de crítica: um sobre o pintor Watteau, outro sobre a filosofia de Spinosa, ou sobre os elementos pagãos de princípios da Renascença, e o último, talvez o mais sugestivo, sobre a origem desta Aufklärung, esse iluminismo nascido na Alemanha do último século e à qual tanto deve a intelectualidade moderna. Certamente, o diálogo, essa maravilhosa forma literária que, de Platão a Luciano, de Luciano a Giordano Bruno e de Bruno e esse velho grande pagão que tanto deslumbrava Carlyle,[115] os críticos

115 Thomas Carlyle (1795-1881), célebre historiador, escreveu sobre a Revolução Francesa, os heróis e o seu culto e sobre a filosofia do vestuário no seu Sartor Resartus. O "velho grande pagão" é, sem dúvida, o filósofo Jean Paul Richter.

criadores sempre empregaram, jamais perdendo, como meio de expressão, o seu atrativo para o pensador. Graças ao diálogo, o crítico pode revelar-se ou ocultar-se, dar uma forma a toda fantasia, e realidade a qualquer estado de alma. Graças a ele, pode o crítico exibir o assunto ao redor e sob todos os aspectos, como um escultor nos mostra as imagens, conseguindo, assim, toda a riqueza e toda a realidade de efeito advinda dessas questões secundárias sugerido pela ideia central, e que a iluminam de forma mais completa, ou dessas felizes reflexões tardias que completam o tema central e acrescentam ainda um pouco do encanto delicado do acaso.

ERNESTO. — Graças ao diálogo, pode o crítico inventar um antagonista imaginário e convertê-lo quando quisesse por sofismas absurdos!

GILBERTO. — Ah! É tão fácil converter os outros e tão difícil converter a si próprio! Para se chegar àquilo em que se crê, deve-se falar com lábios diferentes dos seus. Para conhecer a verdade, é preciso imaginar milhares de mentiras, pois o que é a verdade? Em matéria religiosa, simplesmente é a opinião que sobreviveu. Em matéria científica, a última sensação. Em arte, o último estado de alma de alguém. E você agora vê, meu caro Ernesto, que o crítico dispõe de tantas formas objetivas de expressão quanto o próprio artista. Ruskin faz a sua crítica em prosa imaginativa e brilha nas suas contradições e transformações; Browning faz a sua em versos brancos e expõe seus segredos ao poeta e ao pintor; Renan emprega o diálogo; Pater, a ficção; e Rosetti traduzia em música de sonetos a cor de Giorgione e o desenho de Ingres, o seu próprio desenho e a sua cor também, sentindo, com o instinto de quem possui muitas maneiras de exprimir-se, que a arte suprema é a literatura e que o meio mais belo e mais completo é o das palavras.

ERNESTO. — Bem. Agora que você estabeleceu que o crítico dispõe de todas as formas objetivas, poderá me dizer quais são as qualidades características do verdadeiro crítico?

GILBERTO. — No seu entender, quais são elas?

ERNESTO. — Ora essa! Eu penso que um crítico deve ser, sobretudo, imparcial!

GILBERTO. — Ah, não! Nunca imparcial! Um crítico não pode ser imparcial no sentido corriqueiro do vocábulo. Não se pode emitir opiniões imparciais senão sobre as coisas que não interessam; é, sem dúvida, por isso que as opiniões são sempre sem valor. Quem vê as duas faces de uma questão nada vê, absolutamente. A arte é uma paixão e, em matéria de arte, o pensamento deve ser colorido, inevitavelmente, de emoção; o pensamento é fluido e não coalhado; e, dependendo de belos estados de alma e singulares momentaneidades, não pode restringir-se à rigidez de uma fórmula científica ou de um dogma teológico. É à alma que fala a arte — e a alma pode ser prisioneira do espírito, assim como do corpo. Naturalmente, não se deveria ter prevenções; mas, como observara, há um século, um grande francês, é conveniência de cada um alimentar preferências e, quando se as alimenta, deixa-se de ser imparcial! Para admirar igual

e imparcialmente todas as escolas artísticas, só há os agentes de leilões! Não: a imparcialidade não é uma das qualidades do verdadeiro crítico, nem mesmo uma das condições da crítica. Cada forma de arte com a qual andamos em contato nos domina, então, com exclusão de qualquer outra. Devemos, para lhe obter o segredo, abandonar-nos inteiramente à obra, seja ela qual for. E, durante esse tempo, não podemos e não devemos pensar em nenhuma outra.

Ernesto. — Em todo caso, o crítico será sensato, não é?

Gilberto. — Sensato?... Há duas maneiras de não amar a arte. A primeira consiste em não a pregar; a segunda, em pregá-la com razão... Pois a arte, assim como constatou Platão, e não sem desgosto, produz no espectador e no ouvinte uma loucura divina. Ela não nasce da inspiração, mas inspira os outros. A razão não é a faculdade que ela procura. Amando-se muito a arte, deve-se amá-la acima de tudo no mundo, e a razão, se fosse ouvida, vociferaria contra um tal amor! Não há nada de são no culto da beleza. É esplêndido demais para ser são. Os indivíduos que tem nele a sua vida parecem habitar sempre o mundo de puros visionários.

Ernesto. — Mas, ao menos, será sincero o crítico?

Gilberto. — Pouca sinceridade é perigosa; muita sinceridade é fatal! Claro que o verdadeiro crítico será sempre sincero na sua devoção ao princípio da beleza, mas procurará a beleza em todas as épocas e em todas a escolas e não se limitará jamais a velhas maneiras, de pensar, a maneiras estereotipadas de ver as coisas. Ele revestirá inúmeras formas e terá sempre a curiosidade de novas sensações e aspectos novos. É pelas mutações perpétuas — e somente assim — que ele encontrará a sua unidade. Não consentirá em tornar-se escravo de suas próprias opiniões. Pois o que é o espírito a não ser o movimento na intelectualidade? A essência do pensamento, como a essência da vida, é o movimento... Não se assuste com as palavras, Ernesto; o que os homens chamam "falta de sinceridade" não é senão um método para multiplicar a personalidade.

Ernesto. — Sou bem pouco feliz nas minhas sugestões.

Gilberto. — Das três qualidades que você menciona, duas, a sinceridade e a imparcialidade, se não são absolutamente da alçada da moral, quase o são, e o crítico deve reconhecer, antes de tudo, que a esfera da arte e a da ética são inteiramente distintas e separadas. Quando se confundem, o caos recomeça. Na Inglaterra, são hoje muito confundidas e, embora os nossos puritanos modernos não possam destruir uma bela coisa, entretanto, com o seu extraordinário prurido, quase conseguem emporcalhar, por momentos, a beleza. É sobretudo no jornalismo, sinto constatá-lo, que essa gente se manifesta. Eu o deploro porque há muito a dizer em favor do jornalismo moderno. Fornecendo-nos a opinião daqueles com baixa escolaridade, ele nos mantém em contato com a ignorância da sociedade. Relatando com cuidado os acontecimentos correntes da vida contemporânea, ele nos expõe

a sua ínfima importância. Discutindo invariavelmente o inútil, ele nos faz compreender o que é necessário à cultura intelectual e o que deixa de sê-lo. Porém, não deveria permitir ao pobre Tartufo escrever artigos sobre a arte moderna. Quando o permite, contribui para o seu próprio embrutecimento. Entretanto, os artigos de Tartufo e as notas de Chadband[116] fazem, ao menos, este bem: servem para mostrar quão limitado é o campo em que a ética e as considerações éticas podem pretender exercer influência. A ciência está fora do alcance da moralidade, visto que seus filhos contemplam as verdades eternas. A arte está fora do alcance da moralidade, uma vez que seus olhos contemplam coisas belas, imperecíveis e renovadas sem cessar. Só estão ao seu alcance as esferas mais baixas e as menos intelectuais.

Deixemos, portanto, passar esses puritanos tagarelas; eles têm o seu lado cômico. Quem deixará de rir quando um jornalista medíocre propõe seriamente limitar o número dos assuntos de que dispõe o artista? Aos nossos jornais e aos nossos jornalistas é que uma tal limitação deveria ser imposta cedo! Eles nos referem os fatos desprezíveis, sórdidos, repelentes da vida. Relatam, com uma avidez degradante, os pecados de segunda ordem e nos fornecem, com a consciência dos iletrados, detalhes precisos e prosaicos sobre sujeitos completamente despidos de interesse. Todavia, ao artista que aceita os fatos da vida e, não obstante, os transforma em figuras de graça, em emoções de terror ou piedade, que nos mostra sua cor e seu prodígio, assim como sua legítima importância ética, e que edifica, longe de outros, um mundo mais real do que a própria realidade e de interesse muito mais nobre ao artista, quem lhe imporá limites? Nunca os apóstolos desse novo jornalismo, que não passa da velha vulgaridade "escrita à vontade"! Nunca os apóstolos desse novo puritanismo, tão mal escrito quanto mal falado, que é apenas o grunhido dos hipócritas! A simples suposição já é ridícula!... Deixemos essas más figuras e continuemos a discutir as qualidades artísticas necessárias ao verdadeiro crítico.

ERNESTO. — E quais são elas? Diga-me...

GILBERTO. — O temperamento, antes de tudo. Um temperamento especialmente sensível à beleza e às suas diversas impressões. Em que condições e como esse temperamento nasce na raça ou no indivíduo? Não o discutiremos aqui. Notemos somente que existe em nós uma concepção da beleza, distinta de outros e superior a elas, distinta da razão e de um mais nobre alcance, distinta da alma e de valor igual — uma sensação que incita uns a criar e outros, na minha opinião, os mais delicados, à simples contemplação.

Tal sensação, porém, não se depura, não se aperfeiçoa senão em determinado círculo; fora, ou perece ou se embota. Você deve se lembrar dessa adorável passagem de Platão, em que ele descreve como um jovem grego deve ser educado e em que tanto insiste sobre a importância dos círculos de educação;

[116] Personagem de Charles Dickens.

recomenda a criação da criança entre belos sons e belos aspectos, a fim de que o esplendor das coisas materiais prepare sua alma para acolher o esplendor espiritual. Insensivelmente e sem que ele duvide, nele se desenvolverá esse real amor da beleza que Platão não deixa de nos lembrar — é o verdadeiro escopo da educação. Pouco a pouco, nele se formará um temperamento, natural, singelo, que o incitará a escolher o bem, a rejeitar o que é comum e discordante e, logo depois, seguir um fino gosto instintivo, tudo quanto possui a graça, o encanto e a beleza. Em seguida, esse gosto torna-se consciente e crítico, mas, a princípio, não passa de um instinto encaminhado e "aquele que recebeu essa verdadeira cultura interior percebe lucidamente, seguramente, as omissões e as faltas da arte ou da natureza. Com um gosto infalível, enquanto louva e ama o bem, e o acolhe em sua alma, tornando-se bom e nobre, condena e odeia o mal desde a sua juventude e antes de saber raciocinar". Mais tarde, quando o espírito crítico e consciente nele se desenvolve, "saúda-o como um amigo de quem a educação o tornou familiar".

Não preciso mencionar, Ernesto, o quanto, na Inglaterra, estamos longe desse estado. Posso imaginar o sorriso na brilhante face do filisteu se nos aventurássemos a insinuar que a verdadeira mira da educação é o amor da beleza e que os melhores métodos de educação são a cultura do temperamento, o desenvolvimento do gosto e a criação do espírito crítico!

Entretanto, sempre nos fica algum encanto do nosso âmbito; pouco importa a imbecilidade dos regentes e professores quando podemos abrir a boca nos escuros claustros de Magdalen e ouvir alguma voz aguda na capela de Waynfleet, ou nos estender nos verdes prados entre as boninas pintalgadas, enquanto o meio-dia, cheio de sol, inflama o ouro das flâmulas da torre, ou errar pelos degraus da igreja do Cristo sob as sombrias ogivas da abóbada, ou passar sob o portal esculpido do edifício de Laud, no colégio de São João!

Não é somente em Oxford ou em Cambridge que o sentimento do belo pode ser formado, enlevado, aperfeiçoado. Em toda a Inglaterra, existe uma renascença das artes decorativas. A feiura teve o seu tempo. Constata-se o gosto mesmo na morada dos ricos e as casas dos pobres que têm se tornado graciosas, agradáveis e cômodas para se habitar. Caliban, o pobre barulhento Caliban, imagina que qualquer coisa deixa de existir quando ele para de fazer cortes nela. Quando, porém, não mais debocha, é por ter se deparado com uma zombaria mais fina e mais áspera do que a dele, fazendo-o recolher-se a esse silêncio em que deveriam conservar-se indefinidamente selados os seus mesquinhos beiços retorcidos! Já se apurou o caminho e aí está, sobretudo, até agora, no que consiste a tarefa realizada. Destruir é sempre mais difícil do que criar, mas, quando se trata de destruir a vulgaridade ou a tolice, essa tarefa requer não somente coragem mas também desprezo. Isso me parece, no entanto, ter sido praticado em partes, pois já nos sentimos desobrigados do que não prestava. Resta-nos edificar o que é belo. A missão do movimento estético é a do incitamento à contemplação, e não à criação; mas,

como o instinto criador é violento no celta e o celta guia a arte, não há razão para que, no futuro, essa estranha renascença não se torne quase tão poderosa como a que foi despertada, há séculos, nas cidades da Itália.

Para a cultura do temperamento, devemos procurar as artes decorativas, as artes que nos impressionam mais do que àqueles que nos ensinam. As pinturas modernas — algumas, ao menos, são, realmente, muito bonitas, mas é impossível para o nosso gosto. Elas são muito hábeis, muito afirmativas, muito intelectuais. Sua significação é demasiado evidente e a sua maneira é precisa em excesso. Esgota-se rapidamente o que elas têm a revelar e, então, se tornam chatas como os parentes... Estimo muito as obras de numerosos pintores impressionistas de Paris ou de Londres. A sutileza e a distinção não abandonaram ainda essa escola. Algumas das suas combinações e harmonias relembram a inigualável beleza da imortal *Symphonie en blanc majeur*, de Gautier, essa perfeita obra-prima de música, de cor, que talvez sugeriu o gênero, assim como os títulos, de seus melhores quadros.

E, para acolher os incapazes com uma sintética solicitude, confundir o estranho com o belo e a vulgaridade com a verdade, eles são perfeitos! Suas águas fortes têm o brilho de epigramas, seus pastéis fascinam como paradoxos e, quanto a seus retratos, apesar de o dizerem às pessoas comuns, eles possuem, inegavelmente, esse atrativo único, maravilhoso, só pertencente às obras de pura ficção. Mas até mesmo os "impressionistas", sérios e assíduos como são, não correspondem. Eu os aprecio. A sua tonalidade branca, acompanhada de variações lilases, formou uma era na cor. Embora o momento não produza o homem, produz certamente os impressionistas, e o que não poderá dizer-se do momento em arte e do "monumento do momento", segundo a expressão de Rosetti? Eles são sugestivos também. Se não abriram os olhos aos cegos, ao menos deram grande incitamento aos míopes e, enquanto os seus chefes guardam toda a inexperiência da idade avançada, os moços são bastante confiáveis para nunca terem bom senso. Assim, insistem em tratar a pintura como um gênero de autobiografia para iletrados e em nos expor, em telas grotescas, as suas inúteis figuras e inúteis opiniões; assim estragam, por uma ênfase vulgar, esse belo desprezo da natureza, que é o seu melhor e mais modesto mérito. Assim se tem a fadiga ao fim da obra de indivíduos, cujas individualidades são, em geral, sem interesse e sempre espalhafatosas.

Há muito mais a dizer em favor dessa nova escola parisiense, os "arcaístas", como se intitulam, que recusam deixar o artista à mercê do tempo, não assentam o ideal em simples efeitos atmosféricos e buscam, sobretudo, a beleza imaginativa do desenho e o atrativo da bela cor. Rejeitando o entediante realismo dos que pintam somente o que enxergam, eles procuram ver qualquer coisa que valha a pena ser vista e vê-la não somente com a vista real e física mas com essa mais nobre vista da alma, que é de uma extensão espiritual e de uma intenção artística muito mais vastas. Em todo caso, trabalham nessas condições decorativas, que requer toda arte, e possuem

um instinto estético suficiente para deplorar esses limites sórdidos e tolos, impostos pela absoluta modernidade de forma e que causaram a ruína de tantos "impressionistas".

A arte claramente decorativa é aquela, portanto, com que se deve viver. É a única das artes visíveis que cria em nós o estado de alma momentâneo e o temperamento. A simples cor, que não macula significação alguma e não está ligada a forma alguma definida, pode falar de mil maneiras à alma. A harmonia, que reside em proporções graciosas de linhas e de massas, reflete-se no espírito. As repetições do motivo nos dão repouso. As maravilhas do desenho excitam a imaginação. Na própria graça dos materiais empregados, há elementos latentes de cultura. E ainda não é tudo. Pela sua rejeição deliberada da natureza, como ideal de beleza, e do método imitativo dos pintores comuns, a arte decorativa não somente prepara a alma para recolher as verdadeiras obras imaginativas mas nela desenvolve o sentido da forma; esta é a base de toda empresa criadora ou crítica. O artista real é o que vai não do sentimento à forma, mas da forma ao pensamento e à paixão. Ele não concebe, a princípio, uma ideia para dizer a si próprio "Vou acomodar a minha ideia em uma medida complexa de quatorze linhas"; mas, conhecendo a beleza métrica do soneto, concebe certos tons de melodia e maneiras rítmicas — e a própria forma lhe sugere o necessário para preenchê-la e torná-la intelectual e emocionalmente completa. Às vezes, o mundo vocifera contra algum fascinante e artístico poeta para usar a velha frase tola: "Ele nada tem a dizer." Se tivesse, porém, qualquer coisa a dizer, provavelmente o diria e o resultado seria enfadonho. E, justamente por não ter nenhuma nova mensagem, que lhe é possível fazer uma bela obra. Tira a sua inspiração da forma, e apenas desta, como deve fazer um artista. Uma verdadeira paixão o perderia. O que sucede, de fato, é danificado pela arte. Toda a má poesia provém de sentimentos verdadeiros. Ser natural é ser claro e isso é inartístico.

Ernesto. — Tenho a curiosidade de saber se você pensa como fala!

Gilberto. — Por quê?... Não deixa de ser somente na arte que o corpo é a alma! Em todas as esferas da vida, a forma é o começo das coisas! Os gestos rítmicos, tão harmoniosos, da dança fazem Platão afirmar que a harmonia é o ritmo no espírito. "As formas são o alimento da fé!" exclamava Newman em um desses grandes momentos de sinceridade, que nos fizeram admirar e conhecer o homem. Ele tinha razão, embora ignorasse quão terrivelmente ele tinha razão. Os credos são aceitos, não pelo seu valor, mas porque são repetidos! Sim, a forma é tudo. É o segredo da vida. Descubra para um desgosto uma expressão, e ele se tornará estimado para você; descubra uma expressão para uma alegria, e o seu êxtase aumentará. Você deseja amar? Empregue as litanias do amor, e as palavras criarão o arrojo de onde se imagina que elas nascem. Alguma dor lhe corrói o coração? Tempere-o na linguagem da mágoa, aprenda a sua eloquência com o príncipe Hamlet ou com a rainha

Constância e você verá que a simples expressão é uma maneira de se consolar e que essa forma, que dá nascimento à paixão, é também a morte da dor!

Assim, para voltar à arte, a forma cria, não somente o temperamento crítico, mas também o instinto estético, este infalível instinto que revela tudo em condições de beleza. Conserve o culto da forma e os segredos da arte lhe serão revelados! Lembre-se de que, na criação, o temperamento é tudo e de que a história agrupará as escolas de arte, não conforme a respectiva época, mas conforme os temperamentos aos quais satisfizerem.

Ernesto. — Muito agradável a sua teoria sobre a educação. Mas que influência a sua crítica elevada possuirá nesses insólitos ambientes?... Pense você: a crítica realmente afeta os artistas?

Gilberto. — Existir somente constituirá a influência do crítico. Ele representará o "tipo" sem falhas. A cultura do século nele se realizará. Você não deve exigir dele outra missão senão a sua própria perfeição. A inteligência requer somente, como bem já se disse, sentir-se viva. Certamente, o crítico pode desejar exercer influência; neste caso, ele não deve ocupar-se dos indivíduos, mas da época, que procurará despertar a consciência, excitar, criando-lhe desejos e novos apetites, comunicando-lhe a sua visão mais larga e os seus estados de alma mais nobres. A arte de hoje o ocupará menos do que a arte de amanhã e muito menos do que a arte de ontem, e, quanto a esta ou àquela pessoa que tanto trabalha hoje, o que importam os trabalhadores? Eles fazem o melhor que podem e, por conseguinte, deles obtemos o pior. As piores obras sempre se fabricam com as melhores intenções. Além disso, meu caro Ernesto, quando um homem atinge os quarenta anos, faz parte da Academia ou do *Atheneum Club* ou, ainda, o romancista popular vê seus livros cada vez mais procurados nas estações suburbanas de vias férreas. Poderão se divertir a ridicularizá-lo, mas não a reformá-lo. Impossibilidade bem feliz para ele, pois a reforma é muito mais penosa do que uma punição; ela é mesmo uma punição na sua forma agravada e moral — o que explica o nosso completo fracasso querendo, como sociedade, reformar esse interessante fenômeno chamado criminoso antigo.

Ernesto. — O poeta não é, porém, em poesia, o melhor juiz; e o pintor, em pintura? Cada arte deve requerer, primeiro, o artista de que ela constitui a carreira. O julgamento dele, certamente, será o melhor!

Gilberto. — A arte se dirige a todo temperamento sensível, e não ao especialista. Ela se pretende universal e uma em todas as suas manifestações. O próprio artista tampouco é o melhor juiz em arte, de modo que um artista realmente grande nunca pode julgar as obras dos outros e dificilmente a sua. Mesmo essa concentração de visão, que faz de um homem um artista, nele limita, por sua extrema intensidade, a faculdade de apreciar. A energia criadora precipita-o em seu alvo pessoal. As rodas de sua carruagem levantam uma nuvem de poeira ao seu redor. Os deuses estão ocultos uns dos outros. Podem reconhecer os seus fiéis. E é isso.

Ernesto. — Diz você que um grande artista não pode sentir a beleza de obras diferentes da sua?

Gilberto. — Isso é impossível. Wordsworth não viu no *Endimião*[117] mais do que uma pequena peça de paganismo; Shelley, com a sua aversão pela atualidade, prendia-se a Wordsworth, cuja forma o repelia, e Byron, esse grande humano apaixonado e incompleto, não apreciava nem o poeta da nuvem nem o do lago[118] nem esse maravilhoso Keats. Sófocles detestava o realismo de Eurípides; esta fonte de lágrimas quentes nada lhe dizia. Milton, com o seu senso do grande estilo, nada compreendia do método de Shakespeare, como também acontecia com Sir Joshua quanto ao método de Gainsborough.[119] Os artistas inferiores admiram reciprocamente as suas obras e levam o fato em conta da própria largueza de intelecto e de superioridade às decisões. Um verdadeiro grande artista, porém, jamais compreenderá que a vida possa ser exposta ou a beleza confeccionada em condições diversas daquelas escolhidas por si. A criação emprega toda a sua faculdade de crítica em sua própria esfera e dela não pode se servir na esfera dos outros. E, justamente por não poder um homem criar uma coisa, que ele lhe serve de bom julgador.

Ernesto. — Você realmente pensa isso?

Gilberto. — Claro! A criação limita a visão, enquanto a contemplação a alarga.

Ernesto. — O que você pode dizer, porém, da técnica? Cada arte possui a sua técnica separada?

Gilberto. — Sim, cada arte possui a sua gramática e os seus materiais. Não há mistério algum nem em uma nem nas outras; os incapazes podem sempre ser corretos. Entretanto, embora as leis nas quais a arte se baseia possam ser fixas e certas, para encontrar sua verdadeira realização, elas devem ser tocadas pela imaginação em tal beleza que parecerão uma exceção, cada uma delas. A técnica é, na verdade, personalidade. Eis por que o artista não pode ensiná-la, por que o discípulo não pode adquiri-la e por que o crítico de arte pode compreendê-la!... Para o grande poeta, só existe um método de música: o dele. Para o grande pintor, há uma única maneira de pintar: a dele. O crítico de arte, e somente o crítico de arte, pode apreciar todas as formas e todos os sistemas. É para ele que a arte apela.

Ernesto. — Creio ter feito todas as minhas perguntas. E, agora, devo admitir...

Gilberto. — Ah! Não diga que está de acordo comigo. Quando as pessoas estão de acordo comigo, entendo que não devo estar certo...

117 Obra principal de Shelley.
118 Isto é, nem Shelley nem Wordsworth.
119 Retratistas célebres e rivais.

Ernesto. — Neste caso, não lhe direi se penso ou não como você. Vou lhe fazer, porém, outra pergunta. Você me explicou que a crítica é uma arte criadora. Qual é o seu futuro?

Gilberto. — O futuro pertence à crítica. Os assuntos de que dispõe a criação tornam-se cada vez mais raros em extensão e variedade; a providência e o sr. Walter Besant esgotaram o óbvio. Se a arte criadora durar, isto dá-se somente com a condição de se tornar muito mais "crítica" do que no presente. Têm-se percorrido muito as velhas estradas e os extensos caminhos poeirentos; os pés assíduos apagaram aí todo o atrativo e eles perderam esse elemento de novidade ou de surpresa tão essencial ao romance. Para nos comover agora pela ficção, é preciso ou nos dar algo absolutamente novo ou nos revelar a alma do homem até os seus recônditos mais secretos.

O sr. Rudyard Kipling preenche, no momento, a primeira obrigação. Quando se percorrem as páginas dos seus *Plain Tales from the Hills*, acredita-se estar sentado sob uma palmeira, lendo a vida segundo alguns flashes espetaculares de vulgaridade. As brilhantes cores dos bazares deslumbram os olhos; os anglo-indianos de segunda categoria estão em perfeita incongruência com o ambiente que os cerca. E mesmo a falta de estilo do novelista dá ao que ele nos diz um singular realismo jornalístico. O sr. Kipling é, sob o ponto de vista literário, um gênio que deixa tombar as suas letras aspiradas. Sob o ponto de vista da vida, é um repórter que conhece a vulgaridade melhor do que ninguém jamais a conheceu; Dickens sabia os vestuários e a comédia; o sr. Kipling sabe a essência e a seriedade. É nossa primeira autoridade de segunda categoria; contemplou coisas maravilhosas pelo buraco da fechadura e seus últimos planos são verdadeiras obras de arte.

Para a segunda condição, tivemos Browning e Meredith. Porém, ainda resta muito a fazer sob o ponto de vista da introspecção. As pessoas dizem, às vezes, que a ficção está se tornando muito mórbida. Quanto mais se ocupam de psicologia, tanto mais entendem que, ao contrário, esta nunca é bastante mórbida. Não tocamos senão a superfície da alma e é tudo. Em uma única célula de marfim do cérebro, estão armazenadas coisas mais maravilhosas e mais terríveis do que até mesmo aqueles que sonharam, como o autor de *O vermelho e o negro* — procuraram rastrear a alma em seus lugares mais secretos e fazer a vida confessar os seus mais caros pecados. Assim, o número de "fundos" não experimentados tem limites e poderia ser também que um maior desenvolvimento da introspecção fosse fatal a essa faculdade criadora que ele procura abastecer de materiais novos. Inclino-me a crer que a criação está condenada. Ela provém de uma impulsão muito primitiva, muito natural. Em todo o caso, é certo que os motivos de que dispõe a arte criadora vão sempre diminuindo, enquanto os da crítica aumentam continuamente. Há sempre novas atitudes para o espírito e novos pontos de vista. O dever de impor forma ao caos não diminui, enquanto o mundo avança. Em nenhuma época, a crítica foi mais

necessária do que hoje. Exclusivamente por ela, a humanidade pode ter consciência do ponto a que chegou.

Há horas, Ernesto, você me perguntava a utilidade da crítica. Isso me fazia questionar a utilidade do pensamento. É a crítica, assim como Arnold o demonstrou, que cria a atmosfera intelectual de toda época. É a crítica, tal como eu próprio espero estabelecer um dia, que faz do espírito um instrumento afinado. Com o nosso sistema de educação, sobrecarregamos as memórias de uma porção de fatos sem vínculos e procuramos, a todo custo, comunicar o nosso saber laboriosamente adquirido. Ensinamos os homens a se lembrarem, mas nunca a se desenvolverem. Nunca nos ocorre de tentar fazer brotar no espírito uma qualidade mais sutil de compreensão e de discernimento. Os gregos não se descuidavam disso e, quando nos pomos em contato com o seu espírito crítico, vemos que, se em matéria de assuntos somos maiores e mais variados, o seu método é o único pelo qual um assunto pode ser interpretado. A Inglaterra fez uma coisa! Inventou e estabeleceu a opinião pública, o que era um ensaio de organização de ignorância da sociedade, para elevá-la à dignidade de força física. A sua sabedoria, porém, permanece sempre oculta. Como instrumento de pensamento, o espírito inglês é tacanho e restrito. Só o progresso do instinto crítico pode purificá-lo.

É a crítica, mais uma vez, que, por meio da concentração, torna a cultura possível. Ela pega a massa incômoda do trabalho criativo e a destila em uma essência mais fina. Quem, que deseja manter algum senso de forma, poderia se debater com a monstruosa multidão de livros que o mundo produziu, livros nos quais o pensamento gagueja ou a ignorância briga? O fio que nos guiará no cansativo labirinto está nas mãos da crítica.

Ainda melhor do que isso: onde não há documentos, onde a história se perdeu ou, melhor, nunca existiu, a crítica pode reconstituir o passado para nós, tão certamente como o homem de ciência pode, com um osso minúsculo ou a simples impressão de um pé sobre uma rocha, reconstituir o dragão alado ou o lagarto titã que, outrora, com seus passos, abalava a terra; atrair *Behemot* para fora de sua caverna e fazer, uma vez mais, Leviatã nadar pelo mar agitado. A pré-história pertence ao crítico filológico e arqueológico. É a ele que a origem das coisas é revelada. Os arquivos conscientes de um século iludem quase sempre. Graças à crítica filológica, conhecemos melhor os séculos, dos quais não se conservou documento algum, do que aqueles que nos deixaram seus rolos de pergaminho. Ela pode nos fazer aquilo de que são incapazes as ciências físicas ou metafísicas. Ela nos dá a ciência exata do espírito, no curso de seu desenvolvimento. Ela é bem mais generosa do que a história. Ela nos diz o que o ser humano pensava antes de saber escrever.

Você me questionou sobre a influência da crítica. Creio que já respondi a essa pergunta; mas há ainda isso a dizer: é ela que nos faz cosmopolitas. A escola de Manchester tentou realizar entre os homens a fraternidade humana,

mostrando-lhes as vantagens comerciais da paz. Procurava degradar este maravilhoso mundo, reduzindo-o a um mercado comum para o comprador e o vendedor; ela se dirige aos mais baixos instintos e foi nulo o seu sucesso. Seguiram-se as guerras e o credo do mercador não impediu que a França e a Alemanha se chocassem em batalhas sangrentas.

Outros, em nossa época, recorrem às puras simpatias emocionais ou aos dogmas fúteis de qualquer vago sistema de ética abstrata. Possuem as suas "Sociedades para a Paz", tão caras aos sentimentais, e suas propostas em favor de uma arbitragem internacional e desarmada, tão popular entre os que nunca leram a história. No entanto, a simpatia emocional sempre fracassará; é muito variável e muito ligada às paixões. Quanto a um conselho de árbitros que, para o bem-estar geral da raça, não pode deter o poder na execução de suas decisões, seria completamente inútil. Não há senão uma coisa pior do que a Injustiça. É a Justiça sem a espada na mão. Quando o Direito não é a força, é o mal.

Não: nem as emoções nem a avareza do ganho nos tornarão cosmopolitas; nós não seremos superiores aos prejuízos de raça senão pelo hábito da crítica intelectual. Goethe — não se engane sobre o que estou dizendo — era um alemão entre os alemães. Amava sua pátria como nenhum o poderia mais. Entretanto, quando o pé de ferro de Napoleão pisava as vinhas e os trigos, seus lábios ficavam silenciosos. "Como se pode escrever cantos de ódio sem odiar?" — dizia ele a Eckermann — e "como poderia eu odiar uma das nações mais cultas do mundo e a que eu devo uma parte tão grande da minha cultura pessoal?" Essa nota, que Goethe foi o primeiro a fazer ecoar no mundo, tornou-se o ponto de partida do internacionalismo futuro. A crítica aniquilará os prejuízos das culturas, insistindo pela unidade do espírito humano na variedade de suas formas. Se alguém tentar fazer uma guerra a uma outra nação, lembraremos de que irá querer destruir um elemento de nossa própria cultura, talvez o principal. E, enquanto a guerra for considerada maléfica, será fascinante. Quando a julgarem corriqueira, cessará a sua popularidade. A modificação certamente será lenta e os homens não terão dela consciência. Eles não dirão: "Não combatemos a França porque a sua prosa é perfeita", mas, por ser perfeita a prosa francesa, eles não odiarão a França.

A crítica intelectual unirá a Europa em laços muito mais estreitos do que aqueles que podem ser forjados por comerciantes ou sentimentalistas. Ela nos dará a paz proveniente da compreensão.

E não é tudo. É a crítica que, não reconhecendo princípio algum como definitivo, e fugindo de se deixar prender por fúteis *shibboleths*[120] desta ou daquela seita ou escola, cria esse temperamento filosófico sereno, apaixonado da verdade por si mesma e talvez porque a sabe inatingível. Como esse caráter é

120 Palavra franco-maçônica.

raro entre nós e como dele temos necessidade! O espírito inglês está sempre furioso. O intelecto da cultura se desperdiça nas infelizes e estúpidas contendas de políticos de segundo plano e teólogos de terceira ordem. Estava reservado a um homem de ciência nos mostrar o supremo exemplo dessa "doce moderação" de que tão sabiamente nos falou Arnold e, ah! Para resultado tão pequeno! O autor da *Origem das Espécies* tinha, em todo caso, o espírito filosófico. Se se consideram as cátedras e as tribunas inglesas, só se pode sentir o desprezo de Juliano, o Apóstata, ou a indiferença de Montaigne. O fanático — cujo maior vício é a sinceridade — nos domina. Tudo o que diz respeito ao livre jogo do espírito é praticamente desconhecido entre nós. Os homens esbravejam contra o pecador quando a nossa vergonha não é ele, mas, sim, o imbecil. Não há pecado algum, salvo a tolice.

ERNESTO. — Ah! Como você se mostra revoltado.

GILBERTO. — O crítico de arte, como o místico, é sempre um revoltado. Ser bom, segundo o senso comum de bondade, é mais fácil! Isso exige simplesmente certa dose de vil fraqueza, certa falta de imaginação e certo pouco apreço pela respeitabilidade da classe média.

A estética é mais elevada do que a ética; pertence a uma esfera mais intelectual. Discernir a beleza das coisas, eis o mais alto ponto que possamos atingir. O próprio sentimento da cor importa mais, no desenvolvimento do indivíduo, do que o sentimento do bem e do mal! Com efeito, a estética é para a ética, na esfera da civilização consciente, o que, na esfera do mundo externo, é o sexo para a seleção natural. A ética, como a seleção natural, torna possível a existência. A estética, como a seleção natural, torna a vida encantadora e maravilhosa, enche-a de formas novas, de progresso, de variedade, de mutação. E, atingindo a verdadeira cultura, nosso fim, atingimos essa perfeição sonhada pelos santos, perfeição daqueles nos quais é impossível o pecado, não porque se sacrifiquem como o asceta, mas porque podem fazer tudo o que querem sem prejudicar a alma e não poderiam nada querer que pudesse ser nocivo; pois a alma, essa entidade divina, pode transformar em elementos de uma mais larga experiência, ou de uma mais delicada sensibilidade ou de um novo modo de pensamento, atos ou paixões que com gente comum seriam comuns, ou desprezíveis com gente sem educação, ou vis com os vergonhosos...

É perigoso? Sim! Todas as ideias o são, eu já disse a você... Mas a noite se cansa e a luz pisca na lâmpada!... Contudo, ainda há algo que não posso deixar de dizer. Você acusou a crítica de esterilidade. Ora, o século dezenove é um marco da história simplesmente devido à obra de dois homens, Darwin e Renan, críticos: um do Livro da Natureza, o outro dos livros de Deus! Não os compreender seria desconhecer a significação de uma das eras mais importantes no progresso do mundo. A criação está sempre atrasada em relação à época. É a crítica que nos guia. O espírito de crítica e o espírito do universo são um.

ERNESTO. — E aquele que possui esse espírito, ou a quem esse espírito possui, nada fará, presumo?

GILBERTO. — Como a Perséfone que Landor[121] evoca, a doce e pensativa Perséfone, cujos pés brancos são rodeados de amarantos e asfódelos em flor, ele se conservará, satisfeito, "nesta imobilidade profunda impassível, ou provoca a piedade dos mortais e de que gozam os deuses". Ele contemplará profundamente o mundo e conhecerá o seu segredo. Pelo contato com as coisas divinas, ele se tornará divino. Sua vida, exclusivamente, será a vida perfeita.

ERNESTO. — Você disse muitas coisas estranhas esta noite, Gilberto!... Disse que é mais difícil falar de uma coisa do que fazê-la, e que, afinal, nada fazer é, de certo, o que o há de mais difícil no mundo. Disse que toda arte é imoral e que todo pensamento é perigoso, que a crítica é mais criadora do que a criação, e que, na sua mais alta forma, ela revela em obra de arte que o artista nesta não pôs; que é justamente por não poder um homem fazer uma coisa que ele é o juiz conveniente; e que o verdadeiro crítico é parcial, sem sinceridade e sem razão. Meu amigo, você é um sonhador!

GILBERTO. — Sim: eu sou um sonhador; um sonhador é o que só encontra o seu caminho à luz da lua e que, como punição, percebe a aurora antes dos outros homens.

ERNESTO. — Como punição?

GILBERTO. — E como recompensa. Mas, veja, já está amanhecendo! Puxe as cortinas e escancare as janelas. Como o ar da manhã é fresco! Piccadilly está aos nossos pés como uma longa fita de prata. Uma leve neblina púrpura flutua sobre o Parque e as sombras das casas brancas parecem avermelhadas. É muito tarde para dormir. Vamos descer até Covent Garden para ver as rosas. Venha! Estou cansado de pensar.

121 Walter Savage Landor, poeta e prosador; autor de Conversas Imaginárias.

A Verdade das Máscaras

Notícia sobre a Ilusão

Atacando violentamente esse esplendor de encenação, que hoje caracteriza as repetições shakespearianas na Inglaterra, os críticos demonstraram supor que Shakespeare era mais ou menos indiferente às vestes dos atores e que, se pudesse ver as representações de Antônio e Cleópatra da senhora Langtry, diria ser a peça, a peça unicamente, o que importava, que o resto não passava de coisas sem importância. Ao mesmo tempo, a propósito da exatidão histórica dos trajes, Lorde Lytton estabelecia como dogma de arte que a arqueologia está absolutamente deslocada em qualquer peça shakespeariana e que a tentativa de aí introduzi-la é um dos mais tolos pedantismos desta época de arrogantes.

Examinarei, mais adiante, a situação de Lorde Lytton[122] quanto à teoria que apresenta Shakespeare pouco atento ao guarda-roupa de seu teatro; não importa aos que podem constatar, estudando com cuidado o método de Shakespeare, que nenhum dramaturgo francês, inglês ou ateniense chegasse a se ocupar, tanto quanto ele, dos efeitos ilusionistas dos vestuários.

Como ele bem sabia que a beleza da roupagem sempre fascina os temperamentos artísticos, introduziu, constantemente, em suas peças máscaras e bailados pelo simples prazer que proporcionam à vista. Há, também, as rubricas de encenação para as três grandes procissões de Henrique VIII caracterizadas por uma extraordinária perfeição de detalhes, incluindo colares em forma de S e as pérolas nos cabelos de Ana Bolena. Um diretor moderno poderia reproduzir tais aparatos exatamente como os quis Shakespeare; e eles eram tão fidedignos que um dos oficiais da corte, narrando a um amigo a última representação da peça no *Globe Theater*, lamentou a sua realidade, em especial o aparecimento em cena dos cavalheiros da Jarreteira, com vestes e insígnias da ordem, calculada, pensa ele, para ridicularizar a verdadeira cerimônia. Com o mesmo espírito, o governo francês, há algum tempo, proibiu ao delicioso ator, sr. Christian, que aparecesse uniformizado em cena, sob o pretexto de que a caricatura de um coronel poderia prejudicar a glória do exército francês.

Afinal, essa suntuosidade que distinguia, sob a influência shakespeariana, o palco da Inglaterra, foi atacada pelos críticos contemporâneos não, em geral, no terreno das tendências democráticas do realismo, mas no terreno da moralidade — último refúgio dos que não possuem o mínimo senso estético.

122 Lorde Lytton, filho de lorde Bulwer, foi embaixador em Paris e amante da literatura.

Eu desejaria sobretudo mostrar não que Shakespeare apreciava o valor das belas vestimentas, que acrescentam o pitoresco à poesia, mas que ele compreendeu a importância da roupa como meio de produzir certos efeitos dramáticos.

A ilusão de muitas de suas peças, tais como *Medida por medida, a Duodécima Noite, Os dois cavalheiros de Verona, Tudo bem quando termina bem, Cymbeline* e outras, depende de várias vestimentas trazidas pelo herói ou pela heroína. A esplêndida cena de Henrique VI a respeito do milagre moderno da cura pela fé perde toda a sua mordacidade se Gloster não aparecesse de negro e escarlate; e o desfecho das *Alegres Comadres de Windsor* se passa sobre a cor do vestido de Anna Page. Quanto aos disfarces empregados por Shakespeare, os exemplos são inúmeros. Póstumos oculta a sua paixão sob os trajes de um camponês, e Edgard o seu orgulho sob os farrapos de um idiota; Pórcia usa os distintivos de um homem da lei, e Rosalinda veste-se "de cima a baixo como um homem"; graças ao saco de viagem de Pisanio, Imogen se torna o jovem Fidélis; Jessica foge da casa paterna vestida como um rapaz; Júlia prende seus cabelos em fantásticos caracóis, vestindo calções e gibão. Henrique VIII conquista o coração de sua mulher trajado como um pastor; e Romeu, como peregrino. Os príncipes Hal e Poins aparecem, a princípio, como caminheiros envoltos em tecido grosso, depois com aventais brancos e coletes de couro, como serviçais de taverna; e quanto a Falstaff, que aparece como um salteador de estradas, uma mulher velha, Herne, o Caçador, e como uma trouxa de roupas rumo à lavanderia?

Não são menos numerosos os exemplos de vestuários servindo para aumentar a intensidade da situação dramática. Depois do assassínio de Duncan, Macbeth aparece de pijama, como se, no momento, houvesse despertado. Timon acaba coberto de farrapos, sendo que a peça se inicia no esplendor. Ricardo bajula os londrinos, revestido de uma armadura gasta e medíocre; subindo, em meio ao sangue, até ao trono, passeia pelas ruas coroado, com os símbolos de São Jorge e da Jarreteira. O ponto culminante da *Tempestade* é quando Próspero, despindo a sua veste de mago, faz Ariel buscar o chapéu e o florete e se revela grão-duque italiano. O próprio fantasma de Hamlet muda sua vestimenta mística para produzir efeitos diferentes. Quanto à Julieta, um autor dramático moderno, sem dúvida, teria a deixado em sua mortalha e a cena só seria de horrores, mas Shakespeare a paramenta de vestimentas suntuosas, cuja magnificência faz do túmulo "uma sala festiva cheia de luz", transforma a sepultura em quarto nupcial e dá a Romeu a réplica e o argumento de seu discurso acerca da beleza triunfando sobre a morte.

Até mesmo os menores detalhes de vestimenta, como a cor das meias de um mordomo, o desenho de um lenço de uma esposa, a manga de um novo soldado, os chapéus de uma dama na moda, adquirem, nas mãos de Shakespeare, uma real importância dramática e se ligam absolutamente à ação.

Muitos outros autores dramáticos utilizaram o vestuário como meio de exprimir o caráter de uma personagem, desde a sua entrada em cena, embora

de forma menos brilhante do que Shakespeare, fazendo com que o elegante Parolles, cuja casaca, aliás, só pode ser compreendida por um arqueólogo. A comicidade de um patrão e de um criado trocando as roupas em público, de marinheiros náufragos brigando pela partilha de uma porção de belas roupas ou, ainda, de um caldeireiro vestido de duque durante a sua bebedeira podem ser consideradas parte desse grande papel que o vestuário sempre teve na comédia, desde o tempo de Aristófanes até o do sr. Gilbert. Entretanto, ninguém jamais soube tirar, como Shakespeare, de simples minúcias de vestes e de ornatos, efeitos tão trágicos e imediatos, uma tal ironia de contraste, um tal pesar e um tal patético. Armado da cabeça aos pés, o rei morto avança majestosamente sobre as ameias de Elsinore, porque "nem tudo está bem na Dinamarca". A casaca judaica de Shylock faz parte do estigma sob o qual sofre essa natureza ferida e amargurada. Arthur, pedindo por sua vida, pensa, e era o melhor pretexto, no lenço dado por ele a Hubert:

"Tens o coração? Quando sua cabeça doía, eu tricoto meu lenço sobre suas sobrancelhas (o melhor que eu tive uma princesa me fez). E nunca mais perguntei a você!"

O lenço manchado do sangue de Orlando lança a primeira nota sombria nesse requintado idílio agreste e nos mostra que a profundidade de sentimentos se alia ao espírito fantasioso e às brincadeiras de Rosalinda. "Esta noite, tinha-o no braço. Beijei-o. Espero que ele não diga a meu senhor que beijo um outro, além dele!" diz. Imogen brinca com a perda do bracelete que, já no caminho para Roma, roubará a confiança de seu marido. O principezinho, enquanto caminha para a Torre, brinca com o punhal do cinturão de seu tio. Duncan envia um anel a lady Macbeth na noite de seu próprio assassinato. O anel de Pórcia transforma a tragédia do mercador em uma comédia de esposa. York, o grande rebelde, morre com uma coroa de papel na cabeça. A vestimenta preta de Hamlet é o motivo colorido da peça, como o luto de Ximena em *El Cid*. A exibição do manto de César é o ponto culminante do discurso de Antônio:

"Lembro-me da primeira vez em que César o vestiu; foi numa noite de verão, em sua tenda, na noite desse dia em que ele derrotou os nervianos. Veja: neste ponto atravessou o cutelo de Cassius. Veja que o rasgo que fez aqui invejoso Casca; foi através deste outro que Brutus o apunhalou... Boas almas, já chorais quando vedes apenas a roupa rasgada do nosso César!"

As flores de Ofélia em sua loucura são tão patéticas quanto violetas florindo em um túmulo. O efeito de Lear vagando entre as charnecas se torna intenso, além da expressão, pelo seu fantástico vestuário. E quando Cloten, ofendido pelo sarcasmo da comparação que sua irmã faz das vestes de seu marido, se enfia nessas mesmas vestes para cometer contra ela seu vergonhoso atentado, sentimos que nada, em todo o moderno realismo francês, mesmo em *Thérèse Raquin*, se compara a esta obra-prima de horror, atingindo a terrível intensidade trágica da estranha cena em *Cymbeline*.

No diálogo, também, algumas das mais vivas passagens são as que sugere a vestimenta; entre os numerosos exemplos, eis o que diz Rosalinda:

"Acreditais que, embora vestida de homem, eu conserve em meu caráter um jaleco e calções?"

O que diz Constança:

"O pesar ocupa o lugar de meu filho ausente, enchendo com sua forma as suas roupas vazias."

E o grito agudo de Elizabeth:

"Ah! Cortai os laços de meu colete!"

Salvini[123] produzia, no último ato de *Lear*, um dos mais belos efeitos cênicos que já vi: arrancava do chapéu de Kent uma pena e a aproximava dos lábios de Cordélia, com este verso:

"Esta pena se agita; ela vive!"

O sr. Booth,[124] que transmitia ao seu Lear muita nobreza e paixão, arrancava um pouco de penugem do seu arminho arqueologicamente incorreto, mas o efeito de Salvini era mais belo, mais verdadeiro. Os que viram o sr. Irving,[125] no último ato de *Ricardo III*, não se esqueceram de quanto o terror e a agonia de seu sonho eram aumentados por esse contraste com o repouso, a calma que o precediam, e a dicção de versos como estes, que tinham uma dupla significação:

"Me diga: minha viseira está mais cômoda? E minha armadura está completa, sob minha tenda? Atente para que a madeira de minhas lanças seja sólida e pouco pesada."

Tais versos recordavam, com efeito, as últimas palavras com que a mãe de Ricardo o perseguia, durante sua marcha para Bosworth:

"Leve contigo a minha mais pesada maldição e que no dia da batalha ela possa te abater mais do que a opressora armadura que tu carregas..."

Quanto aos recursos de que dispunha Shakespeare, notemos que, se ele se queixa da estreiteza do palco, no qual produz grandes dramas históricos, e da falta de maquinismos que o obriga a suprimir excelentes cenas de ar livre, sempre escreve como dramaturgo que conta com um guarda-roupa teatral perfeito e com o cuidado que seus atores tomarão quanto às respectivas caracterizações. Mesmo hoje em dia, é difícil produzir uma peça como *A comédia dos erros* e devemos ver *A duodécima noite* integralmente interpretada ao pitoresco acaso que quis que o irmão de Miss Ellen Terry com ela se assemelhasse. Na verdade, para levar à cena qualquer peça de Shakespeare, é indispensável um bom chefe

123 Trágico italiano, admirável em Otelo e em O Rei Lear.
124 Famoso ator norte-americano
125 Grande trágico inglês.

de acessórios, um hábil fabricante de perucas, um alfaiate dotado do sentimento da cor e da ciência dos tecidos, um caracterizador experimentado em todos os métodos, um mestre de esgrima, um professor de dança e um verdadeiro artista para, pessoalmente, dirigir o conjunto, pois Shakespeare sempre nos explica, com cuidado, os hábitos e a aparência de cada personagem. "Racine abomina a realidade. Não se digna de se ocupar de sua roupa. Se se procedesse conforme as indicações do poeta, Agamênon seria vestido com um cetro e Aquiles com uma espada", diz Augusto Vacquerie em algum lugar. Com Shakespeare, é diferente! Ele nos indica as vestimentas de Perdita, Florisel, Autólico, das feiticeiras de *Macbeth* e do boticário de *Romeu e Julieta*; descreve, em detalhes, o seu cavalheiro obeso e a extraordinária roupa com a qual Petrúcio deve se casar. Rosalinda, ele nos diz, é grande e traz uma lança e um punhal; Celia é menor e pinta o rosto de pardo para parecer bronzeada pelo sol. As crianças que representam as fadas na floresta de Windsor devem ser vestidas de branco e verde — uma homenagem à rainha Elizabeth, que tinha predileção por tais cores — e os anjos dirigem-se a Catarina, em Kimbolton, cobertos de branco, com guirlandas verdes e máscaras douradas. Bottom aparece em trajes caseiros, Lisandro distingue-se de Oberon por trajar um vestuário ateniense e Launce tem furos nos sapatos. A duquesa de Gloucester aparece em uma mortalha branca com seu esposo, de luto, ao lado dela. O traje colorido do bobo da corte, o escarlate do cardeal e as flores-de-lis francesas bordadas nas vestimentas inglesas — tudo provoca piadas ou sarcasmos no diálogo. Nós conhecemos os desenhos da armadura do Delfim e da espada da Pucella, a cimeira do capacete de Warwick e a cor do nariz de Bardolph. Pórcia é loura, Phoebe morena, Orlando tem cachos castanhos e a cabeleira de Sir Andrew Aguecheek pende como linho em uma roca e é liso. Certas personagens são vigorosas; outras, débeis; uns, eretos; outros, corcundas; estes, louros; aqueles, morenos; e alguns devem escurecer os semblantes. Lear têm uma barba branca; o pai de Hamlet, uma grisalha; e Benedito raspa a sua no decorrer da peça. Em matéria de barbas, Shakespeare é, de resto, perfeito; ele nos fala das diferentes cores em uso e avisa aos atores para que as suas estejam sempre convenientemente aplicadas!... Há uma dança de ceifeiros com chapéus de palha de centeio e de campesinos com casacos peludos como sátiros; uma máscara de amazonas, uma máscara de russos e uma máscara clássica; várias cenas imortais sobre um tecelão com cabeça de asno, um tumulto sobre a cor de um casaco que o Lord Mayor de Londres precisou reprimir, e uma cena entre um marido enfurecido e o moleiro de sua esposa a respeito do corte de uma manga.

As metáforas e os aforismos que Shakespeare tira da roupagem, seus ataques às modas da época, principalmente ao molde ridículo dos chapéus das damas; as numerosas descrições do *mundus muliebris*, desde a canção de Autóclito, no *Conto de Inverno*, até a descrição do vestido da duquesa de Milão, em *Muito barulho por nada*, são alguns exemplos. Pode-se, afinal, lembrar que toda a filosofia da vestimenta está na cena de Lear com Edgard, passagem que

tem a excelência da brevidade e do estilo sobre a grotesca sabedoria e a metafísica de trejeitos de *Sartor Resartus*.

De tudo o que eu disse até aqui, claro está que Shakespeare se interessava muito pelo vestuário. Não no sentido superficial, dado o seu conhecimento dos atos e dos narcisos, como o *Blackstone et Paxton* elizabetano, mas porque compreendia que o vestuário pode impressionar artisticamente o público e exprimir o caráter de certas personagens, formando um dos expedientes essenciais de que dispõe um verdadeiro ilusionista. Para ele, a vil figura de Ricardo valia tanto quanto a graça de Julieta; e coloca a sarja do radical ao lado das do senhor, e, nisso, só vê os efeitos cênicos a tirar; interessa-se tanto por Caliban quanto por Ariel, pelos farrapos quanto pelos trajes dourados, e reconhece a beleza artística da deformidade.

A dificuldade que experimentou Ducis para traduzir *Otelo*, devido à importância dada à palavra "lenço", e a sua tentativa de suavizar a dureza, fazendo o mouro repetir: "A faixa! A faixa!" tornam bem distintas a *tragédia filosófica* e o drama da vida real; a introdução, pela primeira vez, da palavra "lenço" no teatro francês data desse movimento romântico-realista, do qual Hugo é o pai; e Zola, o *enfant terrible*. Assim, o classicismo da primeira metade do século foi acentuado pela recusa de Talma de representar os heróis gregos de peruca, um dos numerosos exemplos, da observância da exterioridade arqueológica, que tanto distinguiu os grandes atores de nossa época.

Criticando a importância dada ao dinheiro na *Comédia Humana*, Teófilo Gautier afirma que Balzac pode se orgulhar de haver introduzido um novo herói na ficção: o herói metálico. De Shakespeare, pode-se dizer que ele foi o primeiro a compreender não só o valor dramático dos gibões mas o clímax de uma armação de saias!

O incêndio do *Globe Theater* — acontecimento devido, diga-se, a esse fervor pela ilusão que distinguia a direção cênica de Shakespeare — privou-nos, infelizmente, de documentos importantes e numerosos; contudo, o inventário, ainda existente, de um teatro de Londres do tempo de Shakespeare menciona trajes especiais para cardeais, pastores, reis, palhaços, monges e jograis; malhas verdes para os homens de Robin Hood[126] e um vestido verde para Marian; um gibão branco e outro para Henrique V, e uma túnica para Eduardo *Pernas Longas*; além disso, sobrepelizes, capuzes, togas adamascadas, togas de tecido dourado ou prateado, roupões de tafetá, de algodão, casacas de veludo, de cetim, coletes de couro negro, vestidos vermelhos, pardos e de pierrô francês, uma túnica "para tornar invisível", que, por três libras e dez *shillings*, não parece dispendiosa, e quatro incomparáveis fardas. Tudo isso não revela o desejo de destinar a cada personagem uma veste apropriada? Estão inscritos,

[126] Salteador lendário, de que Shakespeare fez uma de suas personagens. Maid Marian era sua amante.

também: vestuários espanhóis, mouriscos, dinamarqueses, elmos, lanças, escudos pintados, coroas imperiais e tiaras papalinas, fardas de janizaros turcos, uniformes de senadores romanos e roupas para todos os deuses e deusas do Olimpo, o que demonstra quanto o diretor do teatro buscava a exatidão histórica. É verdade que aí se faz menção de um colete para Eva, mas, com certeza, a peça se desenrolava depois do pecado!

Afinal, quem examina de perto a época de Shakespeare constata que a arqueologia é uma de suas características especiais. Depois dessa ressurreição de formas arquiteturais clássicas, que foi um dos aspectos da Renascença, e da impressão em Veneza e em outros lugares das obras-primas das literaturas grega e latina, despertou-se, naturalmente, o interesse pela decoração e pelos costumes do mundo antigo. Os artistas nos estudavam, não com o mero intuito de aprender, mas pelo novo encanto descoberto em tais estudos. Os curiosos objetos que as escavações traziam constantemente à luz não caíam na poeira de um museu para a contemplação de um diretor insensível e para tédio de um policial, cuja ausência do crime o chateia. Aproveitavam-se, então, esses objetos como motivos de uma nova arte, não somente bela mas estranha também.

Infessura nos relata que, em 1485, operários, escavando a via Appia, encontraram um velho sarcófago romano com o nome de *"Julia, filha de Claudius"*. No flanco de mármore do cofre, descobriram o corpo de uma bela moça, de quinze anos aproximadamente, preservada, por um embalsamamento hábil, da destruição e da ruína do tempo. Seus olhos estavam entreabertos, sua cabeleira de ouro ondulava ao redor do corpo e a flor da pura juventude ainda não desaparecera de suas faces e lábios. Conduzida ao Capitólio, imediatamente se tornou o centro de um culto novo; de toda a cidade, correram os peregrinos a adorar o altar maravilhoso, até que o Papa, receando que, por haverem descoberto o segredo da beleza em um túmulo pagão, os homens esquecessem os segredos contidos no túmulo rústico e entalhado na rocha da Judeia, mandou resgatar o belo corpo à noite e o enterrou. Esta lenda tem, ao menos, o valor de nos mostrar a atitude da Renascença perante o mundo antigo. A arqueologia não era uma ciência para os antiquários, mas um meio de tocar o seco pó da Antiguidade, mesmo na graça e na respiração da vida, e de encher com o novo vinho do romantismo as formas que, em outra circunstância, seriam velhas e decadentes. Do púlpito de Nicolau Pisano até o *"Triunfo de César"*, por Mantegna, e à baixela que Cellini desenhou para o rei Francisco, percebe-se a influência desse espírito que não se confinava simplesmente nas artes imóveis — nas artes de movimento retido — mas era também observado nos grandes bailes de máscaras greco-romanos, no divertimento das alegres cortes da época e nas pomposas procissões públicas com que as grandes cidades comerciais acolhiam os seus visitantes principescos. Tais espetáculos eram julgados tão importantes, que deles se faziam e se publicavam enormes estampas, o que prova o interesse ligado ao assunto.

O emprego da arqueologia nos espetáculos, longe de concorrer para a vaidade pedante, parece-me, sob todos os aspectos, legítimo e belo, pois a cena não traduz somente a reunião de todas as artes mas também o reflexo da arte na vida. Às vezes, em um romance histórico, o uso de formas estranhas e antiquadas parece ocultar a realidade sob a erudição, e ouso dizer que muitos leitores da *NotreDame* de Paris se sentiram constrangidos diante de expressões tais como *casaque à maboites, lesvoulgiers, legallinardtaché d'encre, lescraaquiniers* etc. Na cena, porém, que diferença! O mundo antigo desperta de seu sono e a história se move à nossa frente, em espetáculo, sem nos obrigar a recorrer a um dicionário ou a uma enciclopédia. E é muito útil que o público conheça as autoridades que determinam o cenário de uma peça. Com materiais ignorados da maioria dos indivíduos, por exemplo, o disco de Theodósio, M. E. W. Godwin,[127] um dos mais artísticos espíritos da Inglaterra neste século, criou o maravilhoso encanto do primeiro ato de Claudiano e nos exibiu a vida de Bizâncio do século quatro, não com uma leitura fúnebre e com uma multidão de figras encardidas, não com um romance que precise de um glossário, mas pela representação visível de toda a glória da grande cidade. E, enquanto as roupagens eram verdadeiras até os menores pontos de cor e desenhos, os detalhes não assumiam, entretanto, uma importância anormal, como ocorre, necessariamente, em uma leitura fragmentada; ao contrário, subordinavam-se às regras da alta composição e à unidade do efeito artístico.

O sr. Symonds, falando dessa grande pintura de Mantegna, que se econtra, atualmente, em *"Hampton Court"*, diz que o artista converteu um motivo de antiquário em um tema para melodias de linhas. Do mesmo modo, pode-se apreciar a cena do sr. Godwin. Nela, descobrem pedantismo, exclusivamente esses imbecis, mudos e cegos, segundo os quais a cor destrói a paixão de uma peça. A citada cena, não somente perfeita pelo seu lado pitoresco mas absolutamente dramática, livre de descrições enfadonhas e desnecessárias, mostrava-nos, pela cor e pelo caráter do vestuário de Claudiano e dos de seu séquito, toda a natureza e vida do homem, desde a escola filosófica que o atraía até os cavalos nos quais apostava no circo de corridas.

Afinal, a arqueologia não é deliciosa senão artisticamente transposta. Não quero depreciar os serviços de eruditos convictos, mas creio que o uso feito por Keats do dicionário de Lemprière é de muito maior valor do que o sistema do professor Max Muller[128] de tratar a mesma mitologia como um mal da linguagem. Antes Endimião do que qualquer teoria, embora sensata, ou, como neste caso, falsa, de uma epidemia entre os adjetivos! E quem não sente que o principal mérito do livro de Piranesi sobre os vasos é a de ter sugerido a Keats

127 Arquiteto e esteta, que inovou os espetáculos ao ar livre.
128 Cientista e autor, após viagens e escavações de Troia e suas ruínas.

a sua *"Ode a uma urna grega"*? A arte, unicamente a arte, empresta beleza à arqueologia; e a arte teatral pode empregá-la mais diretamente, de maneira mais viva, uma vez que combina, em uma estranha representação, a ilusão da vida verdadeira com a maravilha do mundo irreal.

E o século XVI não foi somente a idade de Vitrúvio, mas também a de Vecellio! Cada país, de repente se interessa pelos trajes de seus vizinhos. A Europa se põe a examinar seus hábitos e o número de livros então publicados sobre as vestimentas nacionais é extraordinário. No princípio do século, a Crônica de Nuremberg, com suas duas mil ilustrações, atingia a quinta edição e, antes do fim, foram publicadas dezessete edições da cosmografia de Munster. Além disso, houve as obras de Michael Colyns, de Hans Weigel, d'Amman e do próprio Vecellio, todas bem ilustradas; em Vecellio, alguns desenhos são provavelmente de Ticiano.

Não era, porém, somente nos livros e tratados que se adquiria tal ciência. O hábito crescente das viagens, o aumento das relações internacionais de comércio e a frequência das missões diplomáticas ofereciam a cada povo muitas ocasiões de estudar as diversas formas da vestimenta contemporânea. Após a partida da Inglaterra, por exemplo, dos embaixadores do czar, do sultão e do príncipe do Marrocos, Henrique VIII e seus amigos deram vários bailes de máscaras, com fantasias deslumbrantes aos seus visitantes. Mais tarde, Londres viu, talvez com frequência, o sombrio esplendor da corte espanhola e, para Elizabeth, vieram embaixadores de todos os países cujas indumentárias — disse Shakespeare — influenciaram a moda inglesa.

E o interesse não se limitava às roupagens clássicas ou das nações estrangeiras: faziam-se pesquisas — promovidas sobretudo pelos homens de teatro — entre as velhas modas inglesas; e, quando Shakespeare exprime, em um prólogo, o seu pesar por não poder apresentar elmos da época, escreve tanto como empresário quanto como poeta elizabetano. Em Cambridge, por exemplo, nessa época, uma peça, *Ricardo III*, foi encenada por atores trajados a caráter, obtidas da grande coleção de vestes históricas da Torre de Londres, sempre aberta aos diretores de teatro e colocada, às vezes, à sua disposição. Sob o ponto de vista da encenação, essa peça, tal como a montou Garrik, devia ser muito mais artística do que a de Shakespeare sobre o mesmo assunto; sabe-se que o célebre ator nela apareceu em um indescritível traje de fantasia, enquanto os demais intérpretes portavam vestes do tempo de George III, sendo Richmond, de jovem guarda, admirado, principalmente, entre todos.

Com efeito, qual é a utilidade cênica dessa arqueologia, para o espanto dos críticos, senão a de nos fornecer a arquitetura e o vestuário exigido pela época da peça? Graças a ela, podemos ver um grego vestido como os gregos de fato se vestiam, e um italiano como os demais italianos. Graças a ela, nos deleitamos com arcadas de Veneza, com os balcões de Verona e, se a peça remonta a uma das grandes eras da história de nosso país, contemplamos essa época vestida

como era, e o rei no seu modo habitual de viver. De passagem, queria saber o que Lorde Litton teria dito, há algum tempo, no *Princess Théâtre*, se o pano se erguesse sobre o "Brutus" de seu pai, apoiado a uma poltrona do tempo da rainha Ana, de peruca esvoaçante e roupão colorido de flores, traje que o último século considerava como especialmente ajustado a um romano antigo? Nesses felizes tempos do drama, nenhuma arqueologia perturbava a cena ou afligia os críticos; nossos avós pouco artistas suportavam, com paciência, uma sufocante atmosfera de anacronismos e viam, com a calma complacência da idade da prosa, um Lachimo cheio de pó e em percal, um Lear com punhos de rendas e uma Lady Macbeth com uma grande armação de sai! Posso compreender que se ataque a arqueologia, pelo seu realismo às vezes excessivo; mas, atacá-la como um pedantismo é ir além do objeto. De resto, atacá-la por qualquer motivo é ser tolo tanto quanto falar sem respeito do Equador! A arqueologia, na sua qualidade de ciência, não é nem boa nem má: é apenas um simples fato. O seu valor depende inteiramente da maneira como é empregada, e só um artista sabe fazê-lo. Nós nos dirigimos aos arqueólogos para os materiais e aos artistas para o método.

O desenhista de figurinos e decorações de qualquer peça shakespeariana deve, em primeiro lugar, estabelecer a data do drama.

O espírito geral da peça a determina melhor do que as alusões históricas nela encontradas. Muitos Hamlet vistos por mim eram acomodados muito cedo. Hamlet me parece essencialmente um discípulo da Renascença das Letras; e, se a alusão à recente invasão da Inglaterra pelos dinamarqueses o deixa no século nove; em compensação, o uso dos floretes o coloca em um tempo mais tardio... Uma vez estabelecida a data, o arqueólogo fornece os documentos que o artista converterá em efeitos.

Os anacronismos de suas peças bem mostram — como já foi dito — que Shakespeare desdenhava da exatidão histórica; ligou-se uma grande importância às indiscretas citações de Aristóteles por Heitor. Todavia, esses anacronismos são, na realidade, pouco numerosos e pouco importantes; e, se um irmão artista atraísse sobre eles a atenção de Shakespeare, este certamente os teria corrigido. De fato, embora neles não assente o qualificativo de defeitos, não constituem, certamente, as grandes belezas de sua obra; ou, pelo menos, se as constituem, a sua graça anacrônica não pode ter valor, senão quando a peça estiver montada exatamente e segundo a data conveniente!

As peças de Shakespeare, vistas em conjunto, são notáveis pela sua extraordinária fidelidade, ante personagem e intrigas. Muitos dramas pessoais existiram de fato; uma parte da plateia pode conhecê-los na vida real. Aliás, o mais violento ataque a Shakespeare, em seu tempo, deveu-se à sua suposta caricatura do lorde Cobham. Quanto a suas intrigas, Shakespeare sempre as retira, quer da autêntica história, quer das velhas baladas e tradições que serviam de história ao público elizabetano e que nenhum historiador moderno repudiaria como

absolutamente falsas. Ele escolhia o fato, e não a fantasia, como base de suas obras imaginativas e dava a cada uma de suas peças o caráter geral, "a atmosfera social", da verdadeira época. Ele reconhece a estupidez como um dos traços permanentes de toda a civilização europeia; assim, não vê diferença entre uma população de Londres do seu tempo de uma população romana da idade pagã, entre um tolo espião de Messina e um tolo juiz de paz de Windsor. Quando, porém, ocupa-se de personagens mais elevadas, dessas exceções de cada época, que são tão belas a ponto de formarem os tipos, imprime-lhes, rigorosamente, a característica do respectivo tempo. Virgília é uma dessas esposas romanas, sobre o túmulo das quais se lia — *Domi mansit, lanam fecit*, tão certamente como Julieta é a moça romântica da Renascença. Ele observa até os distintivos de cada cultura. Hamlet tem toda a imaginação e a indecisão dos povos setentrionais, e a princesa Catarina é tão inteiramente francesa quanto a heroína de *Divorçons*. Henrique V é um inglês típico; e Otelo, um verdadeiro mouro.

E, quando Shakespeare se ocupa da história da Inglaterra, do século quatorze ao dezesseis, toma um admirável cuidado com a exatidão de seus fatos; aliás, acompanha Holinshed com uma curiosa fidelidade. As guerras incessantes entre a França e a Inglaterra são descritas com extraordinária precisão — desde os nomes das cidades sitiadas aos portos de abordagem e embarque, lugares e datas de batalhas, títulos de comandantes dos dois países e listas de mortos e feridos. A propósito da Guerra das Rosas, oferece-nos genealogias perfeitas dos sete filhos de Edward III e discute longamente as disputas das casas rivais, de York e de Lancaster; se a aristocracia inglesa não lê Shakespeare como poeta, deve certamente lê-lo como uma espécie de Pariato inicial. Não há, talvez, um único título na Câmara Alta, à exceção, bem entendido, dos títulos sem interesse tomados por homens da lei, que não apareça em Shakespeare com muitos detalhes de história familiar, dignos ou não de fé. Se é muito necessário que as crianças, na escola, conheçam a fundo as Guerras das Rosas, elas podem estudá-las tão bem em Shakespeare quanto em livros escolares de um *shilling*, e isso, não preciso dizer, sendo muito mais agradável. No tempo de Shakespeare, este emprego de suas peças era conhecido. "As peças históricas ensinam a história aos que não podem lê-las nas Crônicas", diz Heywood em um tratado sobre a cena, o que, além de tudo, me traz a certeza de que as crônicas do século XVI eram bem mais deliciosas de se ler que os livros de classe do século dezenove.

É evidente que o valor estético das peças de Shakespeare não depende no menor grau da sua trama, mas da sua verdade, e a verdade é sempre independente dos fatos que ela inventa ou escolhe a seu prazer. Porém, o emprego dos fatos por Shakespeare constitui uma parte muito interessante do seu método de trabalho, que nos mostra a sua atitude perante a cena e a grande arte da ilusão. Ele se sentiria muito surpreso vendo a classificação de suas peças entre os "contos de fadas", como o faz Lorde Lytton; pois um dos seus fins consistia em

criar, para a Inglaterra, um drama histórico nacional, tratando de incidentes bem conhecidos do público e desses heróis que vivem na memória de um povo. O patriotismo, indiscutivelmente, não é uma qualidade artística necessária; mas significa, para o artista, a substituição de um sentimento universal por um sentimento individual e, para o público, a representação de uma obra de arte sob uma forma mais atraente e popular. Os primeiros e os últimos sucessos de Shakespeare foram peças históricas.

É possível que se pergunte qual a relação entre a atitude de Shakespeare e o vestuário! Eu respondo que um dramaturgo como ele, que dá tanta importância à exatidão histórica do fato, teria acolhido a exatidão histórica do traje como uma junção necessária ao seu método de ilusão. E não hesito em dizer que assim foi. A alusão aos capacetes do período, no prólogo de Henrique V, pode ser considerada fantasiosa, embora Shakespeare deva ter visto com frequência:

*"O próprio capacete,
O espantalho dos ares de Agincourt."*

Lá, ainda se acha pendurado, nas espessas trevas da abadia de Westminster, ao lado da sela desse "filho da glória" e do escudo amassado, guarnecido de veludo azul em manchados lírios de ouro reluzentes; mas o uso de saias de malha em *Henrique VI*, é pura arqueologia, pois não se as usava no século dezesseis, e a própria cota militar do rei achava-se ainda suspensa sobre o seu sarcófago, no tempo de Shakespeare, na capela de Saint George, em Windsor. Até a época do triunfo dos filisteus, em 1645, as capelas e as catedrais da Inglaterra eram grandes museus nacionais de arqueologia e abrigavam as armaduras e vestes dos heróis da história inglesa.

Naturalmente, certo número era conservado na Torre e, mesmo na era elizabetana, os viajantes vinham ver curiosas relíquias do passado, tais como essa enorme lança de Carlos Brandon, que ainda provoca, creio eu, a admiração dos nossos visitantes provinciais; as catedrais, porém, e as igrejas eram, em geral, escolhidas como os mais convenientes abrigos das antiguidades históricas. Canterbury ainda nos mostra o elmo do Príncipe Negro; Westminster, os mantos de nossos reis; e o próprio Richmond alçou à velha Saint Paul a bandeira que ondulara sobre os campos de Bosworth.

Shakespeare via, por toda parte, ao redor de si, em Londres, as vestimentas e os acessórios anteriores à sua época e não se pode duvidar de que tenha aproveitado essas ocasiões. O emprego da lança e do escudo, por exemplo, tão frequente em suas peças, é tirado da arqueologia, e não da moda militar de seu tempo; o uso que frequente que faz da armadura não caracterizava a sua época — quando as armaduras desapareciam rapidamente diante das armas de fogo. De outro lado, a cimeira do elmo de Warwick, tão importante em *Henrique VI*, é absolutamente correta no século dezesseis, época da peça,

mas já não o teria sido em um drama do tempo de Shakespeare, quando plumas e penachos haviam substituído as cimeiras — moda que vinha da França, conforme aprendemos em *Henrique VIII*. Para as peças históricas, o uso da arqueologia é certo e para as outras também, tenho certeza. A aparição de Júpiter sobre a sua águia, com o raio na mão; de Juno com seus pavões; e de Íris com seu arco multicolorido; a máscara de amazona e as das cinco bruxas, tudo pode ser considerado arqueológico. E a visão de Póstumo, na prisão de *Sicilius Leonatus*, de um velho vestido de guerreiro, "conduzindo uma matrona idosa", também é claramente arqueológica. Já falei do vestuário ateniense que distingue Lysander de Obéron. Porém, um dos exemplos mais emblemáticos é o caso da vestimenta de Coriolano, para a qual Shakespeare vai diretamente a Plutarco. Esse historiador nos fala, na *Vida dos Romanos Ilustres*, da guirlanda de carvalho com a qual Caio Mário foi coroado e o curioso traje, segundo um hábito antigo, teve ele de consultar os seus eleitores. Esses dois pontos envolvem longas pesquisas e examinam a origem e a significação das velhas túnicas. Shakespeare, como legítimo artista, aceita os fatos dos antiquários e os converte em efeitos pitorescos e dramáticos; na verdade, a roupagem da humildade, "a roupagem de lã", como diz Shakespeare, é a mote central da peça. Poderei citar outros casos, mas esse basta para tornar evidente que, montando uma peça com o exato vestuário da época, conforme as melhores autoridades, satisfazemos aos desejos e nos conformamos com o método de Shakespeare.

Suponhamos que eu me engane: não há mais razão para continuar a citar as imperfeições que talvez caracterizariam Shakespeare; façamos um moço representar Julieta ou abandonemos as mutações modernas de decoração! Uma grande obra de arte dramática não deve se limitar a exprimir a paixão moderna somente por meio do ator; deve ser nos apresentada sob a forma que melhor convém ao espírito moderno. Racine dava seus espetáculos romanos vestidos à la Luiz XIV e em uma cena plena de espectadores; já nós precisamos de condições diferentes para apreciar a sua arte. A perfeita exatidão de detalhes, visando à perfeita ilusão nos é necessária. Os detalhes, bem entendidos, não devem tomar o lugar principal, mas se subordinarem ao tema da peça. Além disso, em arte, subordinação não significa desprezo pela verdade, mas conversão de fatos em efeitos e que cada detalhe possui seu valor relativo. "Os pequenos detalhes de história e de vida doméstica", diz Hugo, "devem ser escrupulosamente estudados e reproduzidos pelo poeta, mas unicamente como meios de aumentar a realidade do conjunto e de fazer penetrar até os cantos mais obscuros da obra essa vida geral e poderosa em meio à qual as personagens são mais verdadeiras e as catástrofes, consequentemente, mais tocantes. Tudo deve ser subordinado a esse fim. O Homem no primeiro plano, o resto no fundo".

Essa passagem nos interessa como procedente do primeiro grande dramaturgo francês, que empregou a arqueologia em cena e cujas peças, embora de uma perfeita correção de detalhes, são conhecidas de todos pela sua paixão, não pelo seu pedantismo, pela sua vida, e não pela ciência. Afinal, ele faz certas concessões, principalmente quanto ao emprego de algumas expressões bizarras e estranhas. Ruy Blas fala do sr. De Priego como um "súdito do rei", em vez de um "nobre do rei", e Angelo Malipieri fala da "cruz vermelha", em vez de falar da "cruz de gules". São, porém, concessões feitas ao público ou a uma parte do público. "Apresento aqui todas as minhas desculpas aos espectadores inteligentes", diz ele, em nota, "esperemos que um dia um senhor veneziano possa enunciar sem cerimônia, sem perigo, o seu brasão no teatro. E assim virá um progresso". E, embora a descrição da armaria não seja em linguagem exata, a própria armaria é apresentada com fidelidade. Pode-se afirmar que o público não observa tais coisas; mas, a arte não tem outro fim senão a sua própria perfeição, avança conforme suas leis e Hamlet louva abertamente a peça que ele considera "caviar para o povo".

Depois, o público inglês passou por uma transformação; ele aprecia a beleza muito mais profundamente do que antes e, embora pouco familiarizado com as autoridades e com as datas históricas do que lhe é mostrado, não deixa de sentir o seu encanto. E isso é o importante. Antes colher o prazer em uma rosa do que colocar a sua raiz sob o microscópio. A exatidão é simplesmente uma condição, e não a *qualidade* da ilusão cênica. E, no seu desejo de que as vestes sejam simplesmente belas, sem exatidão, Lorde Lytton desconhece a natureza do vestuário e o seu valor sobre a cena. Tal valor é duplo: pitoresco e dramático — segundo a cor do tecido, seu desenho e seu caráter. Todavia, essas qualidades intimamente se enredam e, cada vez que no nosso tempo a precisão histórica foi desprezada e as roupas em uma peça foram tiradas de épocas diferentes, a cena se tornou um caos de roupagens, uma caricatura de todos os séculos, um fantástico baile de máscaras, para completa ruína de todo efeito pitoresco ou dramático, pois os figurinos de uma época não se harmonizam artisticamente com os de outra, e embrulhar as modas é embrulhar a peça. O vestuário constitui um desenvolvimento, uma evolução e um sinal importante, o mais importante talvez, dos hábitos, das maneiras e modas, da vida de cada século. O horror puritano da cor, do ornamento e da graça na vestimenta foi uma parte da grande revolta das classes médias contra a beleza no século dezessete. Se desdenhasse isso, um historiador nos daria uma pintura bem inexata da época, assim como um autor dramático deixaria escapar um elemento vital de ilusão. O traje afeminado que caracteriza o reinado de Ricardo II foi um tema constante para os autores contemporâneos. Shakespeare, dois séculos depois, dá, em sua peça, uma grande importância ao amor do rei pelos alegres moldes e modas estrangeiras, por exemplo, nas censuras de João de Gand e no discurso de Ricardo, no terceiro ato, sobre a sua deposição do

trono. E me parece certo que Shakespeare examinou o túmulo de Ricardo na abadia de Westminster, segundo o discurso de York:[129]

"Veja, o Rei Ricardo aparece em pessoa, como o sol descontente sai enrubescido do portal inflamado do Oriente e percebe que nuvens invejosas se apressam a obscurecer a sua glória."

Podemos ainda discernir sobre a roupa do rei as suas insígnias favoritas: o sol saindo de uma nuvem. Em qualquer época, as condições sociais encontram tais exemplos no vestuário; representar uma peça do século dezesseis pelos figurinos do século quatorze, ou vice-versa, seria fazê-la inverossímil, por fazê-la sem verdade. E, sendo preciosa com o efeito cênico, a beleza mais apurada não é simplesmente compatível com a exatidão absoluta de detalhe, mas disso depende. Salvo nos domínios do burlesco ou do extravagante, é impossível inventar uma vestimenta inteiramente nova; e, quanto a combinar os trajes de diferentes séculos em um só, a experiência seria perigosa; Shakespeare opinou sobre o valor artístico de um tal guisado, na sua incessante sátira dos dandismos elizabetanos, que se acreditavam bem-vestidos porque seus gibões vinham da Itália, seus chapéus da Alemanha e seus calções da França.

Notemos que as cenas mais encantadoras do nosso teatro são as que uma exatidão perfeita caracterizavam; por exemplo, as repetições do teatro do século dezoito em Haymarket pelo sr. e a sra. Brancoft,[130] as soberbas representações de *Muito barulho por nada* pelo sr. Irwing e o Claudiano do sr. Barret. Além disto, e isso é talvez a mais completa resposta à teoria de Lorde Lytton, é bom lembrar que nem nas roupas nem no diálogo reside a beleza que visa sobretudo o dramaturgo. Querer que as personagens sejam características não é pretender mais que todas sejam belas nem lhes desejar belas naturezas ou que se exprimam em inglês impecável. O verdadeiro dramaturgo nos mostra a vida nas condições da arte, e não a arte na forma da vida. A vestimenta grega era a mais graciosa que o universo viu até hoje; e a fatiota inglesa do último século, uma das mais monstruosas; não se pode, portanto, vestir uma peça de Sheridan como uma peça de Sófocles. Assim como Polônio disse em sua excelente conferência, à qual, muito feliz, tenho a oportunidade de externar a minha gratidão, que uma das primeiras qualidades de todo vestuário é a sua *expressão*. E o estilo afetado das roupas do século dezoito era a característica natural de uma sociedade de maneiras afetadas e conversação afetada — uma característica que o dra-

129 Wilde engana-se, atribuindo ao duque de York a tirada que compara Ricardo ao Sol. Ela pertence a Bolingbroke.

130 Sr. Brancoft — hoje Sir Brancoft — e sua esposa, especialistas em reconstituições de peças antigas.

maturgo realista apreciará muito, até nos seus menores detalhes, e de que somente a arqueologia poderá fornecer-lhe os materiais.

Não é, contudo, suficiente a exatidão de uma vestimenta; ela deve combinar com o aspecto do ator, com a sua suposta condição e o seu modo de representar a peça. Por exemplo, nas representações pelo sr. Hare do *Do jeito que você gosta*, em Saint-James, quando Orlando se queixava de haver sido educado como um rústico, e não como um "cavalheiro", toda a importância da passagem era prejudicada pela suntuosidade de suas vestes; a pompa do duque banido e de seus amigos desagradavam. Em vão, o sr. Lewis Wingfield explicou que as leis suntuosas da época exigiam outras vestes. Os indivíduos fora-da-lei que se ocultam na floresta e vivem de sua caça pouco se preocupam com regras de vestuários. Vestem-se, sem dúvida, como as figuras de Robin Hood, às quais, aliás, os compara uma passagem da peça. E, pelas palavras de Orlando, quando isso acontece com eles, pode-se ver que seus trajes não são os de cavalheiros. Ele os toma por bandidos e maravilha-se da cortesia de suas respostas!

As representações, por Lady Campbell e pelo sr. Godwin, da mesma peça, no bosque de Coombe, pareceram-me muito mais artísticas. O duque e seus companheiros trajavam túnicas de sarja, coletes de couro, altas botas, luvas, chapéus revirados, capuzes. Achavam-se, tenho certeza, muito comodamente vestidos para representar em uma verdadeira floresta. As cores de suas roupas estavam admiravelmente combinadas; o pardo e o verde se harmonizavam com as samambaias por entre as quais caminhavam, com as árvores sob as quais se estendiam, com a encantadora paisagem inglesa que enquadrava esse espetáculo agreste. A exatidão, a apropriação de tudo o que trajavam conferiam um perfeito natural à cena. A arqueologia não podia passar por mais severa prova nem se sair mais triunfalmente. O conjunto da representação demonstrava, definitivamente, que, se uma roupa não é arqueologicamente correta e artisticamente apropriada, deixa de ser natural e verossímil: só é teatral no sentido de artificial.

E a exatidão, a apropriação das cores dos panos ainda não bastam; uma grande beleza de cor deve reinar. Enquanto um artista pintar os fundos e um outro desenhar, independentemente, as figuras do primeiro plano, haverá perigo de desarmonia na cena — que se deve considerar como um quadro. Para cada ato, seria preciso estabelecer a cor temática, da mesma forma que na decoração de um aposento, porque não se misturam preliminarmente, de todos os modos possíveis, os tecidos propostos para descobrir e descartar aqueles que destoam.

Quanto aos gêneros de cores, digamos, primeiramente, que a cena brilha muitas vezes em excesso, porque os "vermelhos" são muito vivos e os tecidos muito novos. O desbotamento que, na vida moderna, não é senão a tendência das classes inferiores para o tom, tem o seu valor artístico; as cores atuais quase sempre ganham muito em serem um pouco desbotadas. Emprega-se

também muito azul, que é uma cor de uso perigoso sob a luz do gás e dificilmente encontrável, ao menos de boa qualidade. O lindo azul da China, que tanto admiramos, leva dois anos para secar, e o público inglês não esperaria tanto tempo por uma cor. O azul-pavão foi experimentado na cena, no Liceu, por exemplo, com grande sucesso; mas, pelo que sei, todas as tentativas para obter um bom azul leve ou um bom azul carregado fracassaram completamente. Pouco se aprecia o valor do preto; o sr. Irving se serve dele em Hamlet, como ponto central de composição, mas sua importância como tema neutro não é reconhecida. Fato curioso em um século em que a cor geral das casacas fazia Baudelaire dizer: "Nós todos celebramos algum enterro!" O arqueólogo futuro designará, provavelmente, a nossa época como aquela em que foi compreendida a beleza do preto; entretanto, tal beleza não é compreendida nem na cena nem na decoração das moradias, embora a cor possua o mesmo valor ornamentativo do branco ou do dourado e possa separar e harmonizar as demais cores.

Nas peças modernas, o fraque preto do herói vale alguma coisa por si mesmo e deveria ser destacado em um fundo adequado. Isso raramente acontece. O único bom último plano que vi até hoje em uma peça moderna foi o cinza escuro e o branco-creme do primeiro ato da Princesa Georgina, por ocasião das representações da sra. Langtry. Em geral, o herói é envolvido no *bric à brac* e nas palmeiras, perdido no dourado abismal dos móveis de Luiz XIV ou reduzido a mosquito no meio da marchetaria. O último plano deveria se conservar sempre como um último plano e a cor estar sempre subordinada ao efeito. Isso só pode acontecer quando uma só mente arquiteta toda a encenação; a arte se manifesta de várias formas, mas o efeito artístico é essencialmente um. A Monarquia, a Anarquia e a República podem lutar para o governo das nações; mas o teatro deve estar em poder de um déspota culto. Pode nele haver divisão de trabalho, mas não divisão de espírito; qualquer um que compreenda o vestuário de uma época, compreenderá, necessariamente, a sua arquitetura e também os seus móveis: verifica-se facilmente pelas poltronas de um século se ele era ou não um século de armações de saia. Em arte, não há especialismo, e uma representação verdadeiramente artística deve trazer a marca de um mestre, e de um só mestre, que não somente desenhe e disponha tudo, mas que tenha uma relação completa sobre a maneira de cada vestimenta dever ser usada.

A mademoiselle Mars, logo nas primeiras representações de *Hernani*, recusou-se terminantemente a chamar o seu amante de *"mon lion"*, a menos que não lhe fosse permitido usar uma pequena touca, então muito na moda, na *"boulevard"*. Muitas garotas de nossos palcos ainda entendem que devem usar saiotes duros de goma sob as túnicas gregas, com prejuízo de toda a delicadeza das linhas e das dobras — e tais extravagâncias não deviam ser

permitidas. Atores como o sr. Forbes-Robertson,[131] o sr. Conway,[132] o sr. George Alexander[133] e outros, para não mencionar os mais velhos, movem-se à vontade e com elegância na roupagem de qualquer século; muitos, porém, parecem terrivelmente desajeitados com as próprias mãos se não têm bolsos do lado, e andam sempre nos próprios trajes como se estivessem caracterizados. A caracterização pertence ao desenhista, mas as vestimentas pertencem àqueles que as trajam. E também é tempo de acabar com a ideia, que prevalece em cena, de que os gregos e os romanos andavam sempre de cabeça descoberta, ao ar livre; os diretores elizabetanos não cometiam tal erro; davam capuzes, assim como togas, aos seus senadores romanos.

Deveriam aumentar o número dos ensaios com vestes a caráter; assim, os atores chegariam a compreender que há uma forma de gesto e de atitude, não somente apropriada a cada molde de estilo, mas dependente dele. O uso extravagante dos braços no século dezoito, por exemplo, era o resultado necessário dos grandes cestos; e Burleigh devia sua solene dignidade tanto ao seu rufo quanto ao seu raciocínio. Quando um ator não se sente bem no seu vestuário, não se sente bem no seu papel.

Não tratarei aqui do valor geral da bela roupagem que cria no público um "temperamento artístico" e produz esse júbilo da beleza pela beleza sem o qual as grandes obras-primas artísticas ficam incompreendidas; notemos, todavia, que Shakespeare apreciava muito esse ponto da questão: representava suas peças à luz artificial e em um teatro atapetado de cor preta.

O que tentei mostrar é que a arqueologia não é um método de pedantes, mas um método de ilusão artística, e que o vestuário constitui um meio de patentear, sem o descrever, um caráter, e de produzir situações e efeitos dramáticos. E acho lamentável que tantos críticos se coloquem a postos para atacar um dos mais importantes movimentos da cena moderna, antes mesmo que ele atingisse uma conveniente perfeição; porém, irá atingi-lo, tenho certeza. De igual modo, estou certo de que, de hoje em diante, exigiremos dos nossos críticos dramáticos novas aptidões, além de poderem lembrar de Macready ou de terem visto Benjamin Webster; nós lhe pediremos que cultivem em si o senso da beleza! *Pour être plus difficile la tâche n'en est que plus glorieuse.* E, se não o encorajam, ao menos não devem se opor a um movimento que Shakespeare e todos os dramaturgos teriam francamente aprovado, pois há a ilusão da verdade para método e a ilusão da beleza para resultado. Não que eu concorde com tudo quanto tenho dito neste ensaio. Disse muitas coisas que desaprovo.

131 Ator especialista do repertório shakespeariano.
132 Aclamado comediante.
133 Entre os primeiros atores empresários de Londres, um que montou com esplendor e representou, de modo notável, as principais peças de Oscar Wilde.

Um ensaio representa simplesmente certo ponto de vista artístico e, em crítica estética, a atitude é tudo. A verdade universal não existe em arte. Uma verdade, em arte, é aquela que também conta com uma contradição verdadeira. E assim como somente na crítica da arte, e graças a ela, podemos colher a teoria platônica das ideias; do mesmo modo, somente na crítica da arte, e por ela, podemos realizar o sistema de Hegel sobre os contrários. As verdades metafísicas são as verdades das máscaras.

Leia Também:

Veríssimo

ESTA OBRA FOI IMPRESSA
EM FEVEREIRO 2024